사　토　리　얼　리　스　트
THE SARTORIALIST

Scott Schuman

윌북

THE SARTORIALIST

사 토 리 얼 리 스 트
THE SARTORIALIST

옮긴이 **박상미**

연세대학교 심리학과를 졸업했다. 1996년부터 뉴욕에서 살면서 미술을 공부했고 글도 쓰기 시작했다. 지은 책으로 『뉴요커』『취향』『나의 사적인 도시』가 있고, 옮긴 책으로 『앤디 워홀 손 안에 넣기』 『우연한 걸작』『빈방의 빛』『그저 좋은 사람』『어젯밤』『페이스헌터』『킨포크 테이블』 등이 있다.

펴낸날 초판 1쇄 2010년 5월 31일 초판 15쇄 2021년 4월 20일

지은이 스콧 슈만 • **옮긴이** 박상미

펴낸이 이주애, 홍영완 • **펴낸곳** 윌북 • **편집** 장정민, 조한나 • **디자인** 김효진 • **마케팅** 장재혁

출판등록 제2006-000017호 • **주소** 10881 경기도 파주시 회동길 337-20

전자우편 willbooks@naver.com • **전화** 031-955-3777 • **팩스** 031-955-3778

블로그 blog.naver.com/willbooks • **포스트** post.naver.com/willbooks

페이스북 @willbooks • **트위터** @onwillbooks • **인스타그램** @willbooks_pub

ISBN 979-11-5581-364-5 (13600)

- 책값은 뒤표지에 있습니다.
- 잘못 만들어진 책은 구입하신 서점에서 바꿔드립니다.

내 인생에 가장 큰 영향을 준 사람
나의 아버지, 얼 슈만

사토리얼리스트는 본질적으로 패션에 관한 것이지만, 내 사진을 보면서 그렇게 자주 '패션'에 대해 생각하지는 않는다.

지난 4년 동안 나는 하루도 빠짐없이 블로그에 사진을 올리고 독자들과 의견을 나누었다. 그러는 동안 언젠가부터 나는 이 사진들이 그저 치마 길이나 구두 굽 높이의 변화만 보여 주는 것이 아니라 사람들의 자기표현을 기념하는 사회적인 기록이라고 생각하기 시작했다.

사토리얼리스트 사이트에 올라오는 댓글이야말로 블로그를 살아 있게 해준다. 독자들의 반응을 보면서 나는 같은 것을 보더라도 저마다 다양한 해석을 낳을 수 있다는 걸 배우게 되었다. 내가 한 젊은 여성의 헤어 스타일에 완전히 반했다면, 어떤 사람은 그녀가 신은 플립플랍이 멋지다고 생각한다.

중요한 건 자기표현이다. 내가 어떤 사람의 사진을 찍을 때 그 사람의 전부가 맘에 들어서 찍는 것은 아니다. 꼭 전체를 다 좋아할 필요는 없다. 내 경우, 내게 의미 있는 것 한두 가지를 내가 낭만적이라고 느끼는 방식으로 찍는다. 이런 면에서 보면 나는 '보는 욕심'이 많은 셈이다. 디자이너들도 그런 경우가 많다. 예를 들어 빈티지 드레스의 가장자리 디테일에 반해서 다른 건 전혀 신경 쓰지 않는 것처럼 말이다. 이건 좋고 저건 나쁘다고 단정 짓기보다는 이렇게 보는 것이 더 긍정적으로 세상을 보는 방식이 아닐까?

이 책을 보는 독자들도 사진을 볼 때 '좋다' 또는 '별로다'라고만 하기보다 자신에게 영감을 주는 부분적인 요소를 찾아보길 바란다. 색깔을 맞춰 옷을 입거나 서로 다른 질감을 섞어 입은 것을 좋아할 수도 있다. 또 '펑크와 에스키모의 만남' 같이 장르를 뒤섞은 데서 재미를 느낄지도 모르겠다.

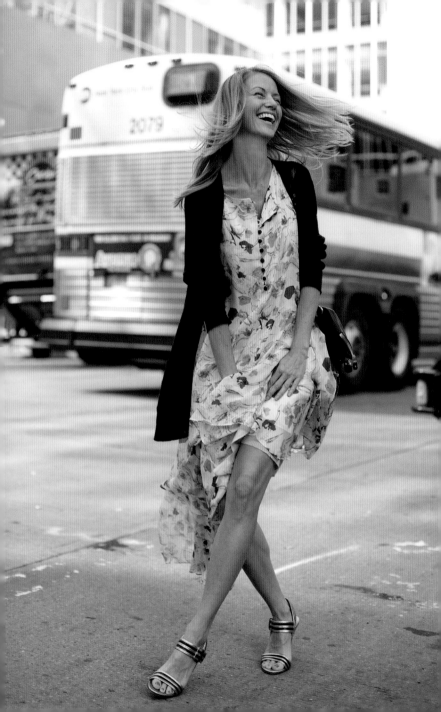

나는 사람들이 타인의 영향을 받지 않고 각각 영감을 얻어 저마다 다른 결론을 내렸으면 한다. 이 책에 글이 많지 않은 이유가 바로 이것이다. 나는 사람들의 다양하고 대조적인 모습에서 영감을 받는다. 그리고 이 책에 실린 사람들의 나이, 수입, 국적이 천차만별이라는 사실에 무척 자부심을 느낀다. 이들의 겉모습은 전혀 다를지 모르지만 의복으로 자신을 표현하고 있다는 공통점을 가지고 있다.

멋진 스타일을 결정하는 건 과연 무엇일까? 내가 가장 자주 받는 질문이다. 우리는 멋진 스타일이란 자신이 누구인지, 자신이 추구하는 게 무엇인지 완벽하게 아는 데에서 비롯된다고 생각하는 경향이 있다. 이에 대해 나는 조심스레 의견을 달리한다. 내 생각에 자신의 정체성에 대한 갈등이야말로 종종 더 흥미로운 자기표현을 하도록 만든다. 그래서 젊은 사람들이나 더러는 마음이 젊은 사람들의 패션이 흥미진진한 것이며, 또한 바로 이런 사람들이 패션을 발전시킨다. 이들은 끊임없이 자신을 발견하려고 애쓴다. '나는 록 뮤지션인가? 아니면 축구 선수? 혹은 둘 다?' 이런 갈등이야말로 가장 흥미로운 모습을 만들어 내는 것이다.

나는 독자들이 이 책에 실린 사진들을 보면서 좀 다른 각도에서 패션과 스타일을 보는 기회가 되길 바란다. 한번쯤 자기 자신의 스타일을 돌아보고, 이 책에서 받은 영감을 통해 옷으로 자신을 표현하는 더 깊은 즐거움을 경험하길 바란다.

스콧 슈만

모르는 게 행복

리노는 매력적인 이야기꾼이다. 세계를 돌며 여행한 일부터 불운했던 젊은 시절까지를 재미있는 이야기처럼 들려준다. 그러니까 적어도 나는 그렇게 생각한다. 그는 영어를 못하고 나는 이탈리아어를 못해 아주 기본적인 의사소통만 할 뿐이지만 말이다. 사진을 찍을 때는 이런 언어 장벽이 오히려 유용하다고 생각할 때가 많다. 무슨 뜻이냐면, 사진을 찍는 것은 그 사람의 어떤 면을 포착하는 것이기도 하지만 한편으로는 내가 생각하는 그 사람을 담는 것이기도 하기 때문이다. 솔직히 말해 현실은 언제나 낭만적인 상상보다 못하다. 하지만 별로 불만은 없다. 현실의 시시콜콜한 사실까지 속속들이 아는 것보단 낭만적인 상상으로 놔두는 것이 더 좋을 때가 있다.

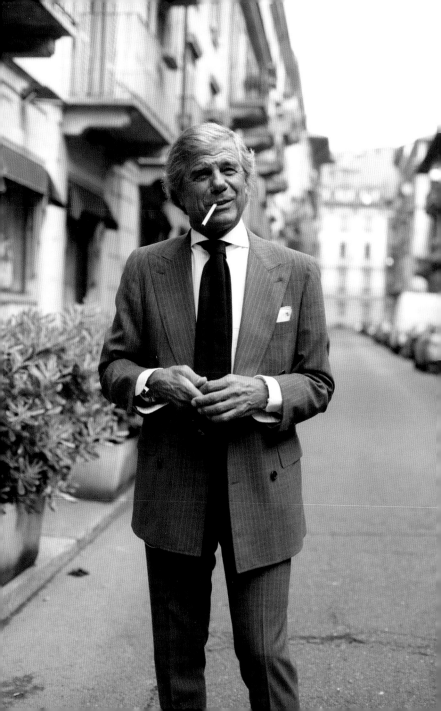

브라이언트 공원,
뉴욕에서

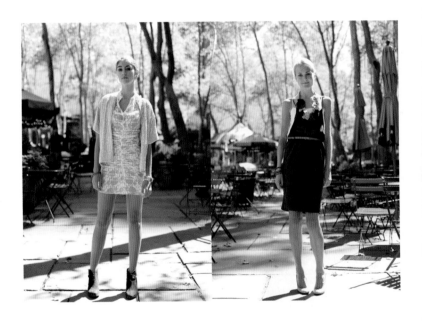

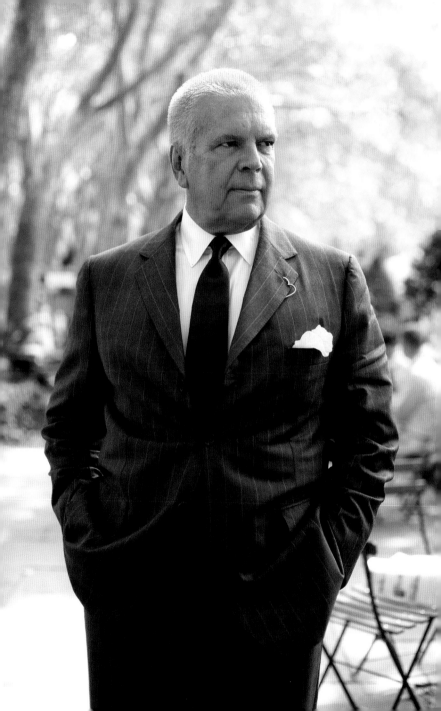

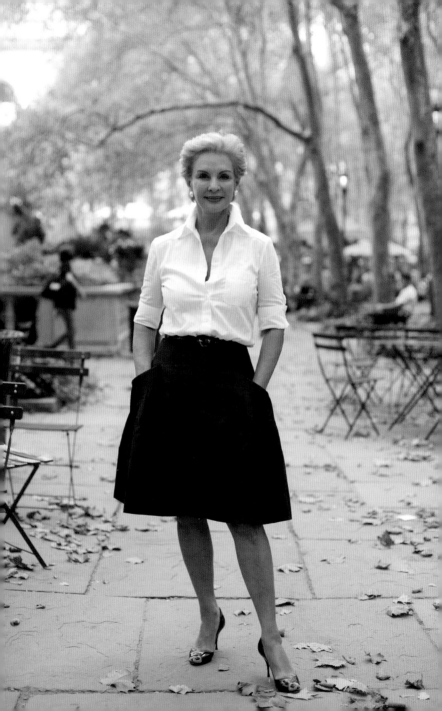

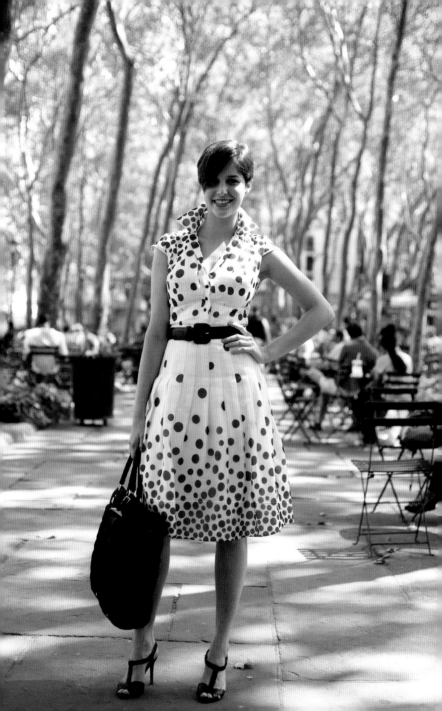

예상치 못한 스타일,
뉴욕에서

내가 그녀의 사진을 찍고 싶었던 이유는 예상치 못한 스타일 때문이었다. 밑단을 접은 청바지와 겹쳐 입은 치마, 움직임 없는 자세, 그리고 구두. 아무리 패셔너블한 여자라도 이런 구두를 고르는 사람이 과연 얼마나 될까. 하지만 이 사진을 블로그에 올렸을 때 댓글은 예상 밖으로 그녀의 몸무게에 집중되었다. 미국인들이나 유럽인들의 반응과 아시아인들의 반응이 얼마나 다르던지 놀라울 정도였다. 하지만 내게 이 사진은 언제나, 몸무게에 관한 것이 아니라 차분함에 관한 것이다.

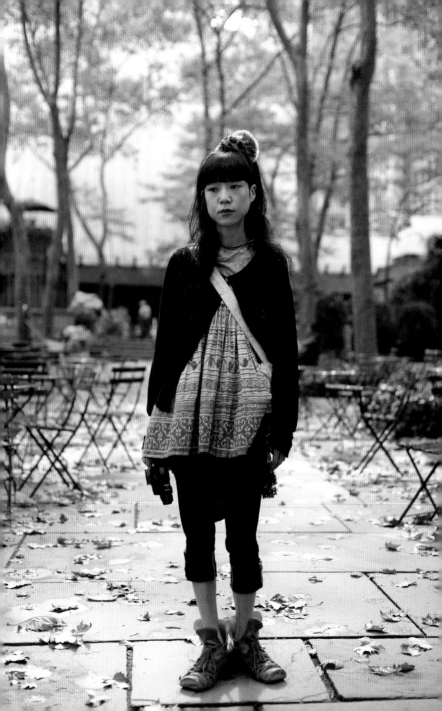

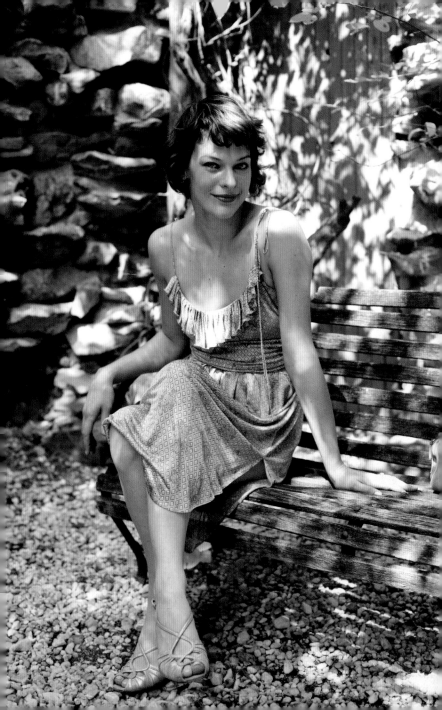

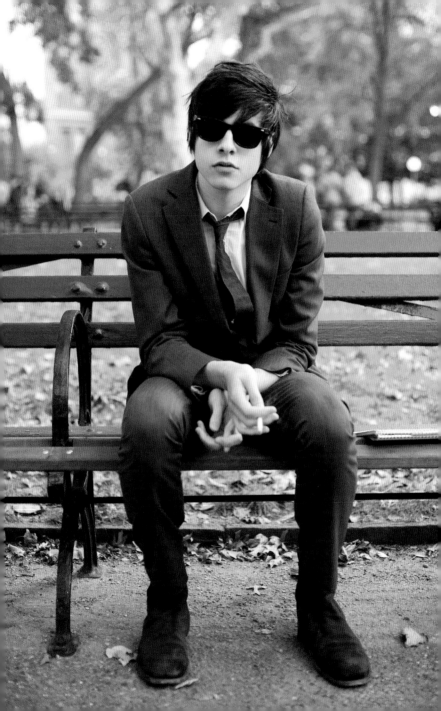

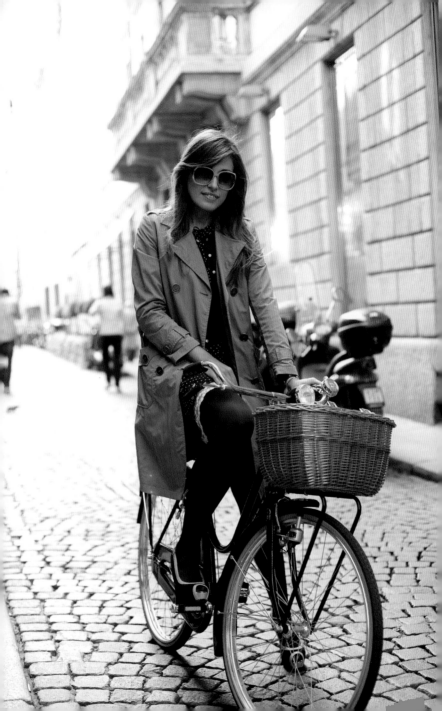

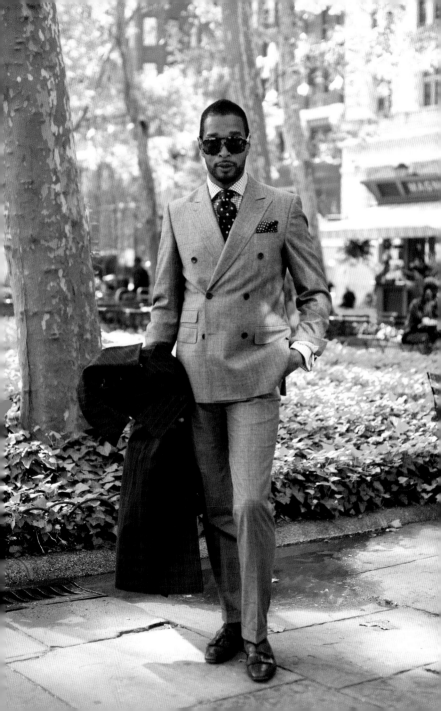

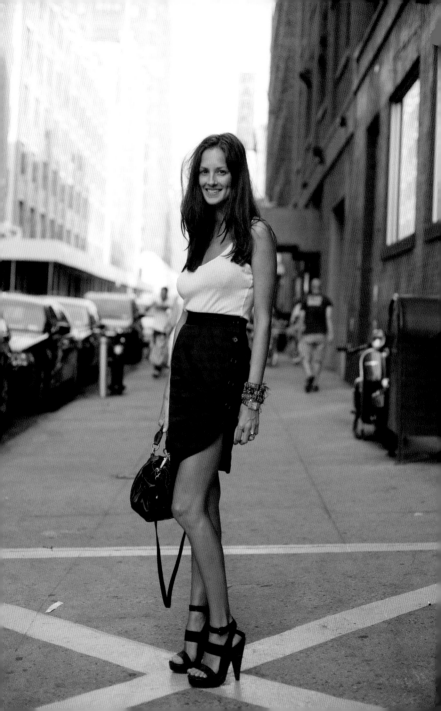

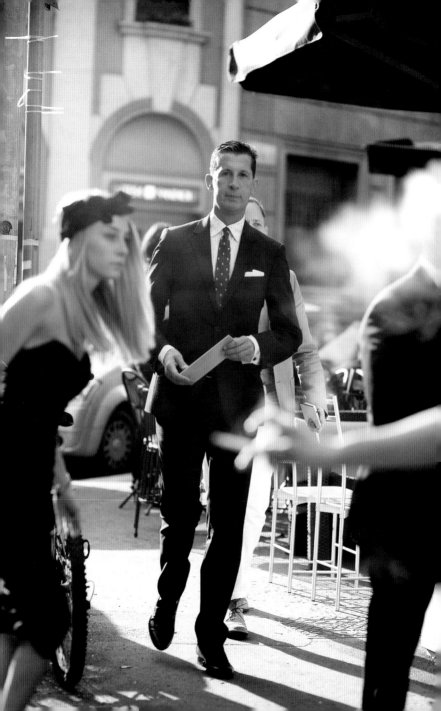

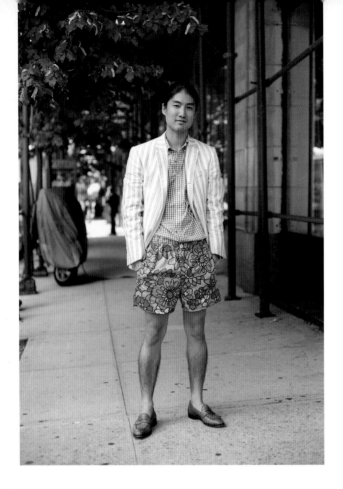

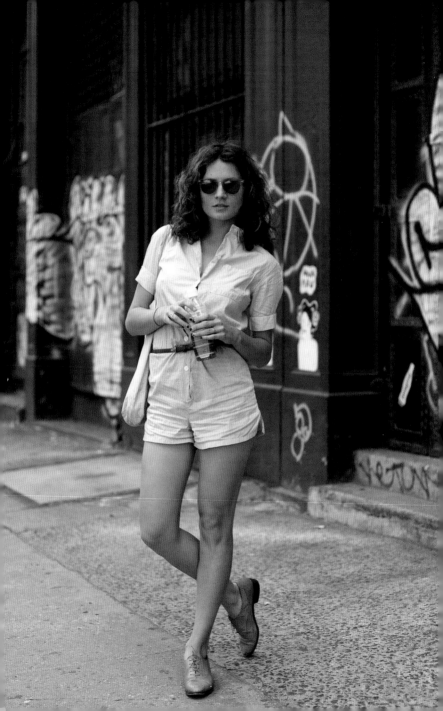

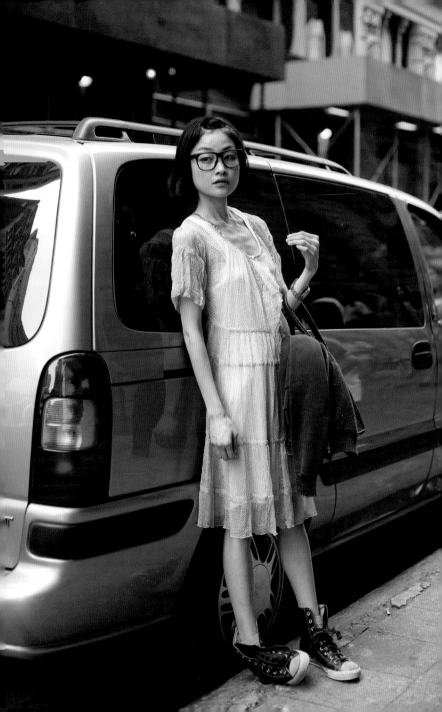

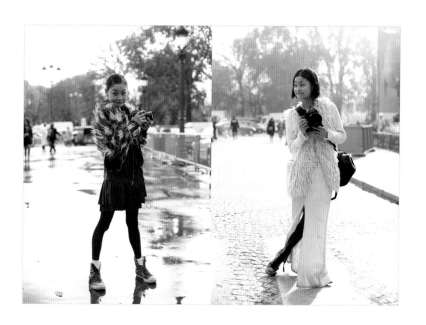

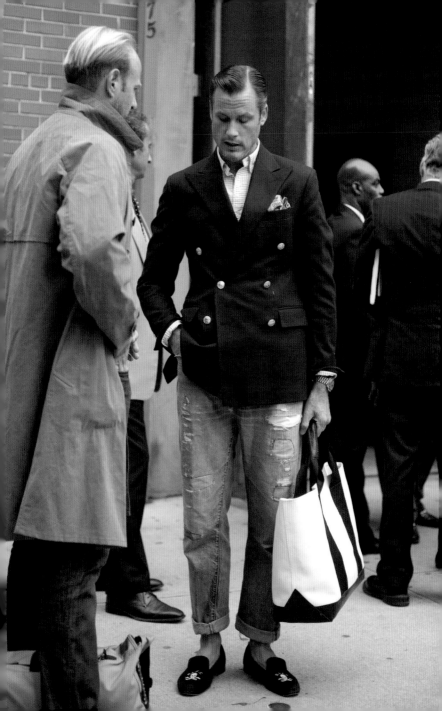

눈의 탐욕

나는 사람들이 소라게 같다고 생각한다. 일정한 사회적인 역할로 가장하기 위해 겉껍질을 갈아입는 것 말이다. 우리는 '역할'을 입는다. 이렇게 생각하면 사람들의 패션을 볼 때 좋다, 나쁘다로 판단하는 것이 아니라, '눈의 탐욕'을 챙기게 된다. 그 사람이 무엇을 입었느냐보다는 어떤 요소가 내 스타일에 맞는가를 찾는 것이다. 내가 사람들의 이름이나 입은 옷의 브랜드를 잘 밝히지 않는 이유가 바로 여기에 있다. 내게 그런 사실들은 별로 의미가 없다. 예로 이 사진은 최근에 갔던 랄프 로렌 패션쇼장 밖에서 찍은 것이다. 나는 사진 속의 남자가 랄프 로렌에서 일한다는 것과 그곳이 자신의 직원들에게 '랄프 로렌 같은' 스타일로 옷을 입으라고 '권장'한다는 사실을 알고 있다. 그렇다면 이 모습이 그 사람의 진짜 스타일일까? 이 질문에 대한 답은 모르겠다. 동시에 이 사람이 옷을 잘 입었다거나 못 입었다고 말하고 싶지 않다. 하지만 감색 양복 상의에 찢어지고 기운 청바지를 입은 것과 여기에 곱게 가르마를 탄 헤어스타일을 한 것은 무척 현대적이고, 이는 나에게 영감을 준다. '눈탐'이 있다면 겉으로 보이는 모습과 그 사람을 따로 볼 수 있으며, 합격이다 불합격이다 점수를 매기기보다는 그 사람의 스타일에서 구체적으로 어떤 점이 흥미로운지 알아내는 데 집중할 수 있다.

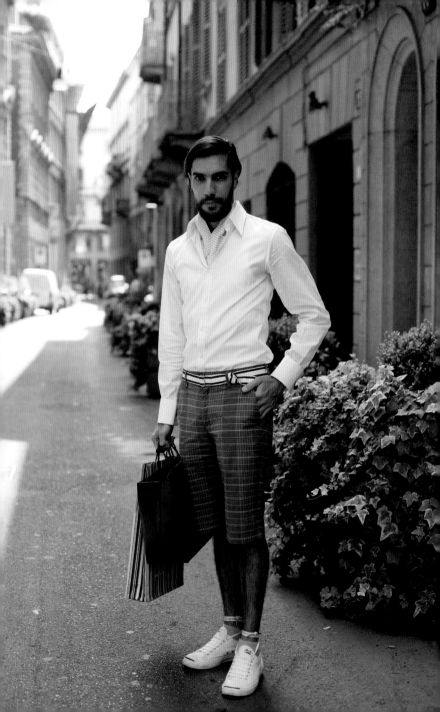

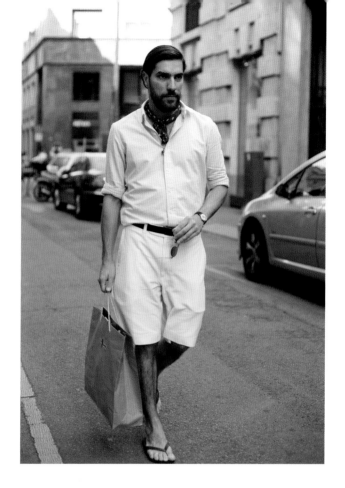

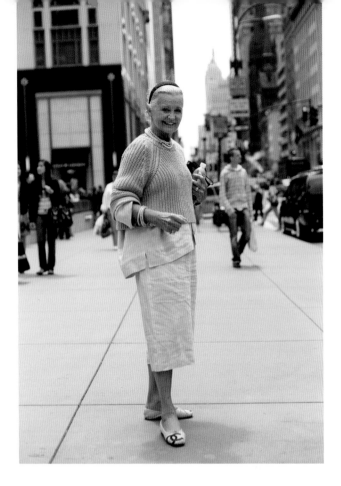

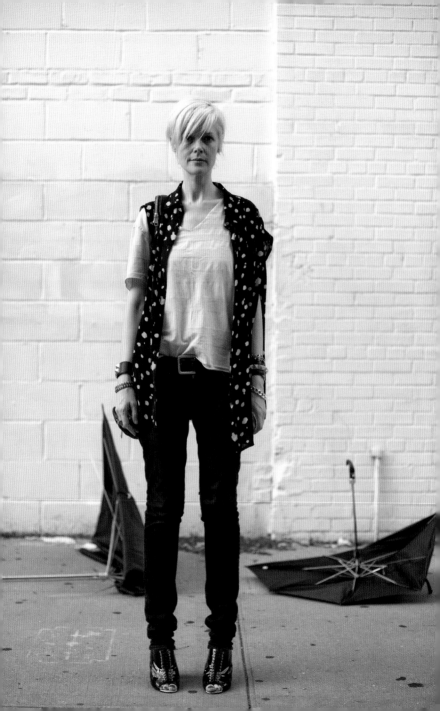

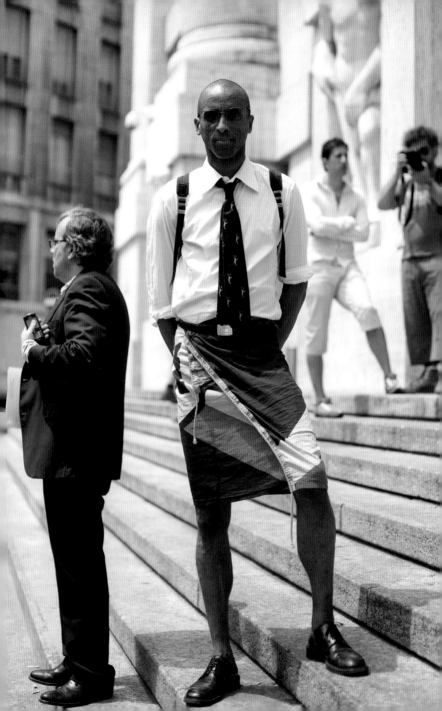

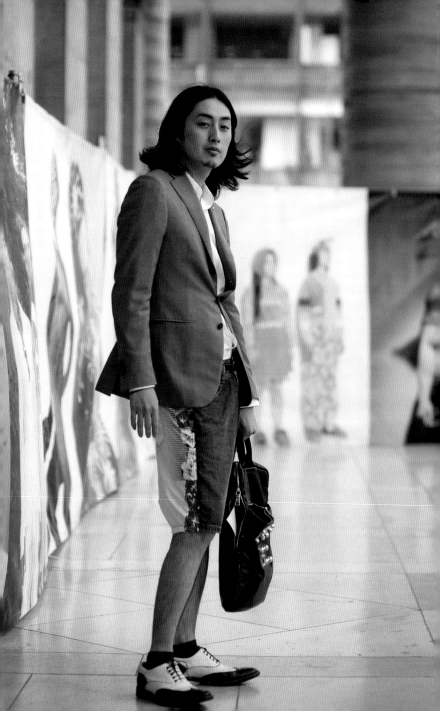

스타일이 싹틀 때, 파리에서

나에게 있어 이 사진의 핵심은 소년의 정신 연령이나 패션 감각이 신체보다 훨씬 빨리 성숙했다는 사실이다. 나이가 열세 살이라고 했던 것으로 기억하는데, 그의 패션 스타일이 열아홉 살이라면 얼굴은 여덟 살짜리 같다. 한 가지 후회스러운 건 사진 오른쪽에 소년의 엄마가 방금 그에게 사준 아이스크림콘을 들고 있었는데 그걸 찍지 않은 것이다. 그러나 불행히도 내가 이 사진을 블로그에 올렸을 때 댓글은 대부분 그가 신고 있는 $1,200짜리 운동화에 관한 것이었다.

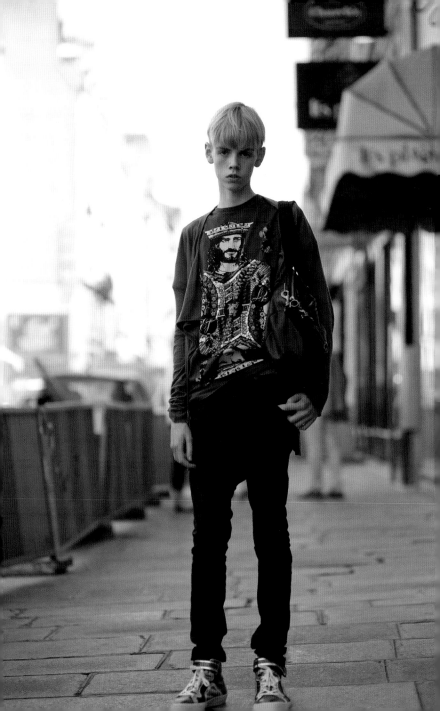

카린 로이펠드

카린은 프랑스 〈보그〉지의 편집장이다. 그러니 당연히 패션계에서 가장 영향력 있는 인물 중 한 명이다. 프랑스 〈보그〉지를 보면 그녀의 스타일과 성격을 알 수 있다. 패션계란 여자들의 자신감이 없어질 수도 있는 곳이지만 이곳에서 카린은 언제나 그녀처럼 아름답고 감각 있는 여성들을 한 팀으로 곁에 둔다. 난 그 사실이 매우 존경스럽다.

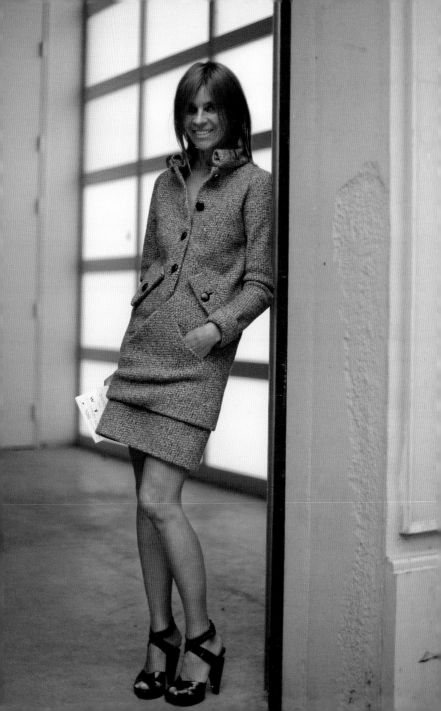

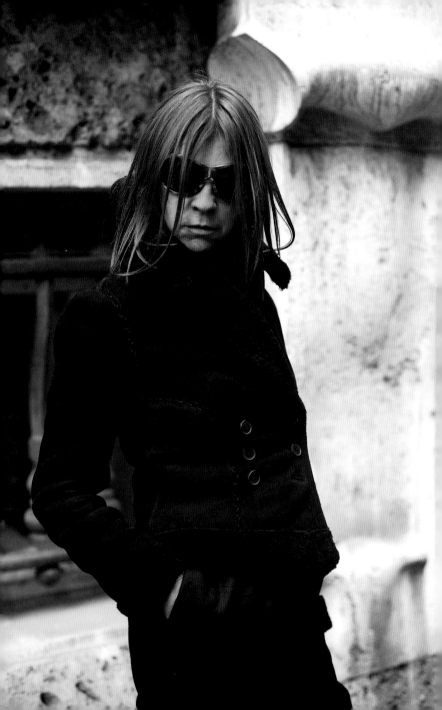

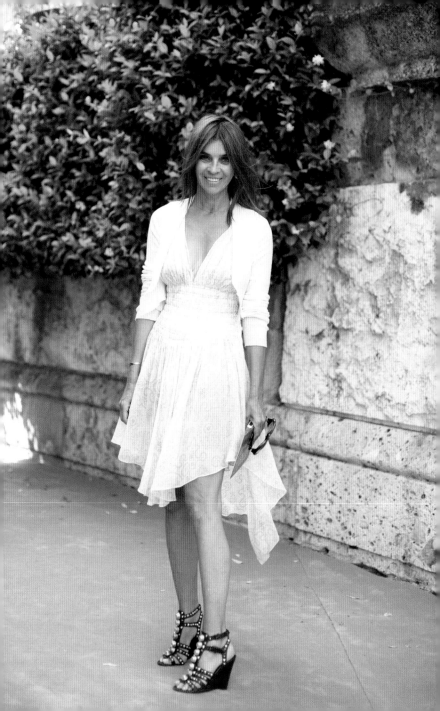

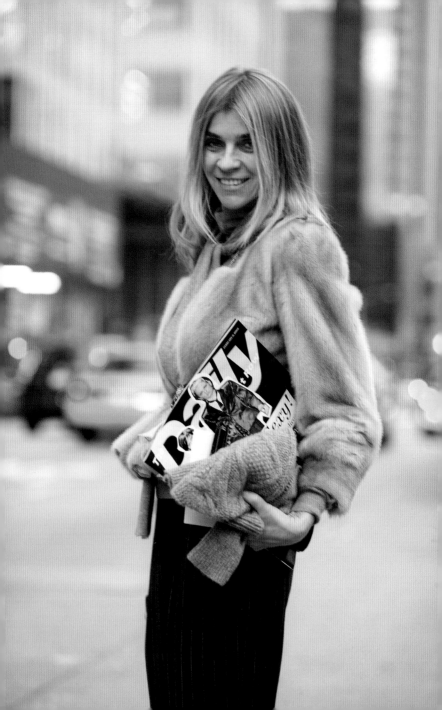

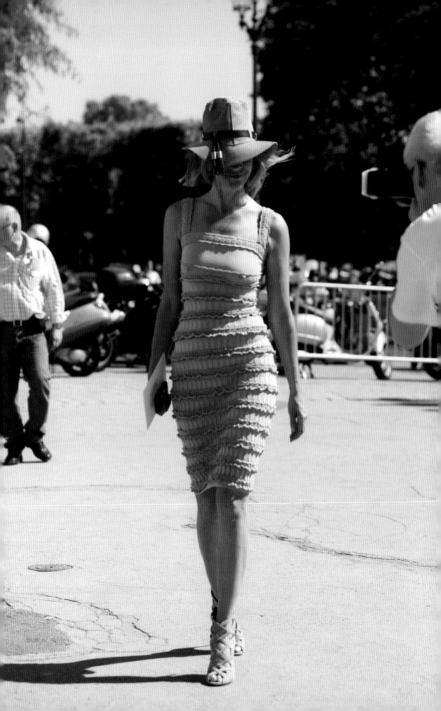

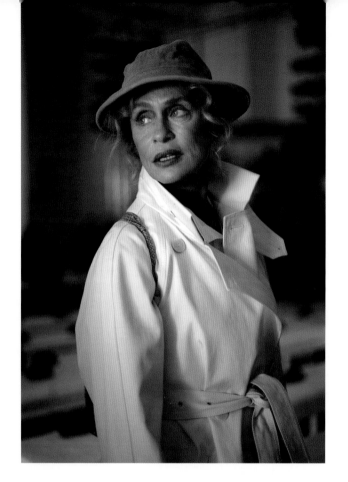

로렌 허튼,
뉴욕 캘빈 클라인 패션쇼에서

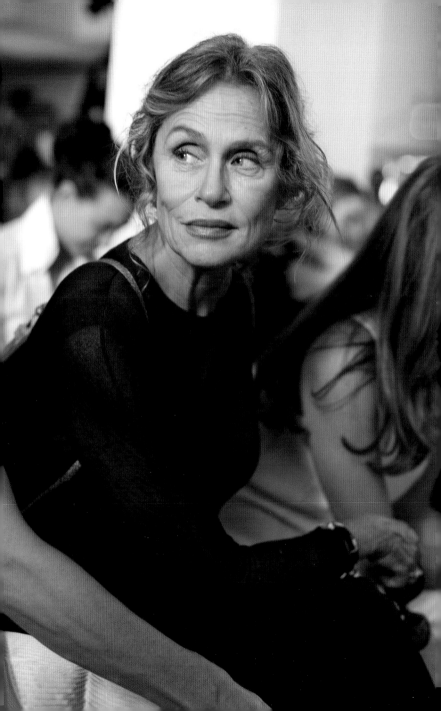

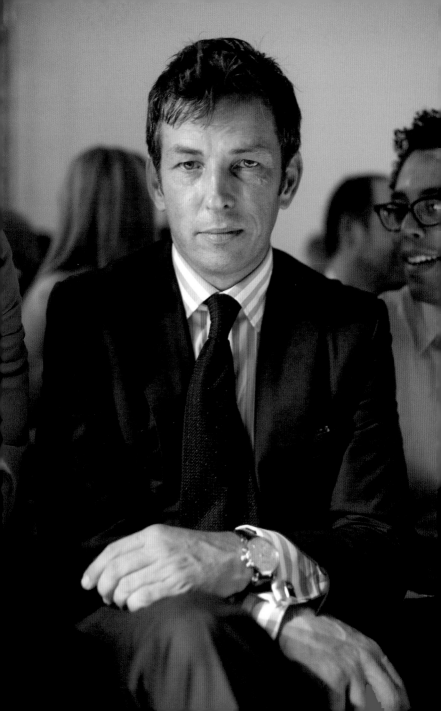

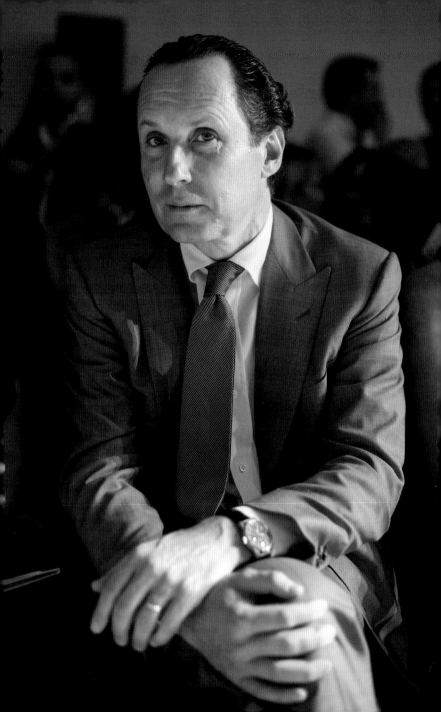

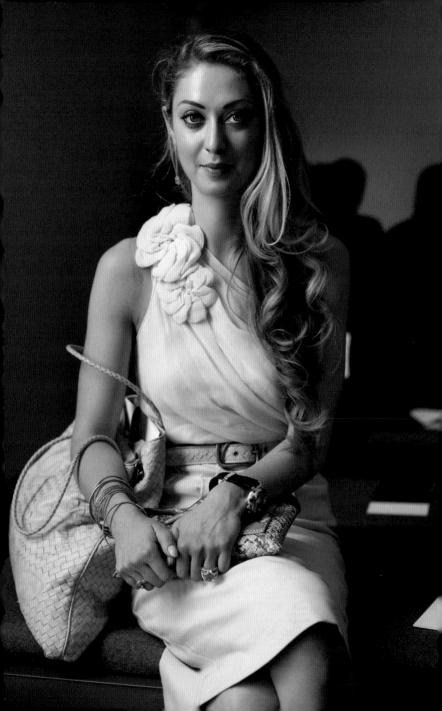

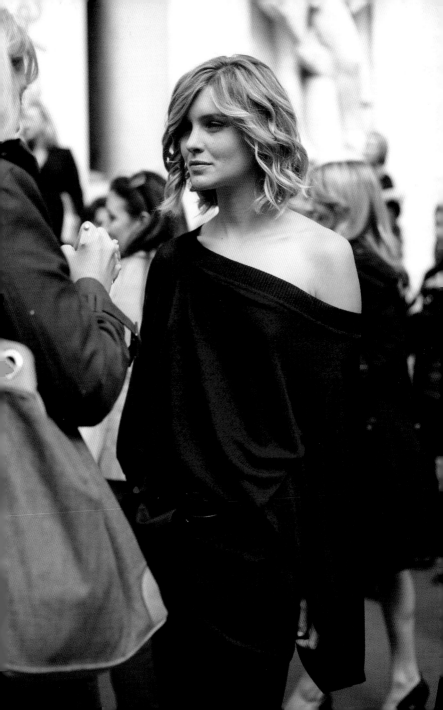

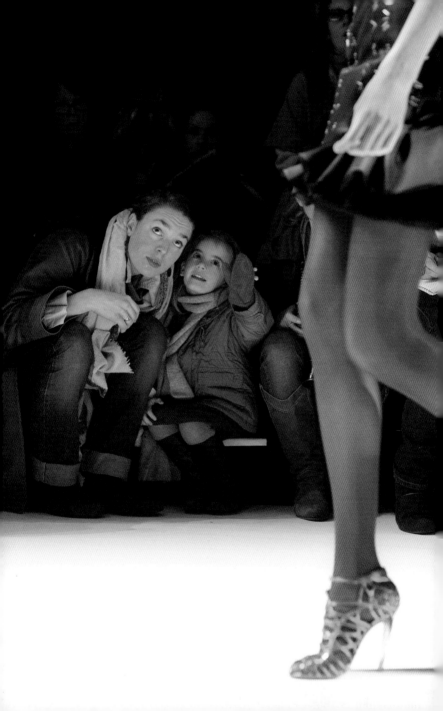

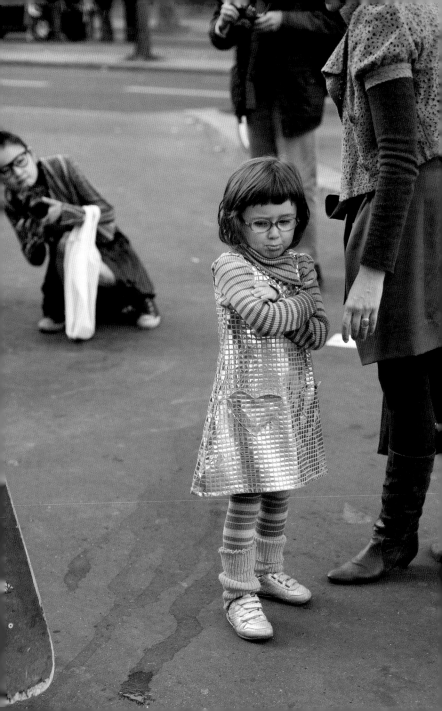

패션쇼가 끝난 후,
파리에서

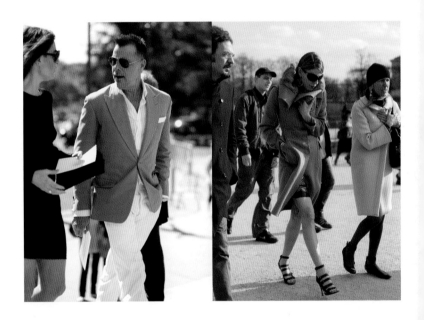

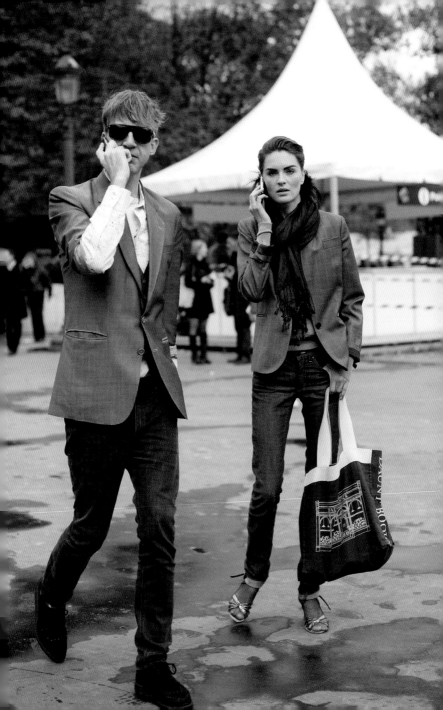

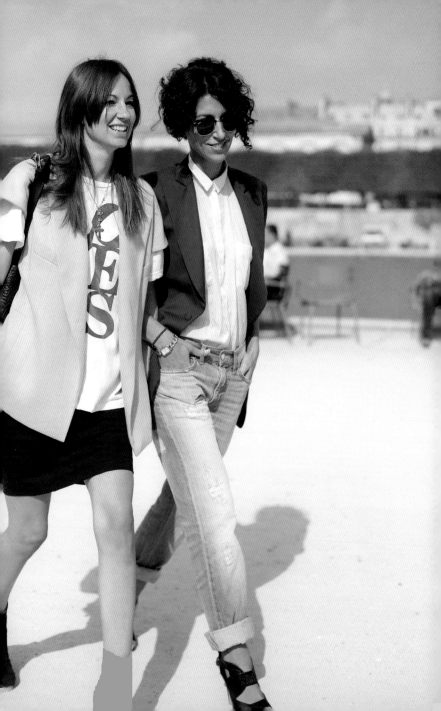

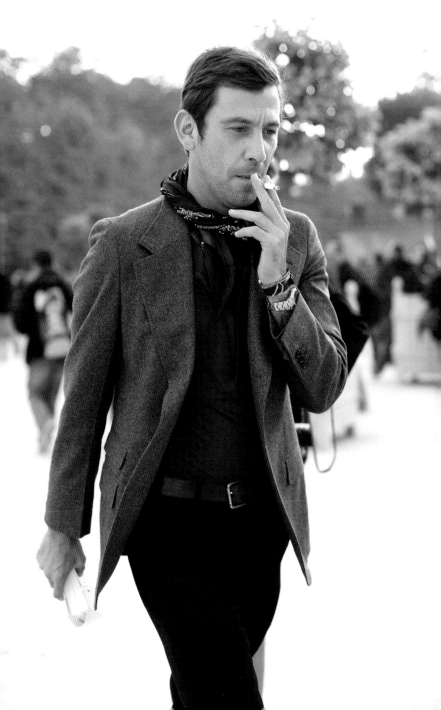

베페 모데네제,
밀라노에서

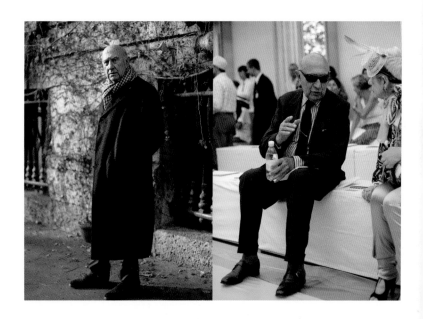

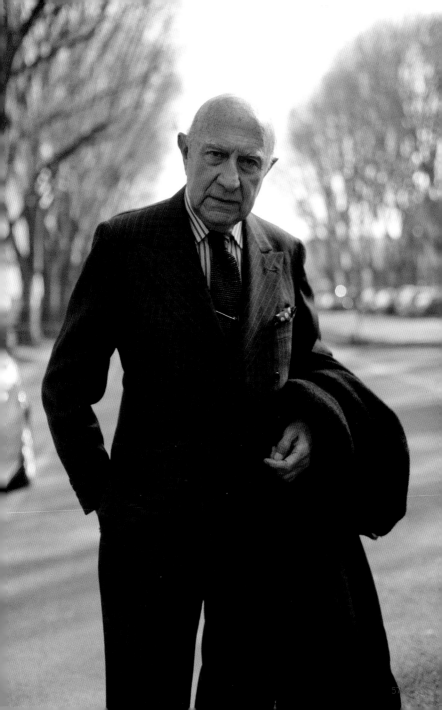

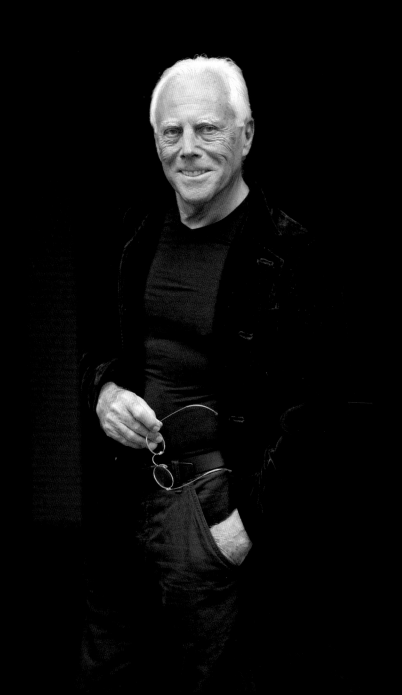

조르지오 아르마니, 밀라노에서

1980년대, 패션에서 내게 가장 큰 영향을 끼친 인물은 조르지오 아르마니였다. 나는 그의 디자인뿐 아니라 이미지와 스타일 관리 능력에도 크게 감명을 받았다.

밀라노에서 그의 패션쇼가 열렸을 때 처음으로 무대 뒤에 가 봤는데, 그때나는 그 능력의 진면모를 목격했다. 아르마니 선생(사람들은 그를 이렇게 부른다)은 패션쇼 직후 스냅 사진을 찍으려는 사진가들에 둘러싸여 있었다. 하지만 그는 티셔츠와 바지, 머리를 정리하기 전에는 절대로 카메라를 보지 않았다. 게다가 사진의 배경이 까만색으로 나오도록 마련한 자리에 서 있었고, (까만색을 배경으로 해야 그의 흰머리가 돋보인다는 이유에서였다) 그가 준비되기 전까지는 아무도 사진기의 셔터를 누르지 않았다.

그로부터 1년 후 나는 밀라노의 거리에서 조르지오를 다시 한 번 볼 기회가 있었고, (사실 그의 경호원을 먼저 봤다) 그에게 (그리고 경호원에게) 사진을 찍게 해달라는 부탁을 했다. 진짜 빨리 찍을 수 있다고 말하면서 스타일닷컴이나 〈GQ〉와 관계를 넌지시 비치기도 했지만 내키지 않아 하는 눈치였다. 그러다가 내가 손으로 '한 곳'을 가리키면서 저 어두한 구석이라면 그의 흰머리가 돋보일 거라고 말했더니 그제야 승낙을 했다.

세련되기 위한 조건

내가 아는 사람들은 모두 조지의 스타일이 뛰어나다는 데 동의한다. 그는 세련되고 남성적이면서도 전통적인 디자인에 대한 이해가 확실하다. 하지만 실제로 입는 옷은 디자인이 단순한데다가 그 종류가 놀랄 정도로 제한되어 있고, 색깔도 몇 가지 안 된다. 그래도 전형적인 프레피 스타일과는 다르다. 전통적인 디자인의 옷에 언밸런스하게 변화를 주는 것을 좋아하는데, 셔츠의 소매를 팔뚝까지 접어 입는다든지, 두꺼운 밑단으로 처리된 카키 바지를 입는다든지 하는 식이다. 양말을 신지 않는 것도 한 방법이다. 하지만 선글라스는 절대 잊지 않는다.

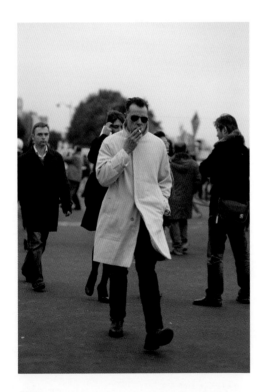

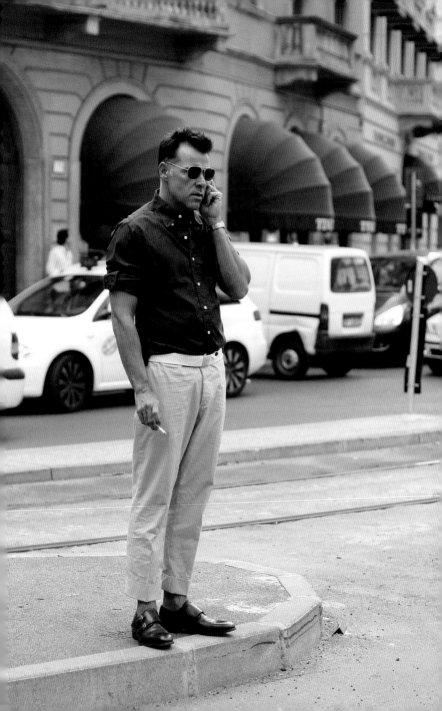

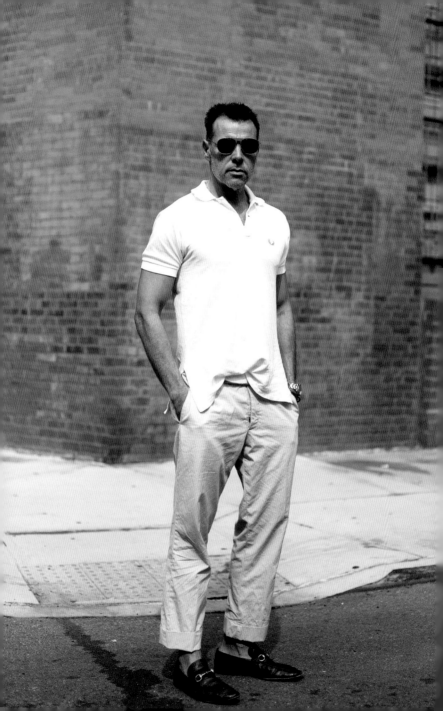

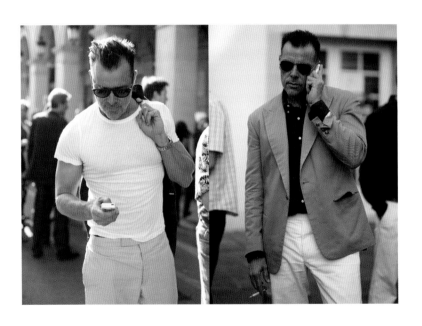

수학여행 온
여학생들,
파리에서

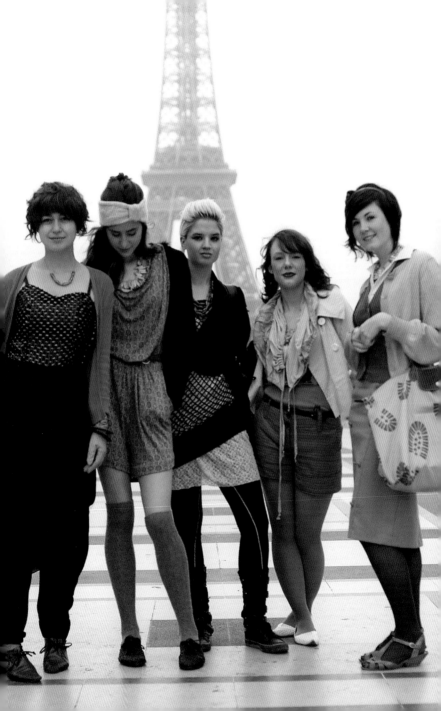

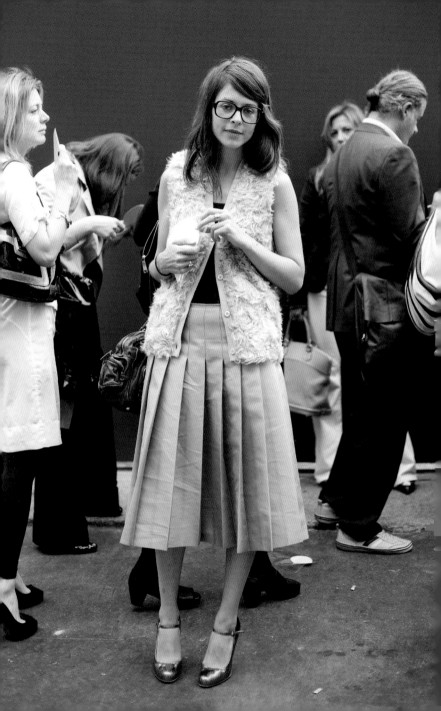

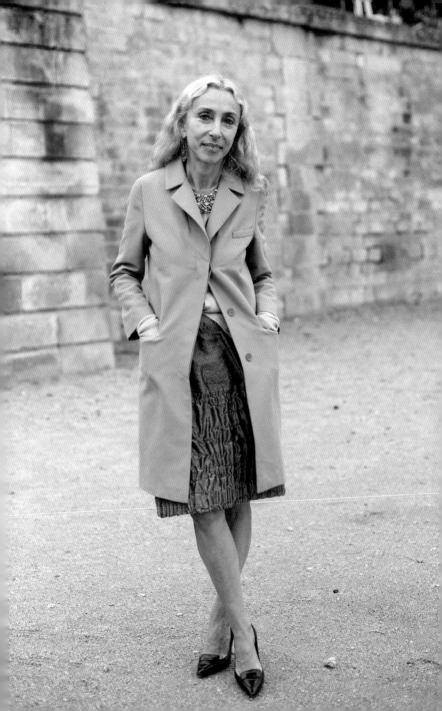

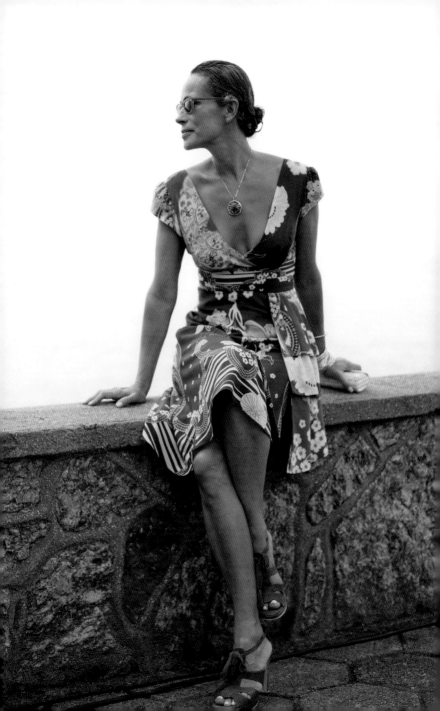

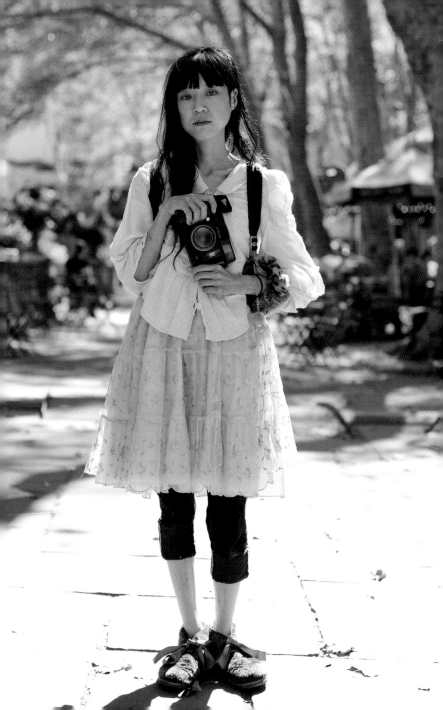

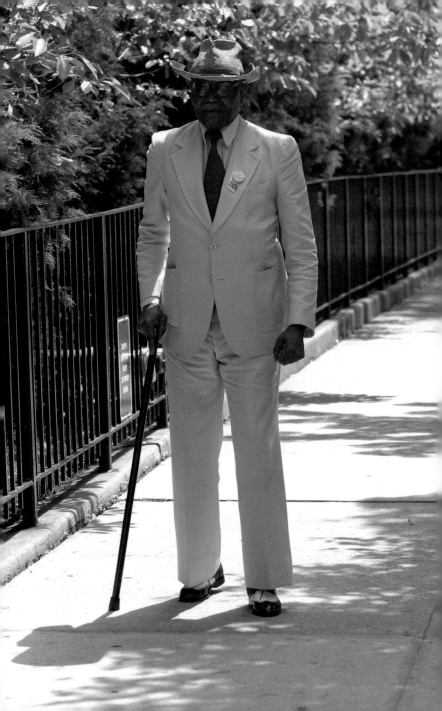

일요일 아침, 할렘에서

이 신사의 사진을 찍으려고 카메라를 들면서 나는 그에게 여름 양복이 멋지다고 말했다. 까마득한 옛날에 사서 평생 입어 왔다는 정도의 대답을 기대했지만, 대신 그는 10년 전까지만 해도 마약 딜러였다고 대답했다. 한 여자 고객이 마약을 샀는데 돈이 없었고, 돈 대신 이 양복을 그에게 던져 주었다고.

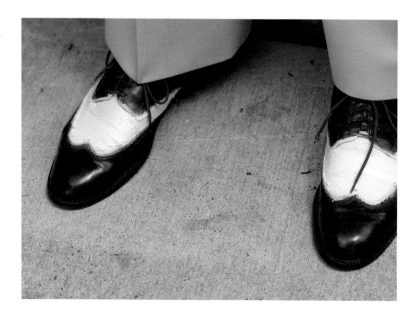

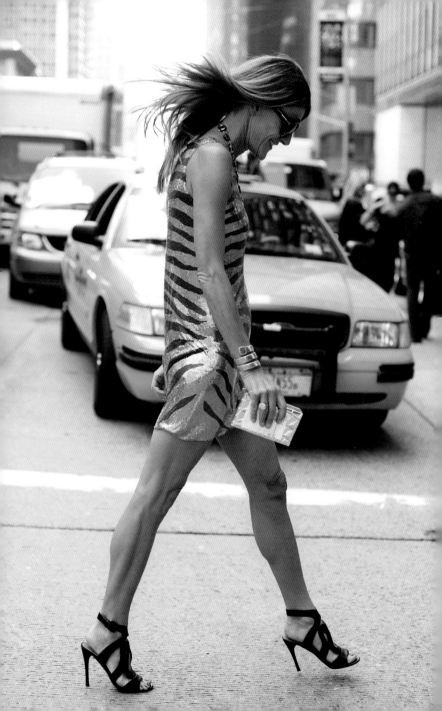

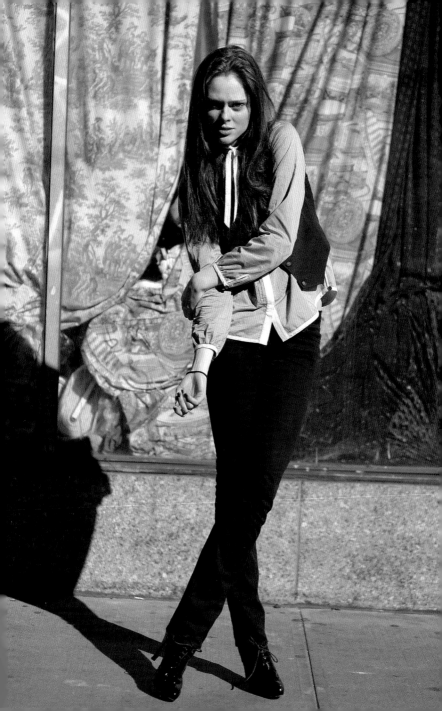

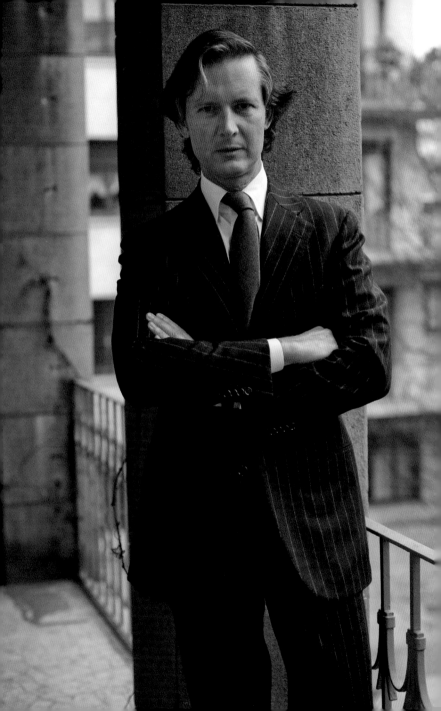

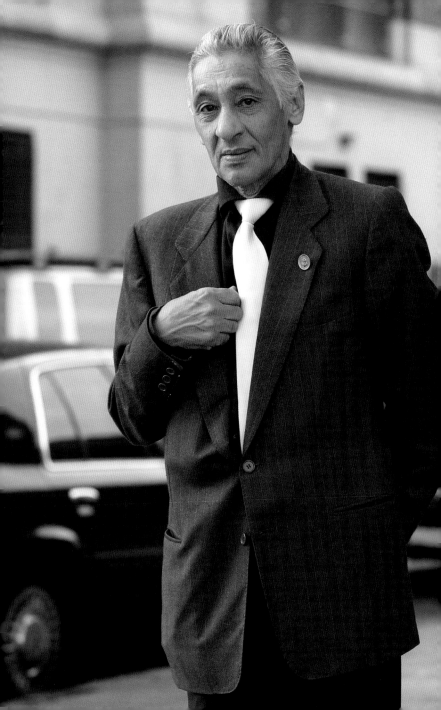

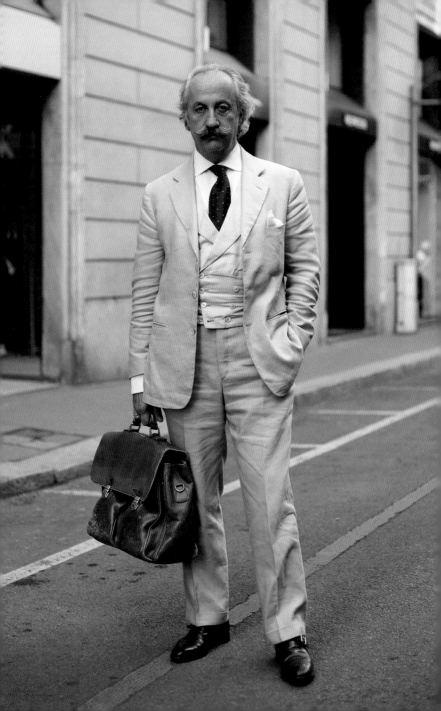

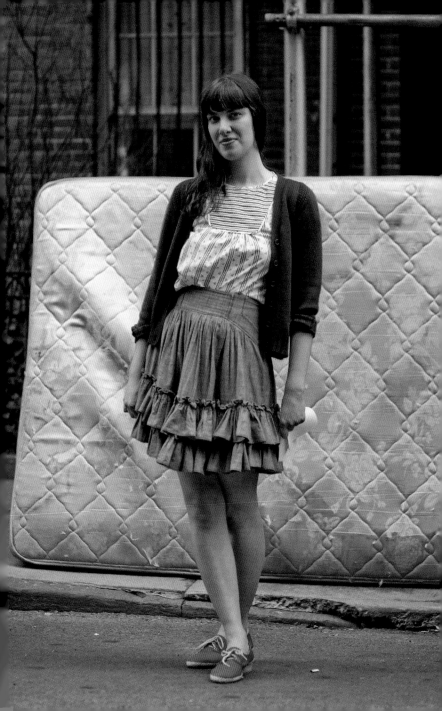

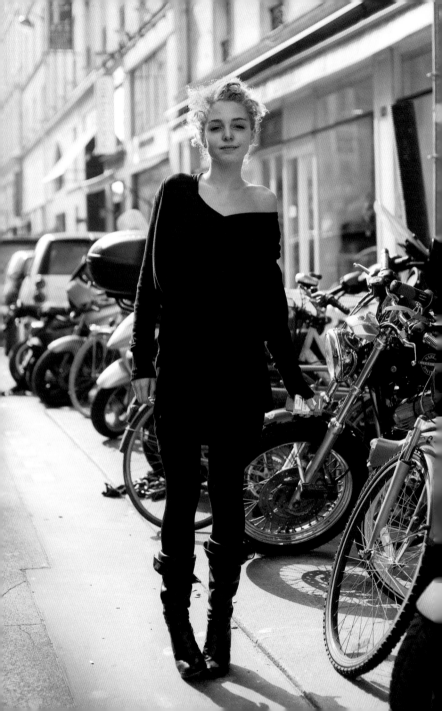

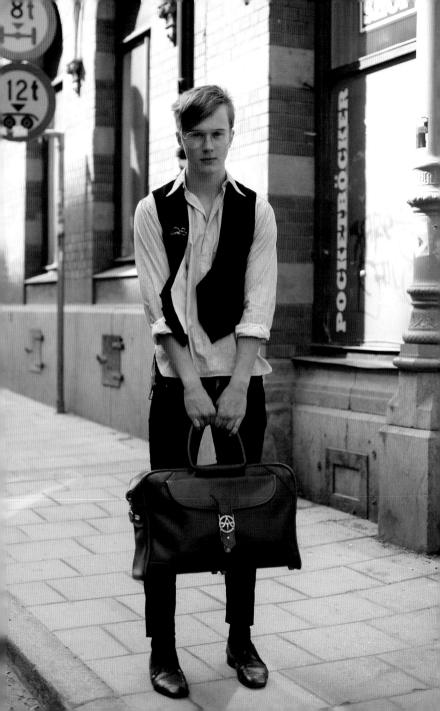

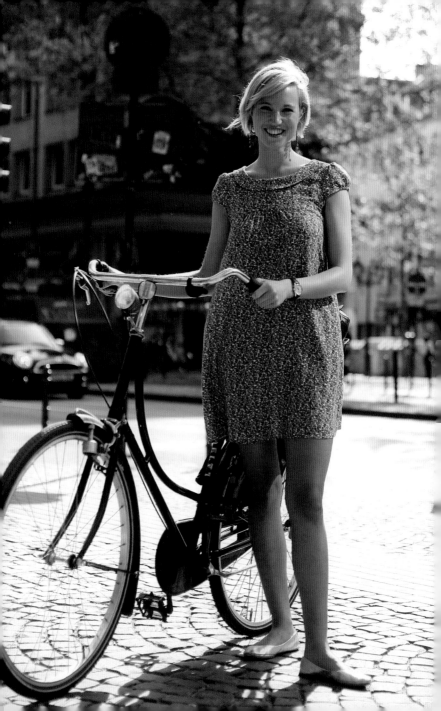

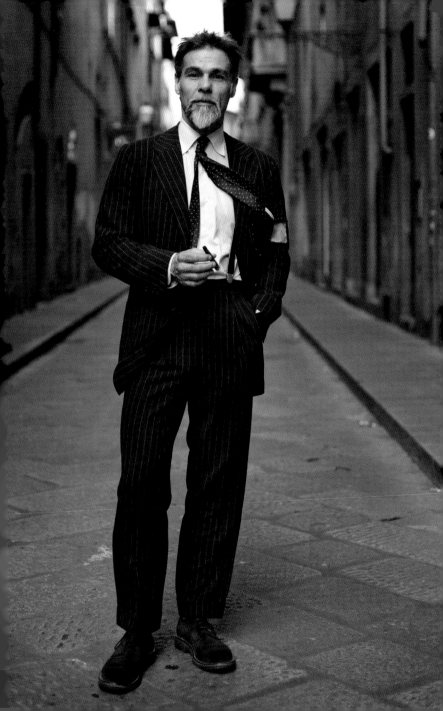

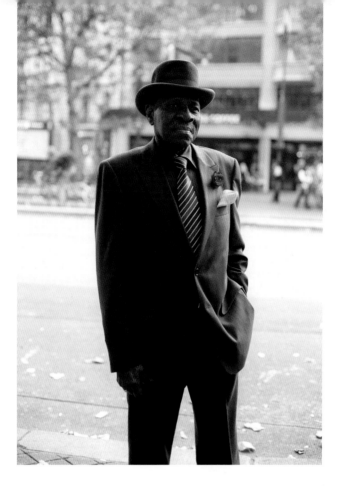

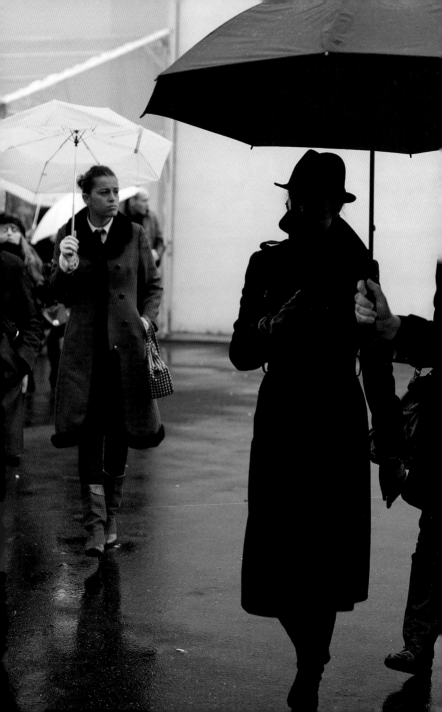

진화인가 개혁인가?

내가 이 젊은이의 사진을 찍은 건 밀라노에 처음 다니기 시작할 때였다. 남성복 패션쇼에서 6개월에 한두 번씩 마주치곤 했는데, 그는 영어를 잘 못했기 때문에 짧게 얘기만 나누는 정도였다. 그가 연출한 교토 분위기의 카우보이+히피룩을 무척 좋아했던 게 기억난다. 그런데 그 사진을 찍은 후 한동안 패션쇼에서 보이지 않았다. 아니, 어쩌면 보고도 못 알아봤는지도 모르겠다. 그러니까 시즌 사이 언젠가 그는 맞춤 양복을 빼입은, 거의 〈마스터 돌프〉°를 연상시키는 남성적인 분위기로 완전 변신을 했고, 물론 나는 그가 누군지 전혀 알아보지 못했다. 패션쇼에서 이 '새로운' 남자와 마주칠 때마다 우리는 직업상 나누는 가벼운 목례를 주고받았지만 여전히 나는 그를 알아보지 못했다. 그러다가 그의 최근 사진을 컴퓨터 스크린 위에 띄워 놓은 채 옛날 사진을 정리하다가 이 둘이 같은 사람이라는 걸 깨닫게 되었다. 2에 2를 더했더니 4와 1/2이 된 것처럼 묘한 기분이었다.

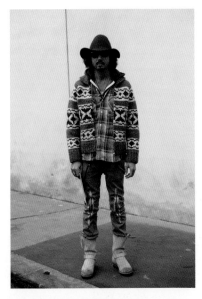

○
게리 고다드 감독의 1987년 작. 원제는 〈Master of Universe〉,
히맨과 스켈리터의 대결을 그린 판타지 액션 영화

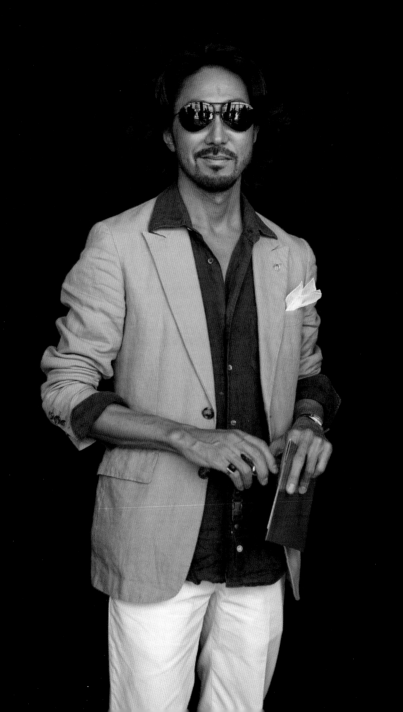

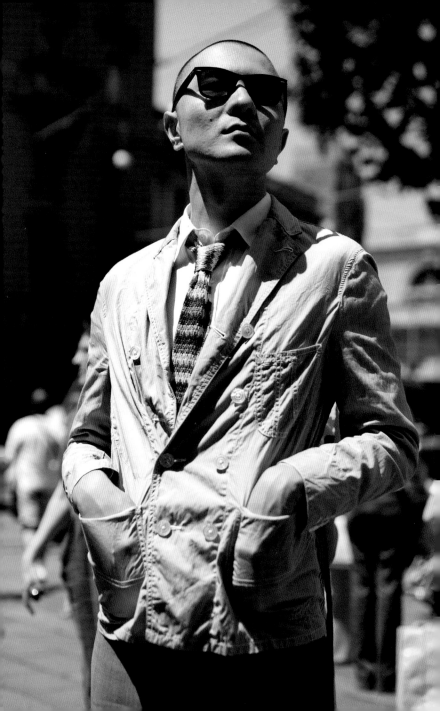

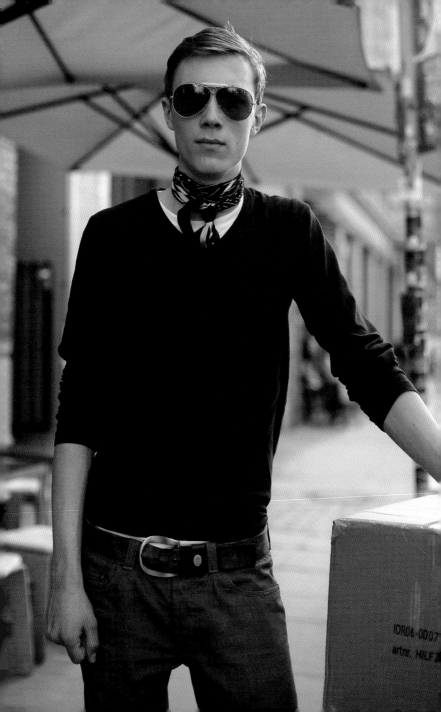

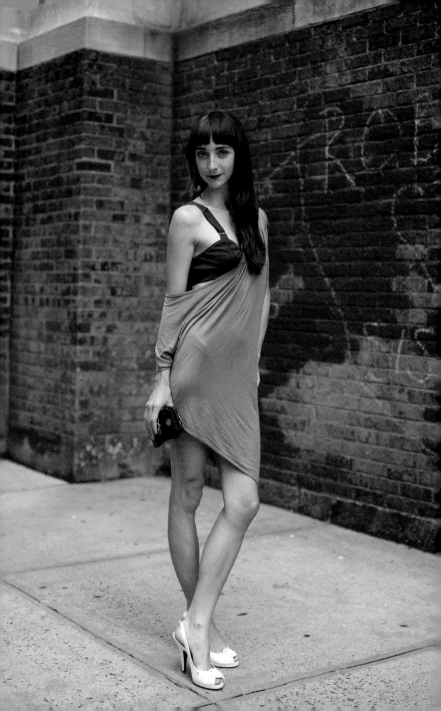

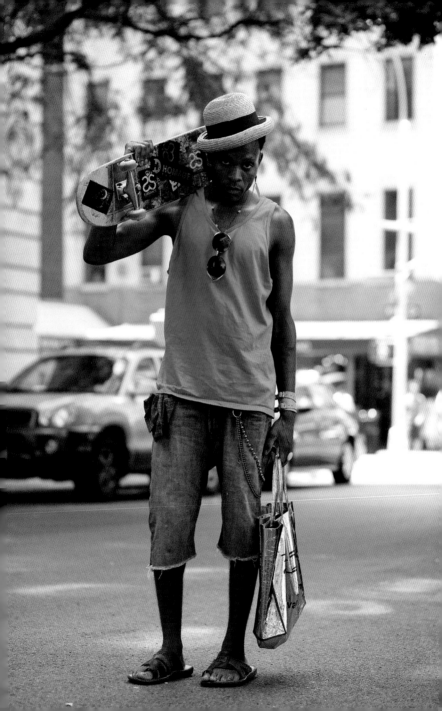

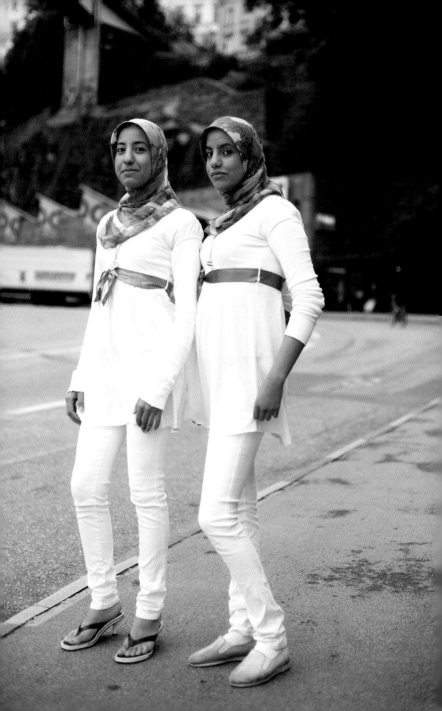

이유없이 웃는 이유, 스톡홀름에서

내가 이 재미난 소녀들을 발견한 건 스톡홀름의 쇠테르말름이란 동네의 한 지하철 역에서였다. 사진을 찍어야겠다고 바로 확신이 든 건 아니었지만, 그냥 지나가기에는 너무 아까운 장면이었다. 그들의 모습은 매우 이국적인 동시에 어딘가 아주 낯익은 데가 있었다. 두 소녀는 스웨덴어로 말하면서 조금씩 영어를 섞어 썼는데, 그렇다 해도 그들이 쓰는 말은 특별한 소수의 언어였다. 그러니까 바로 십대들의 언어! 그 순간 나는 이 소녀들이 먼 나라 사람들처럼 느껴지는 것이 전통 의상에 현대적인 십대의 패션을 섞어 입은 까닭도 있지만, 영원히 이유를 알 수 없는 십대의 킥킥거림 때문이기도 하다는 사실을 비로소 깨달았다. 무슨 옷을 입었건 간에 이들은 10학년 교실에 데려다 놓으면 딱 어울릴 것이다. 그게 미국이나 유럽, 심지어 달나라라도 말이다.

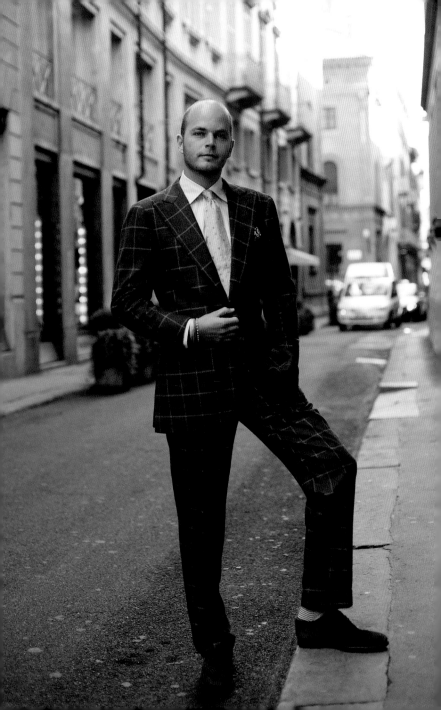

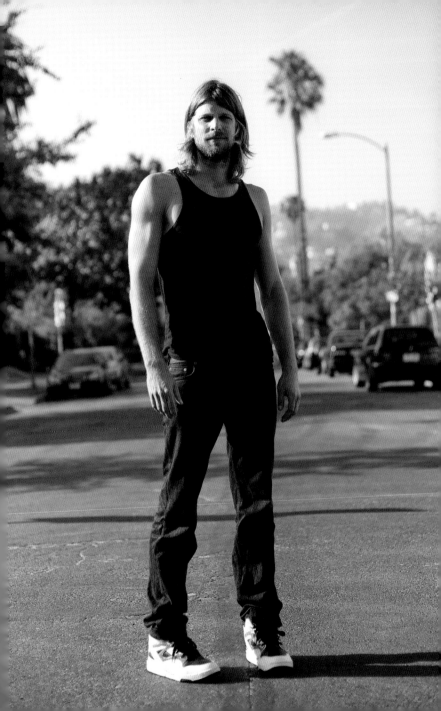

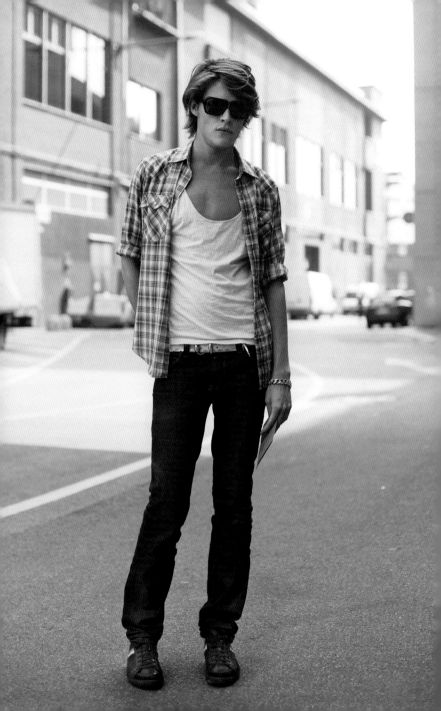

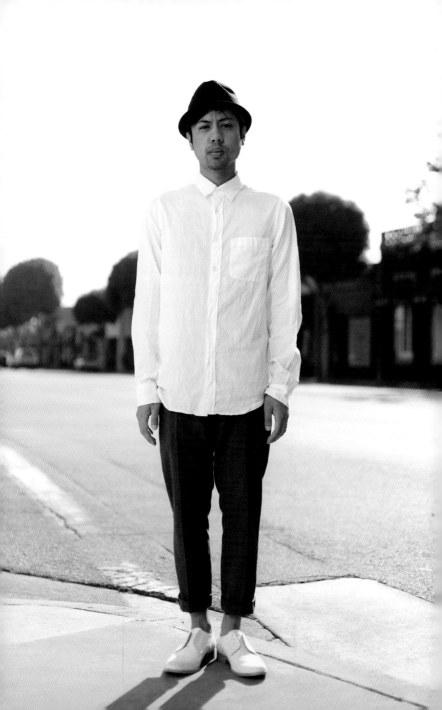

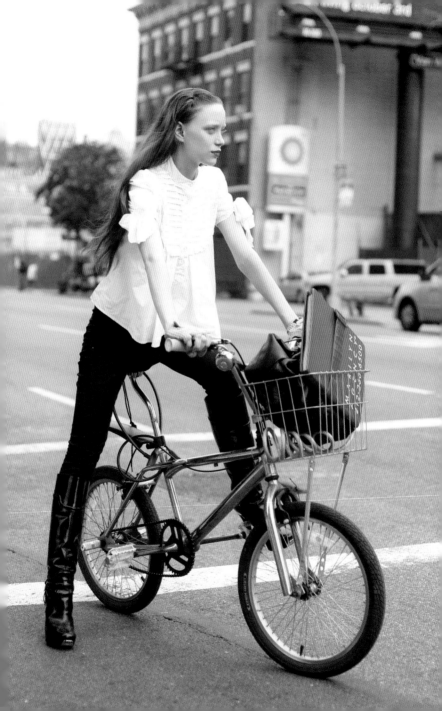

윌리엄스버그의 의외성,
브루클린에서

1990년대 말, 나는 두 번 뉴욕 마라톤을 뛰었다. 당시 (천천히) 뛰면서 나는, 마라톤을 구경하는 사람들의 사진을 찍으면 뉴요커들의 다양한 개성을 시각적으로 엮어 보여 주는 훌륭한 기회가 될 것이라고 생각했다. 그로부터 10년 후 사진을 배우면서, 드디어 마라톤 코스를 따라 돌며 뉴욕 다섯 개 자치구에 사는 사람들의 사진을 찍게 되었다. 브루클린의 윌리엄스버그에 가까이 왔을 때 나는 마라톤을 구경하던, 하시디즘˚ 에 속한 이 신사를 보았다. 나는 말을 건네는 대신 사진을 찍어도 되겠냐는 몸짓을 했다. 그는 쿨한 젊은이들이 하듯 고개를 까딱했다. 종교적인 차이야 어떻든 어느 뉴요커라도 금방 알 수 있는 몸짓이었다. 카메라를 들었을 때 눈앞에 벌어진 상황에 나는 놀라지 않을 수 없었다. 그가 철저한 종교적인 생활처럼 진지하게 바른 자세를 취할 줄 알았더니 할리우드의 건달들이나 하는 식으로 모자를 눌러 눈을 가리고 공중전화박스에 비스듬히 몸을 기대는 것이 아닌가! 어떤 옷보다 서 있는 폼이 그에 관한 많은 것을 말해 주었다.

○
전통적인 생활 방식을 고수하는 유대교 종파 중 하나.

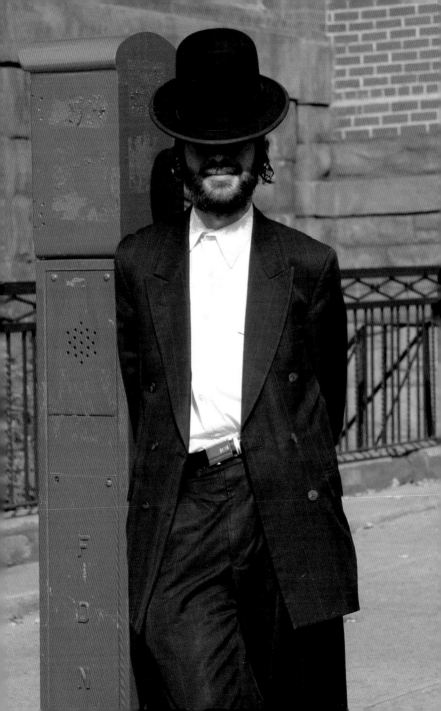

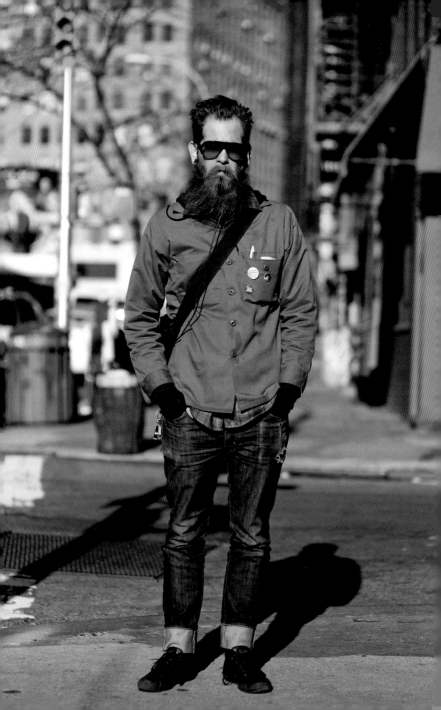

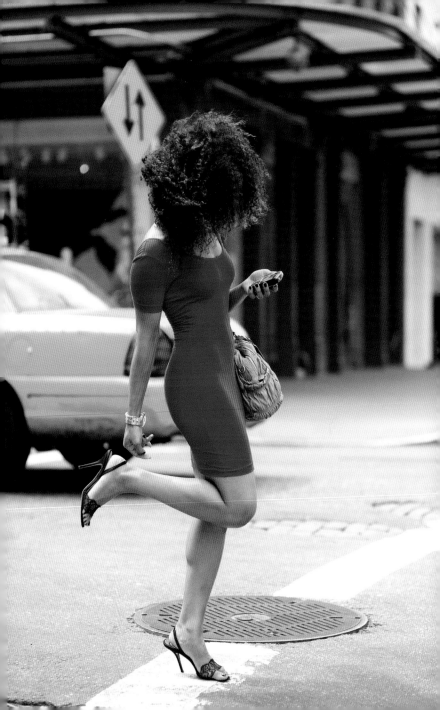

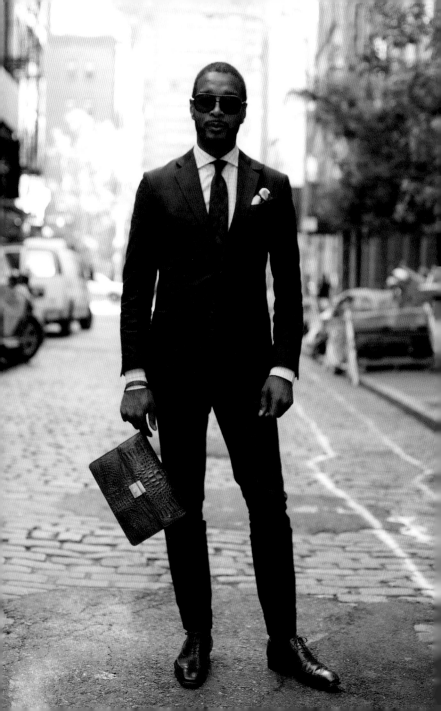

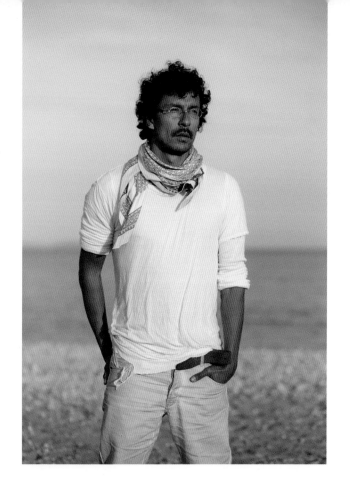

휴양지 예르,
프랑스에서

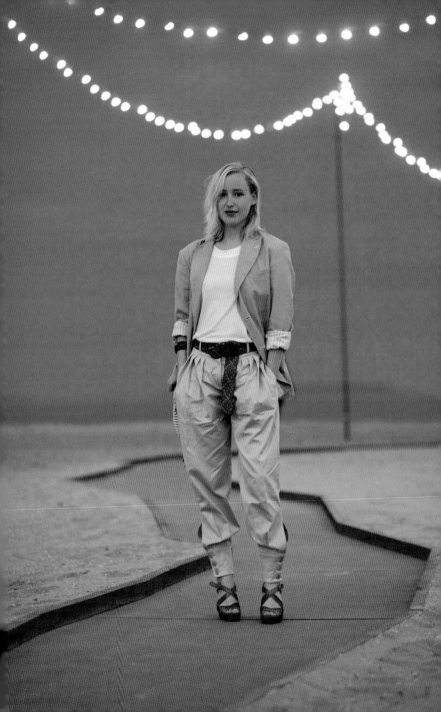

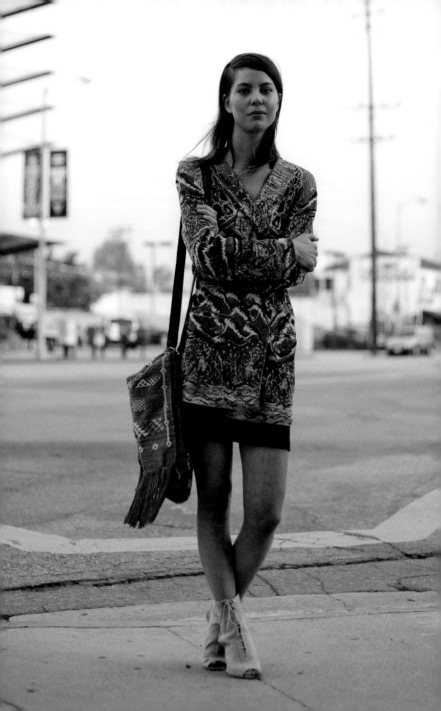

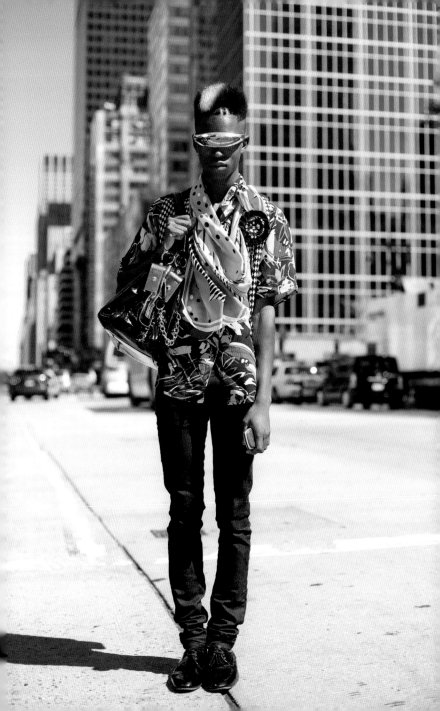

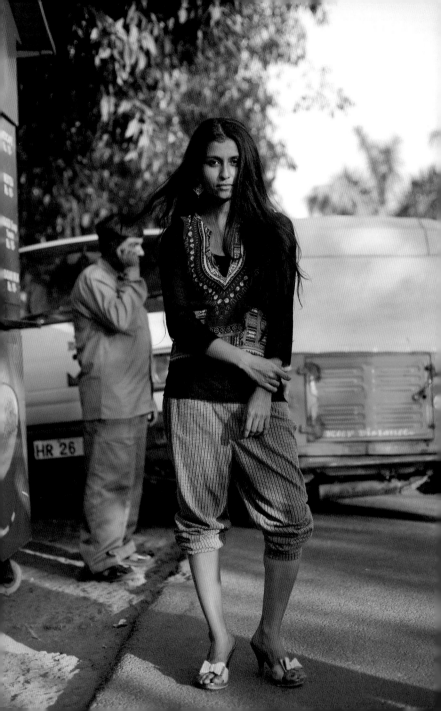

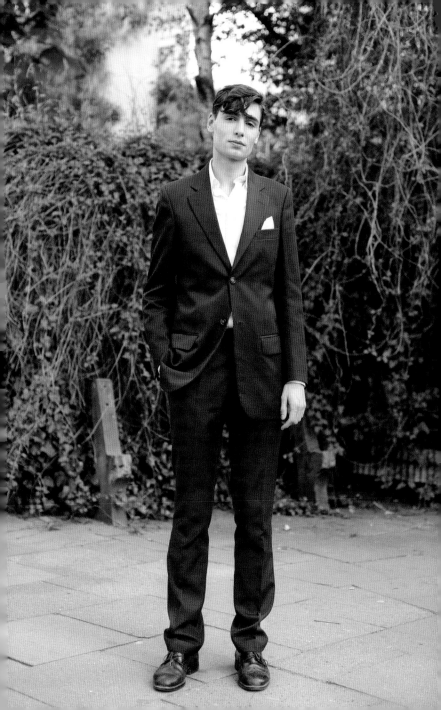

달콤한 인생,
밀라노 두오모 성당 근처에서

이 사진은 사토리얼리스트로서 밀라노에 처음 갔을 때 찍은 것이다. 종종 '카메라를 가져왔더라면' 하고 생각하게 되는 순간들이 있는데, 이때가 바로 그런 순간이었고 다행히도 난 카메라를 갖고 있었다! 비록 한 장밖에 못 찍었고, 초점도 좀 안 맞았지만 나에게 이 장면은 〈달콤한 인생(La Dolce Vita)〉°의 완벽한 재현이다. 어느 아름다운 늦은 오후, 흠잡을 데 없는 양복을 입고 담배를 피우며 자전거를 타는 그런 순간. Grazia Milano!

○
페데리코 펠리니 감독의 1960년 작. 당시 이탈리아의 느긋하고 멋스러운 분위기를 볼 수 있다.

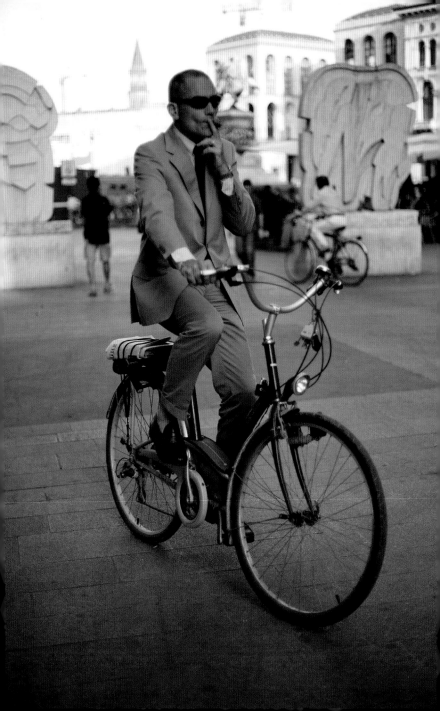

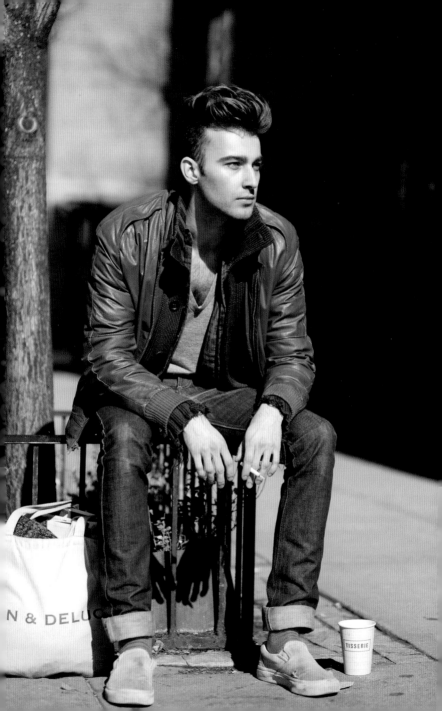

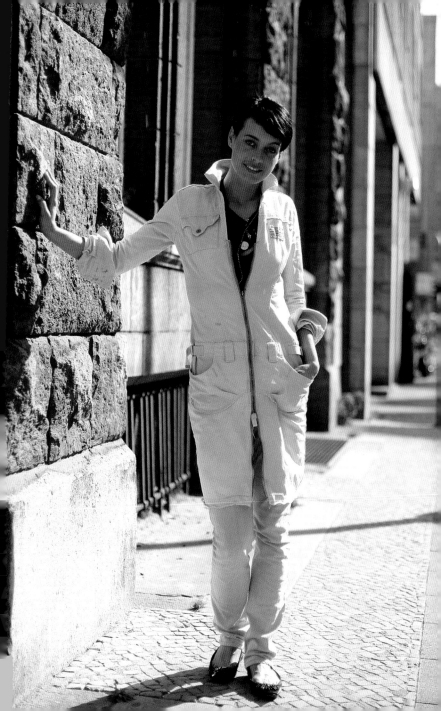

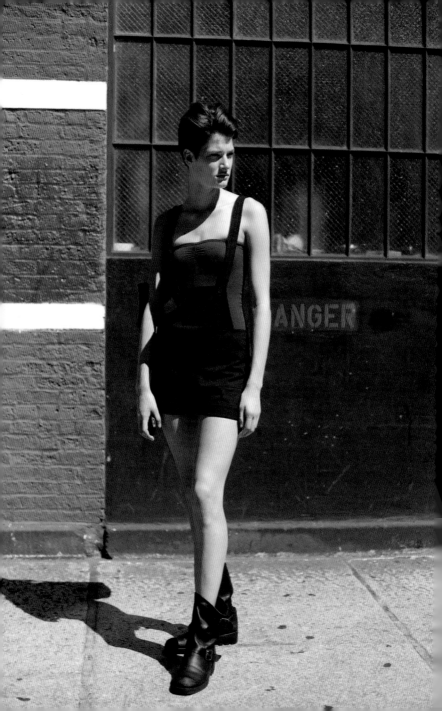

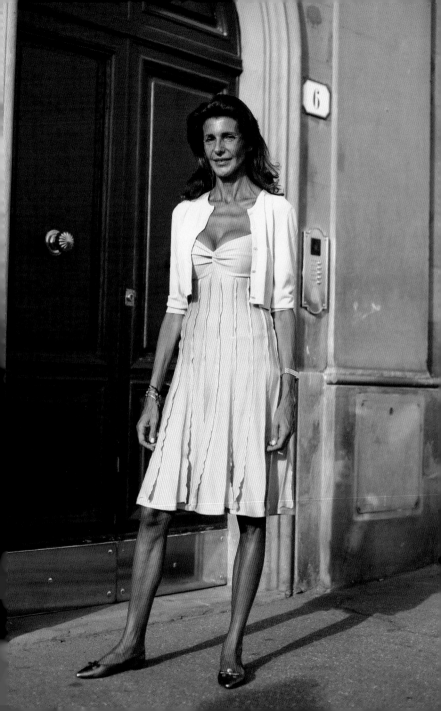

빈티지 스타일을 찍은 사진 중에서
나는 이 사진을 제일 좋아한다.
어떤 사람들은 아예 삶 자체를 빈티지적으로
사는데 이 신사도 그중 한 명이다.
그의 말투도, 심지어 노래까지도
빈티지 스타일이다. 어떤 라이프 스타일에
그 정도로 몰두하는 건 정말 로맨틱하다.

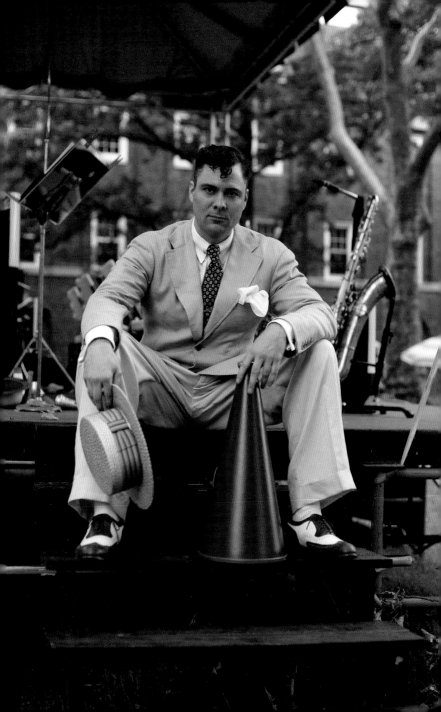

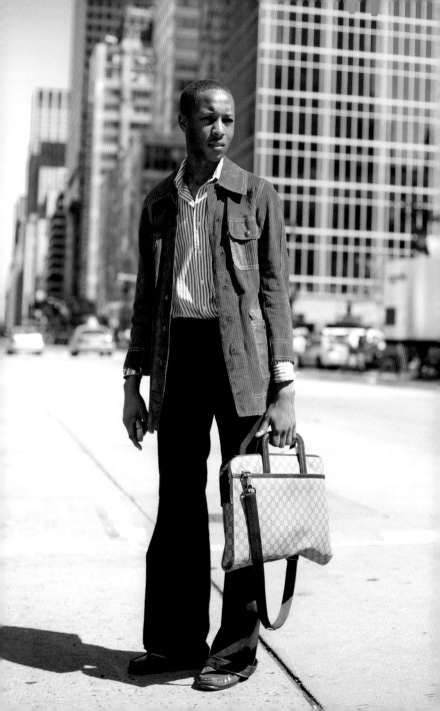

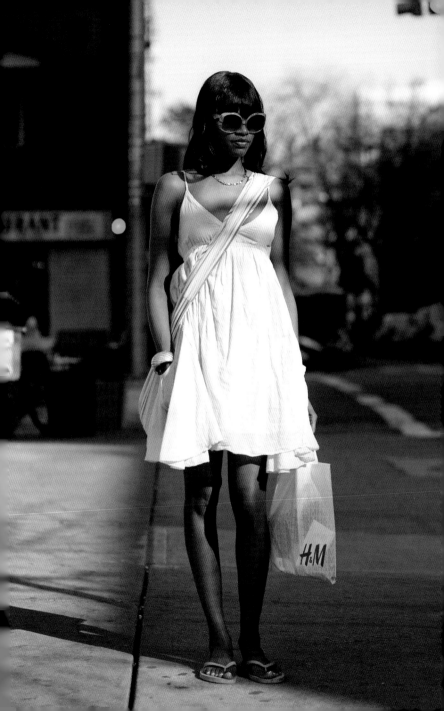

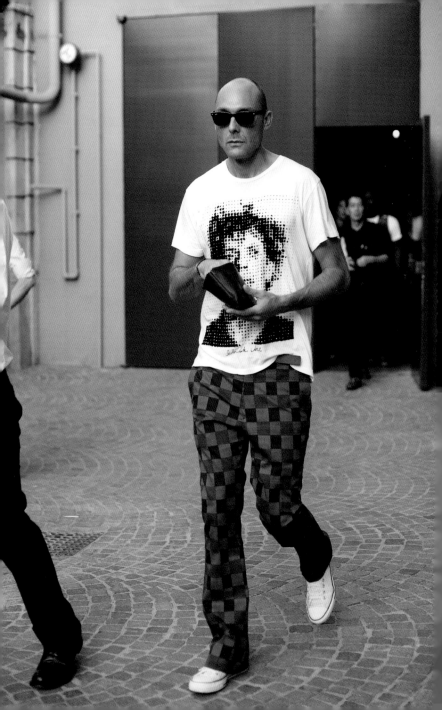

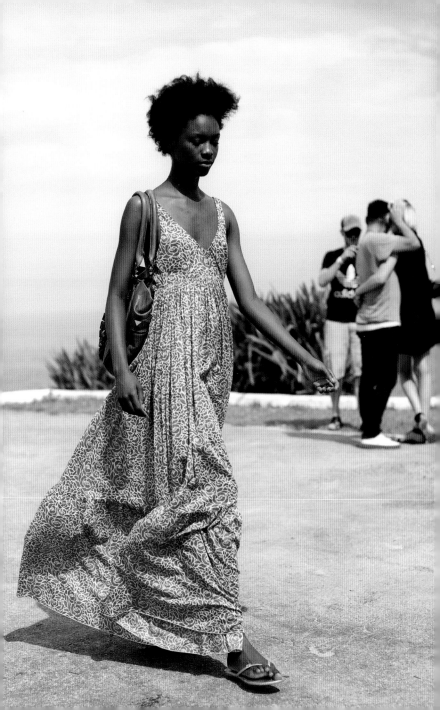

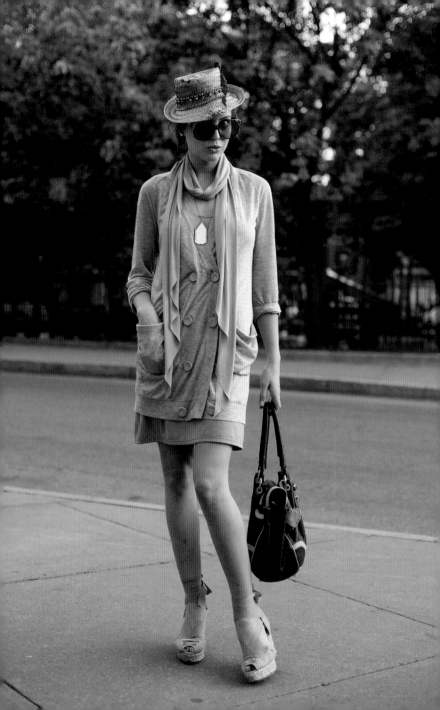

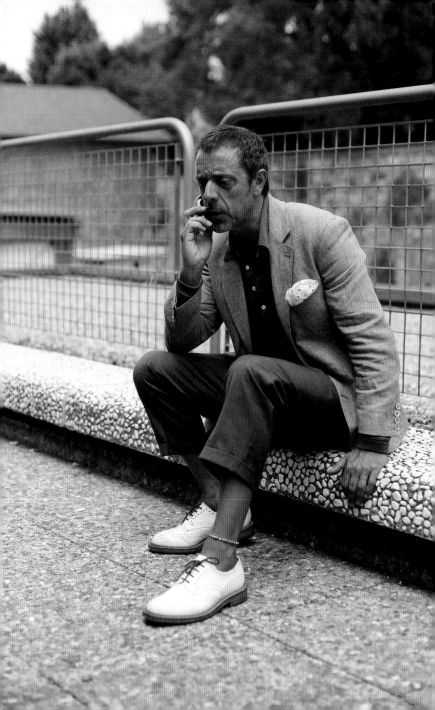

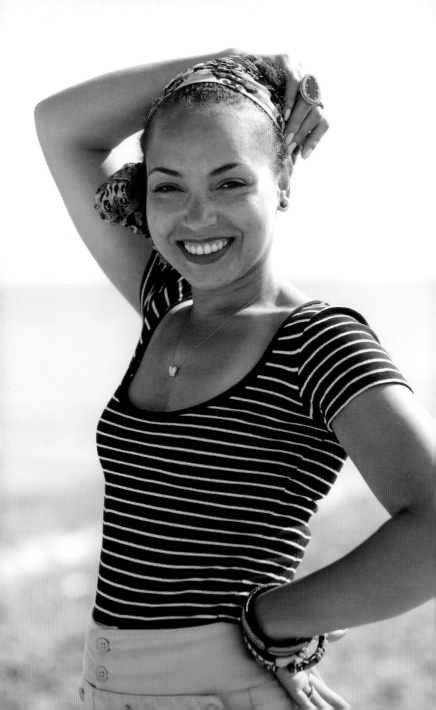

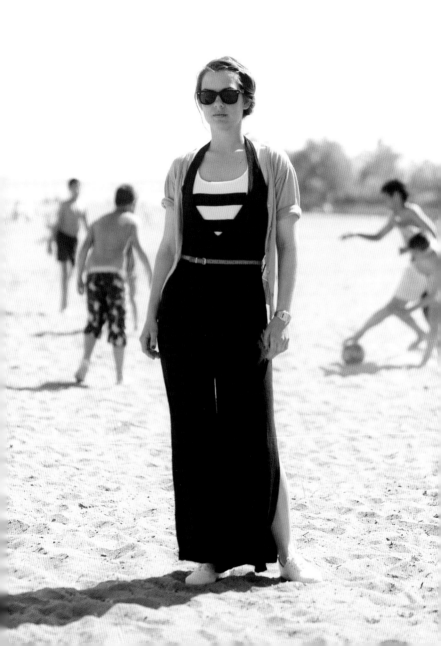

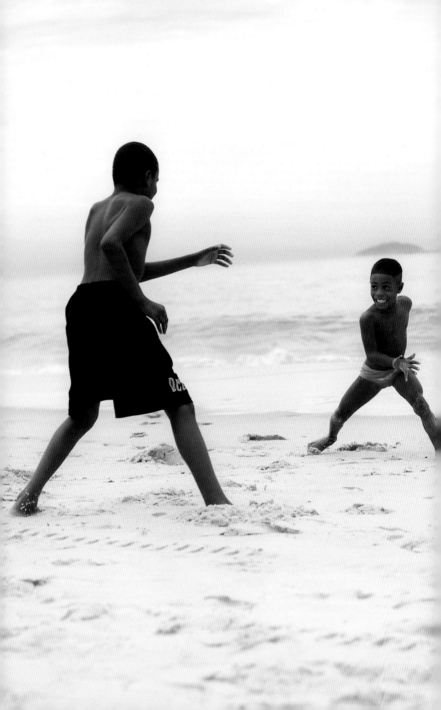

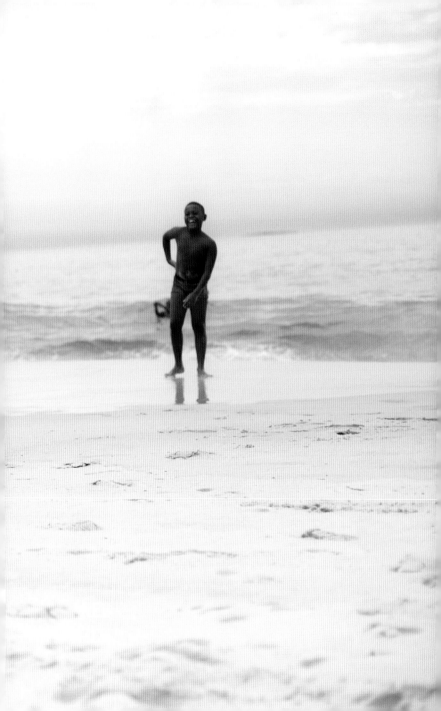

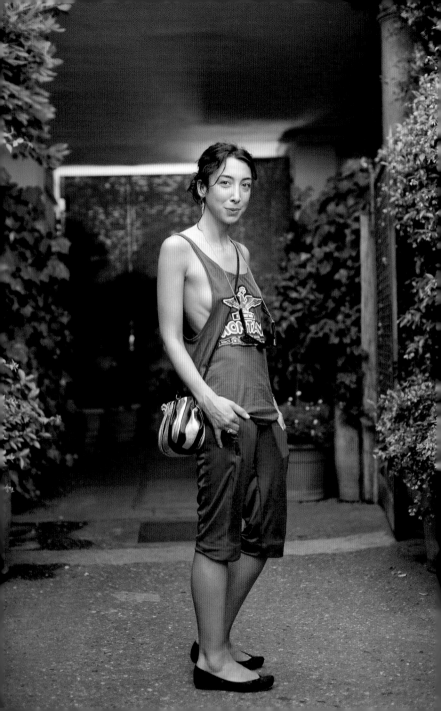

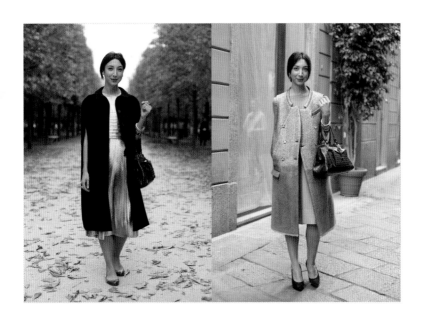

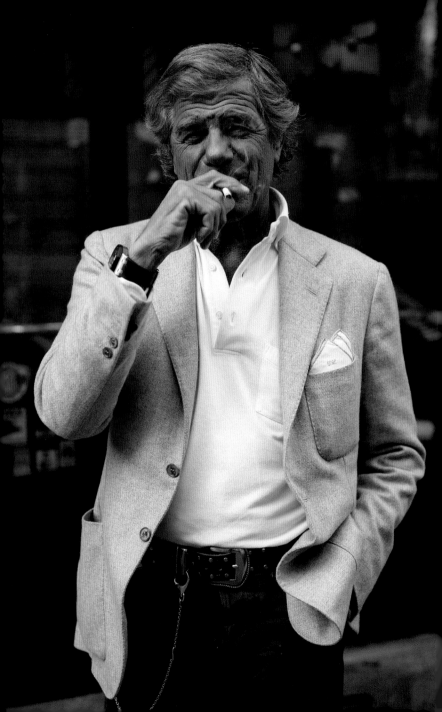

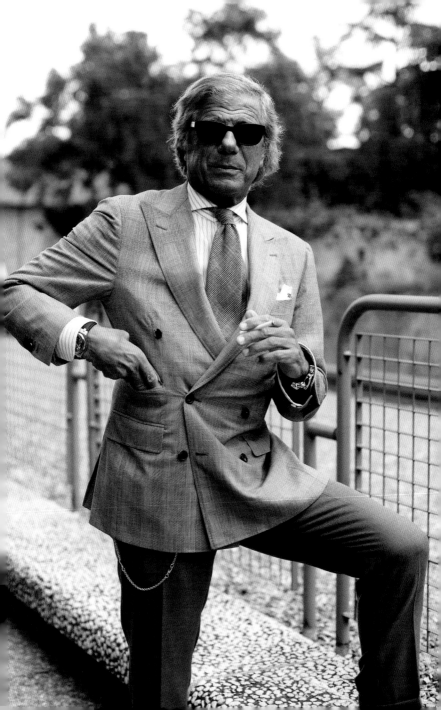

감춰도 보이는 게 매력,
피렌체에서

요즘 옷깃에 꽃을 꽂고 다니는 남자들이 과연
몇이나 될까? 이런 멋 부림은 까딱하면 너무
지나친 느낌을 줄 수 있는데, 이 신사는 한 듯
만 듯 꽃을 단 센스가 거의 완벽에 가깝다. 자
칫하면 모르고 지나칠 정도로.

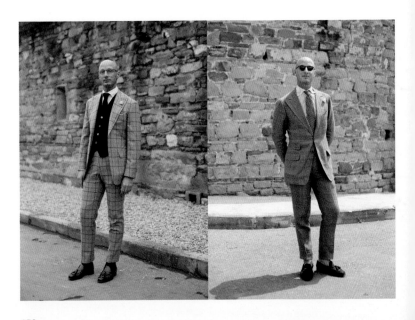

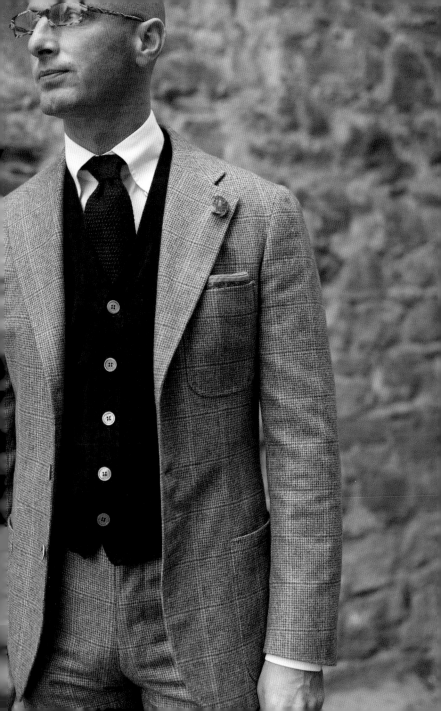

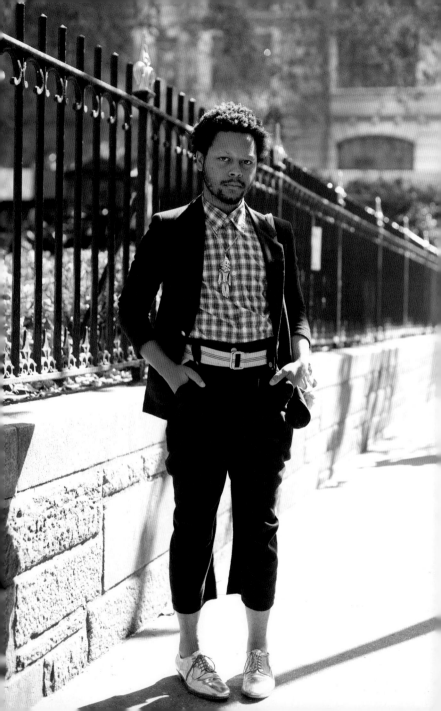

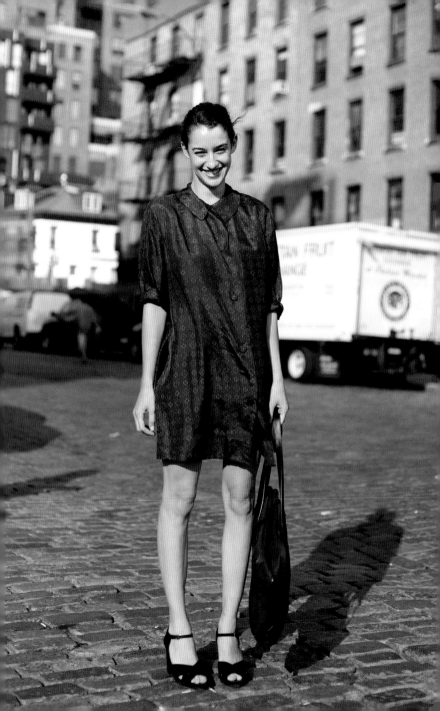

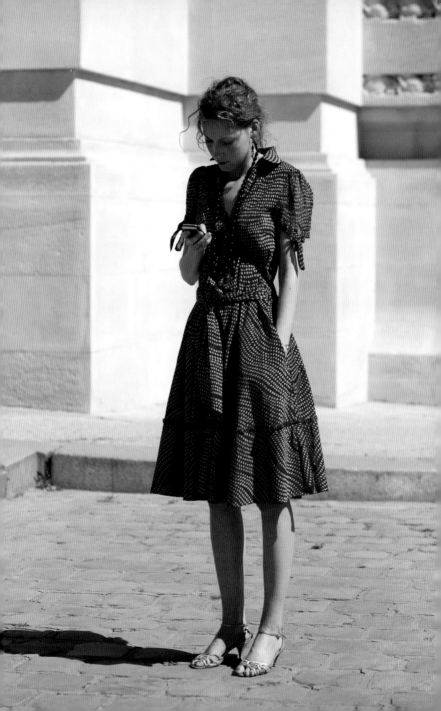

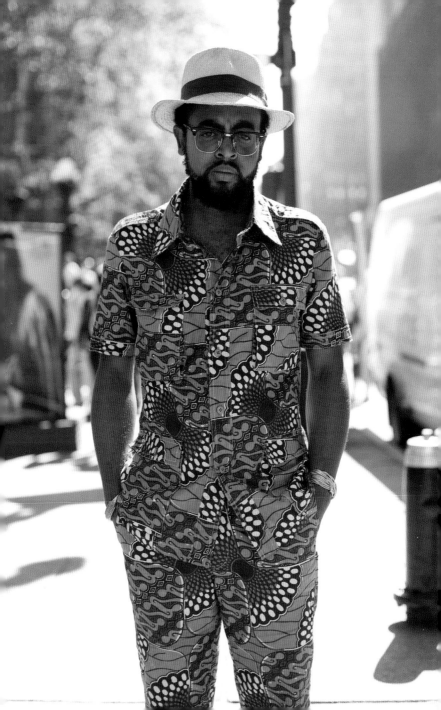

아버지의 양복,
밀라노에서

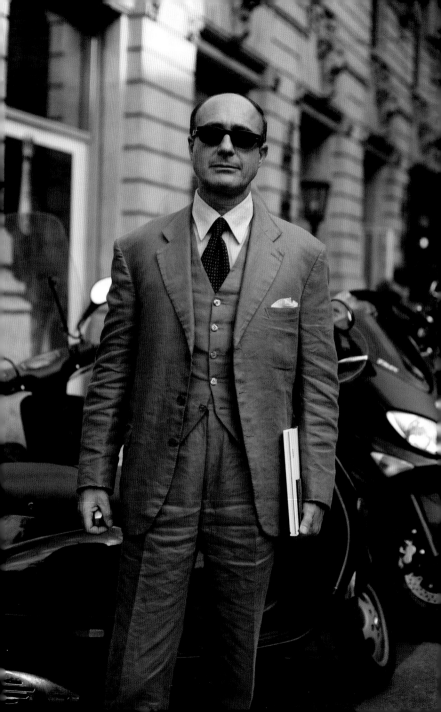

언제나 지오바나

아래 사진은 2006년경 처음으로 지오바나를 찍은 것이다.
그 이후로 나는 여러 차례 그녀의 사진을 찍었다. 머리를
올렸다가 내렸다가, 스트레이트로 폈다가 웨이브를 살렸
다가, 만날 때마다 달라지는 헤어스타일이 좋았다. 항상 새
로운 스타일을 시도할 때의 위험을 두려워하지 않는 그녀
이지만, 그 중심에는 언제나 지오바나 그녀 자신이 있다.

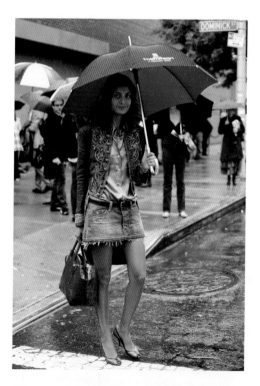

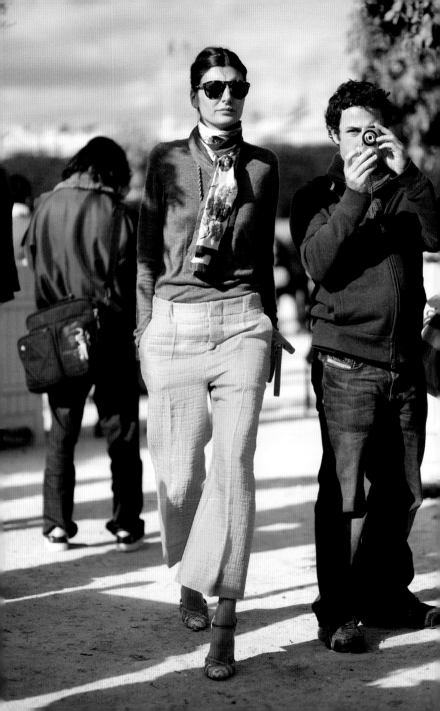

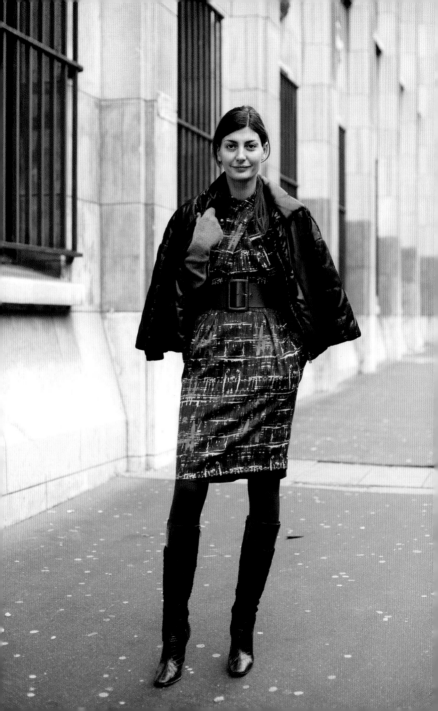

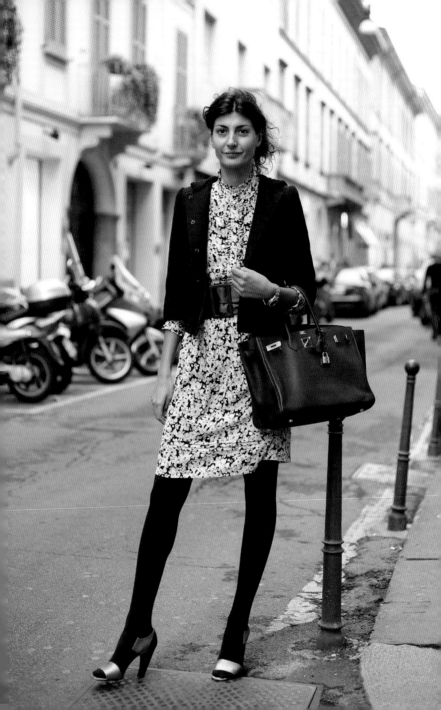

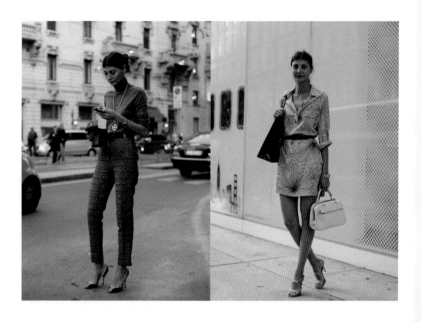

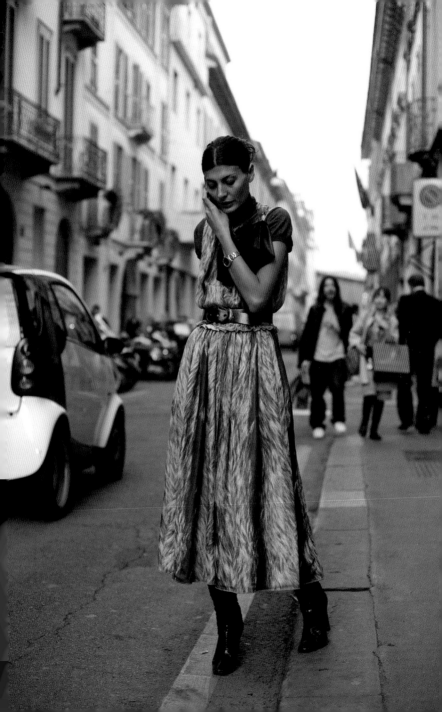

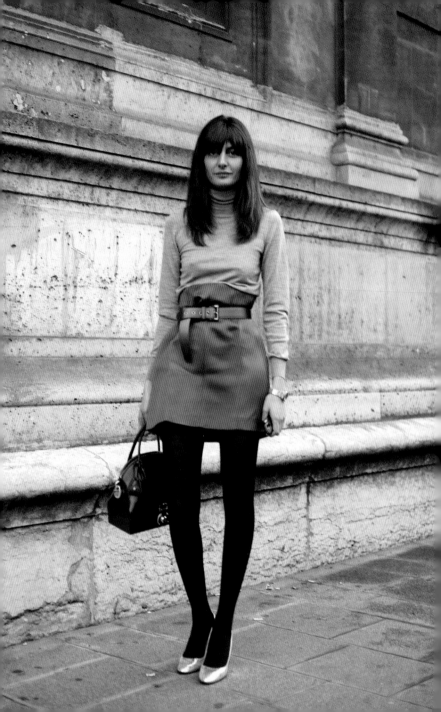

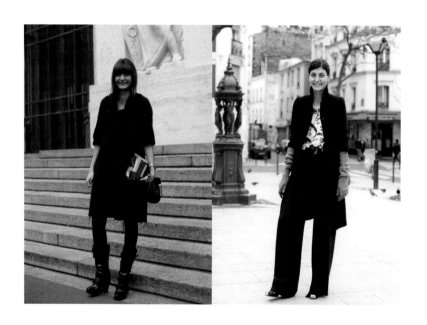

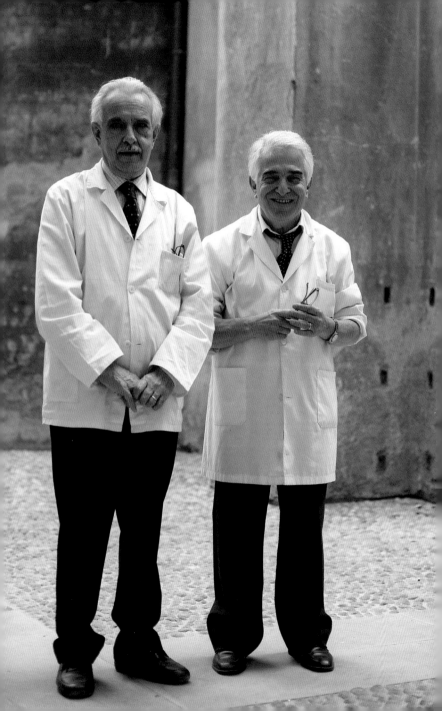

귀여운 이발소, 밀라노에서

몇 년 전 밀라노에 갔을 때 머리가 너무 길어 이발을 해야 했다. 내가 머물던 호텔 가까이에 예전부터 가 보고 싶던 귀여운 이발소가 있었다. 실제로 이발을 꼭 해야 했던 것은 아니었지만 그곳을 지날 때마다 꼭 멈춰 서서 이 두 신사가 똑같은 손놀림으로 부지런히 솜씨를 발휘하는 걸 보곤 했었다. 이들은 같은 장소에서 30년 동안 거의 매일 같은 일을 해왔다. 이발사나 재단사처럼 반복적이고 단순한 일을 묵묵히 하는 사람들을 보면 왠지 언제나 감동적이다. 적어도 나에겐.

이 신사들이 영어를 하지 못했으므로 이발은 순전히 그들 손에 달려 있었다. 아무리 간단한 설명조차도 쉽지 않았다. 이발하는 동안 가장 매력적이었던 순간은 깨끗하게 빨아 바삭하게 말려 다린 타월 석 장을 내게 덮을 때였다. 다리 위에 한 장, 어깨 위에 앞에서 뒤로 한 장, 뒤에서 앞으로 한 장, 이렇게 석 장이었다. 어떤 뉴요커라도 그랬겠지만, 그때 내가 한 생각은 이랬다. '와아, 세탁 서비스만 해도 돈이 엄청 들겠다. 이래선 마진이 남지 않겠는걸!'

그런 장소가 세상에 아직 존재한다는 사실이 그저 기쁠 뿐이다. 매력적인 그들의 서비스를 받으려면 밀라노까지 가야 한다 해도 말이다.

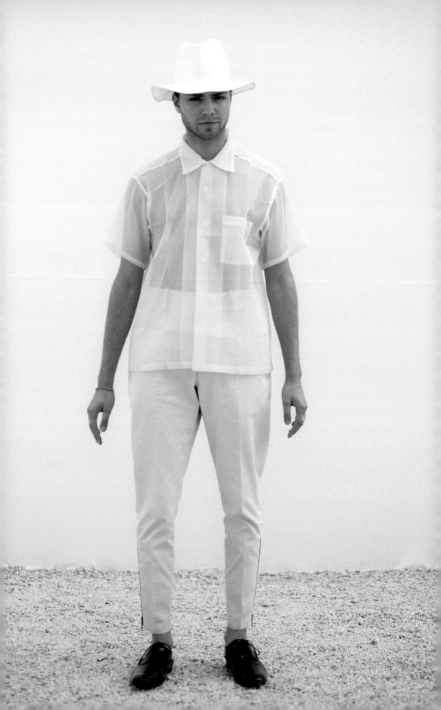

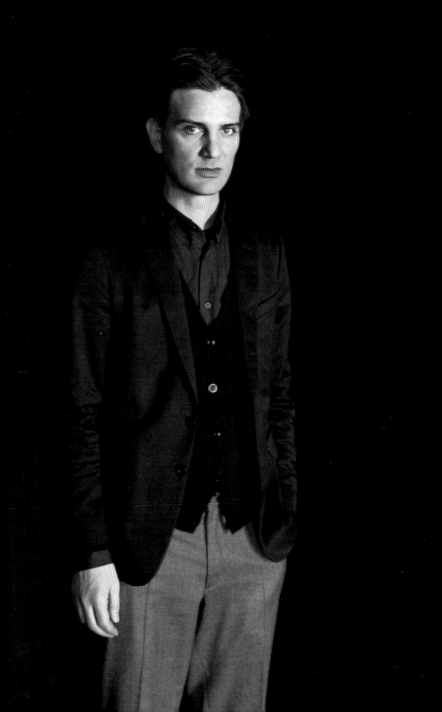

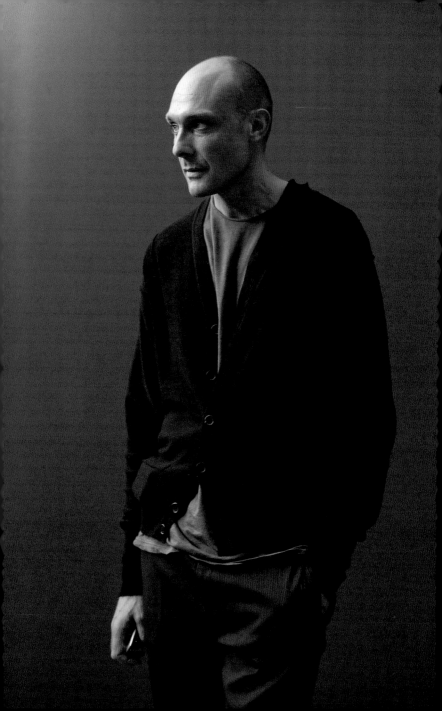

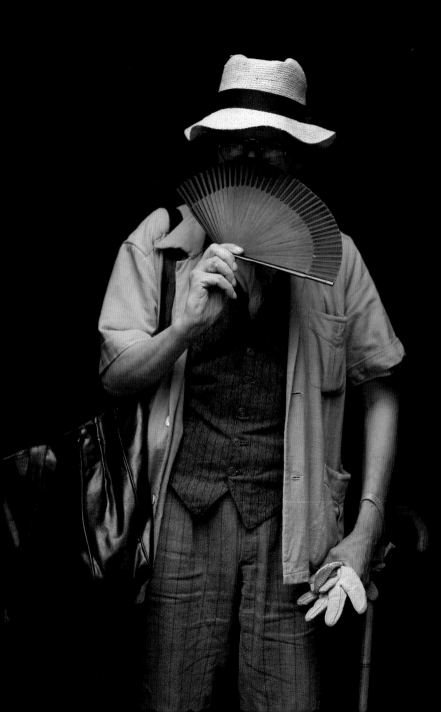

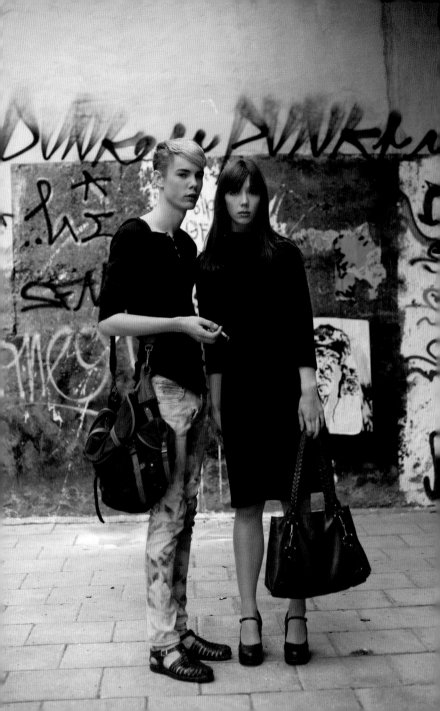

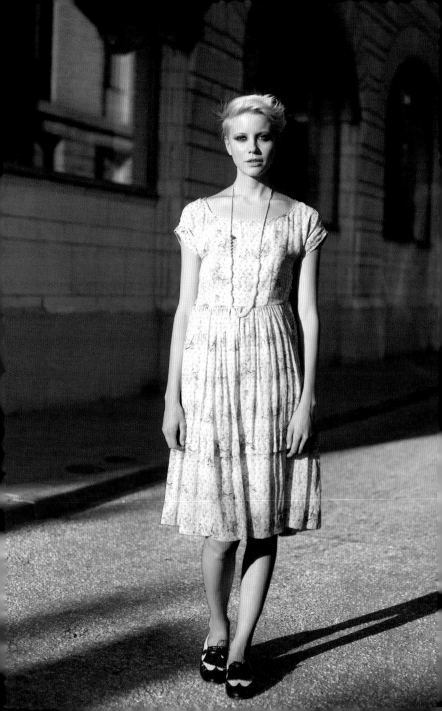

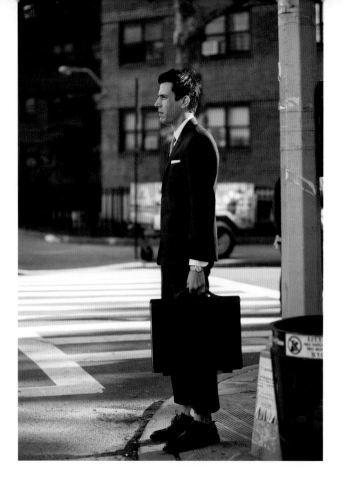

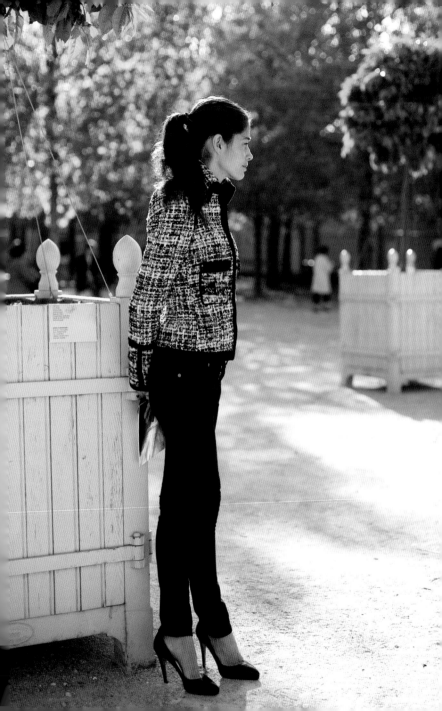

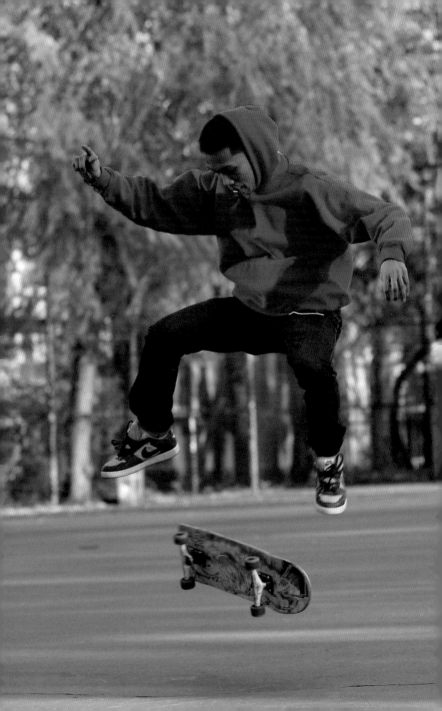

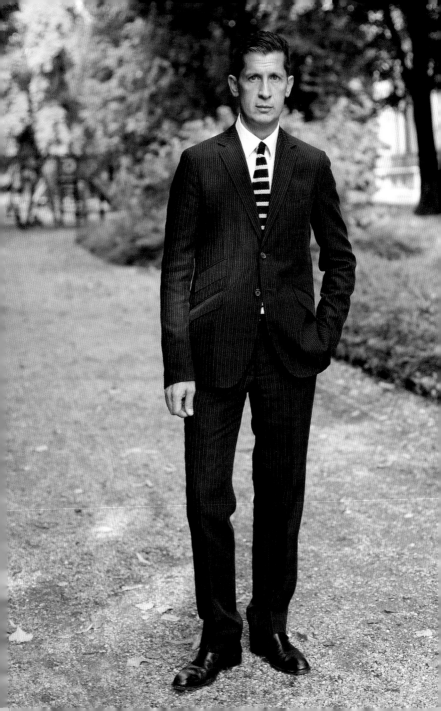

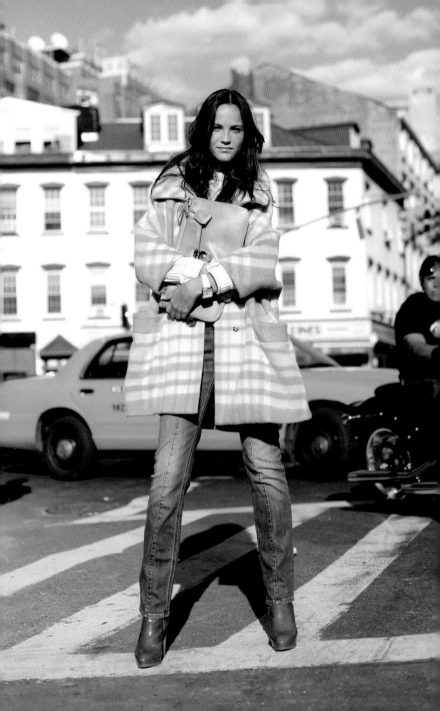

초기 에디토리얼°, 뉴욕에서

이 사진은 내가 찍은 초기 에디토리얼 중 하나로, 2007년 10월호 영국판 〈엘르〉에 실린 것이다. 나를 인터뷰하는 사람들은 종종 스트리트 패션 블로그가 고급 패션 잡지 사진에 영향을 끼쳤냐는 질문을 하곤 한다. 패션 잡지의 편집자들은 시각 이미지의 트렌드에 관해선 작은 변화에도 민감하게 반응하기 때문에 새로운 촬영법을 잡지에 반영하는 데 꽤 적극적이었다. 내가 자부심을 느끼는 것 중 하나는 〈보그〉나 〈GQ〉 같은 잡지에 실릴 사진을 찍을 때도 내 촬영법을 바꿀 필요가 없었다는 사실이다. 나는 종종 헤어나 메이크업 아티스트들에게 저쪽에 가 있으라고 하는데, 사진을 찍을 때마다 달려와서 매만지는 일이 없도록 하기 위해서다. 완벽하면 할수록 때로는 완전히 지루한 사진이 되기 때문이다.

°
매번 새로운 패션 트렌드를 기획하고 연출해서 촬영하는 패션 잡지의 성격을 보여 주는 가장 중요한 부분.

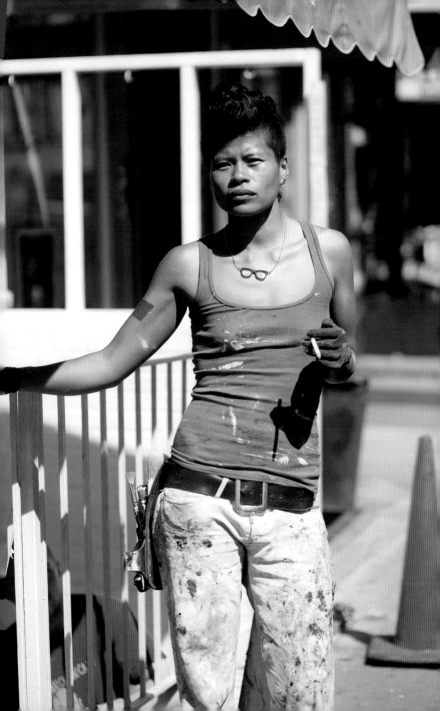

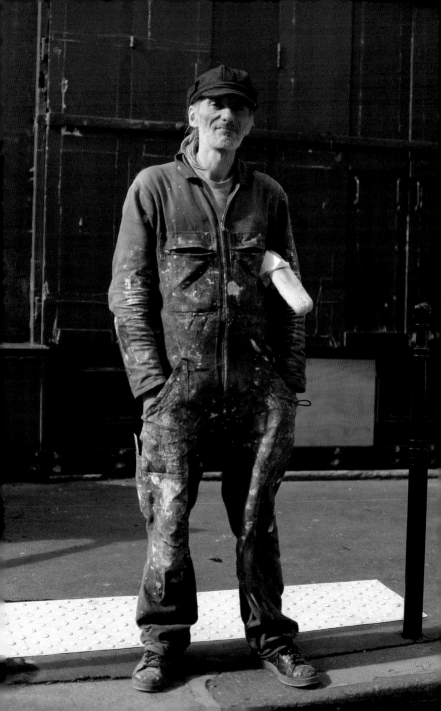

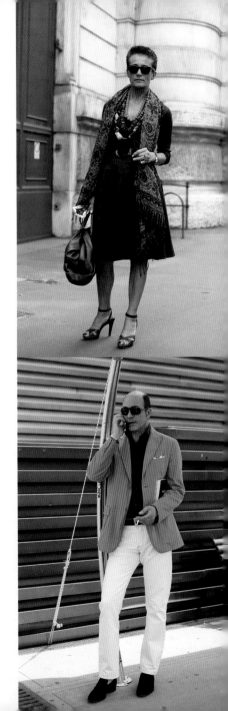

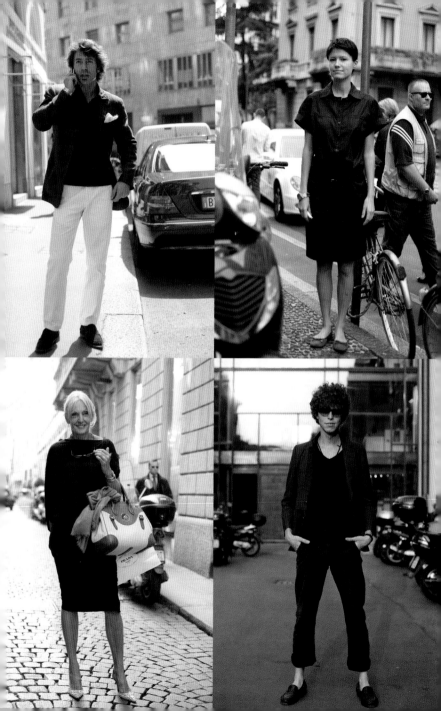

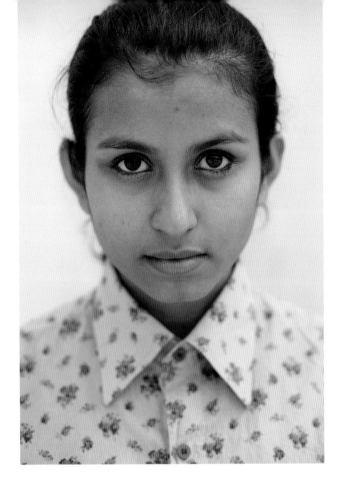

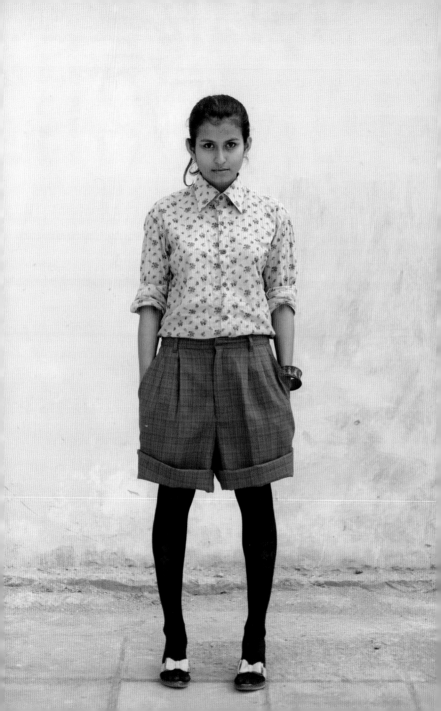

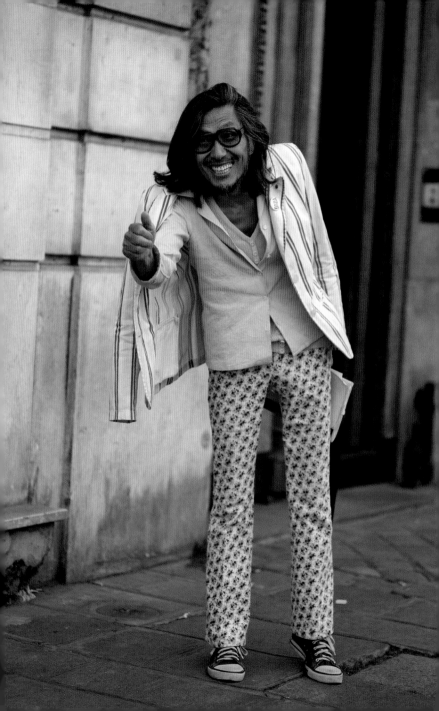

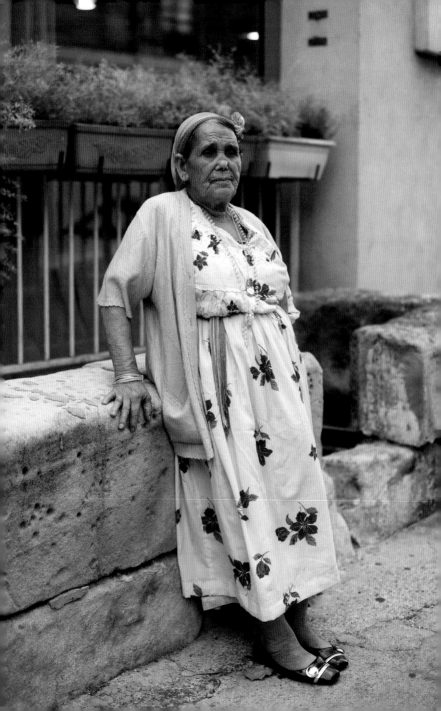

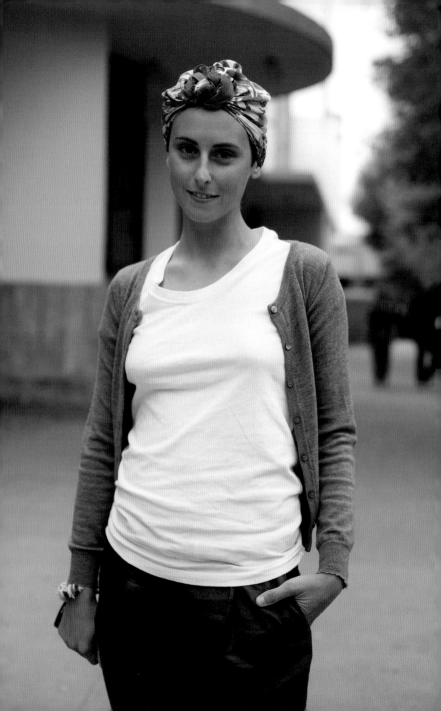

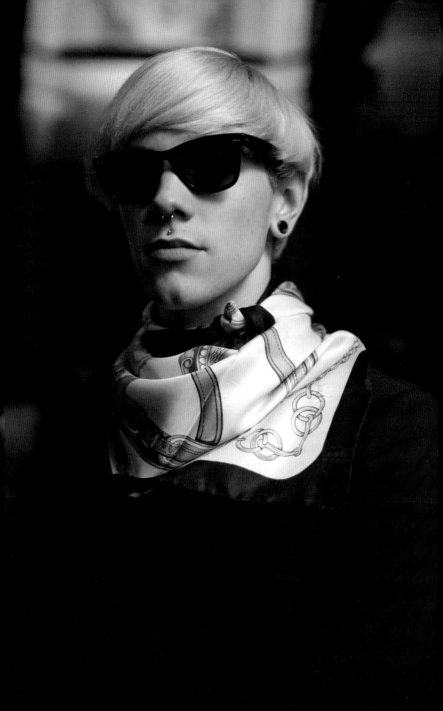

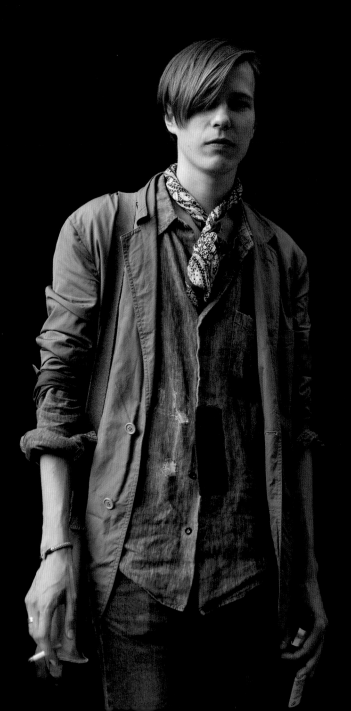

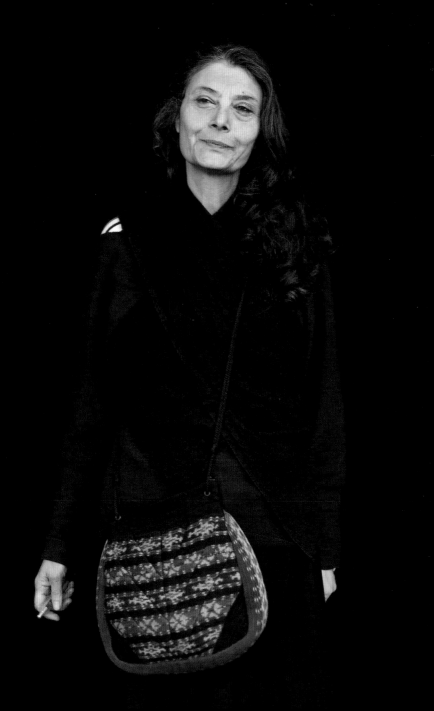

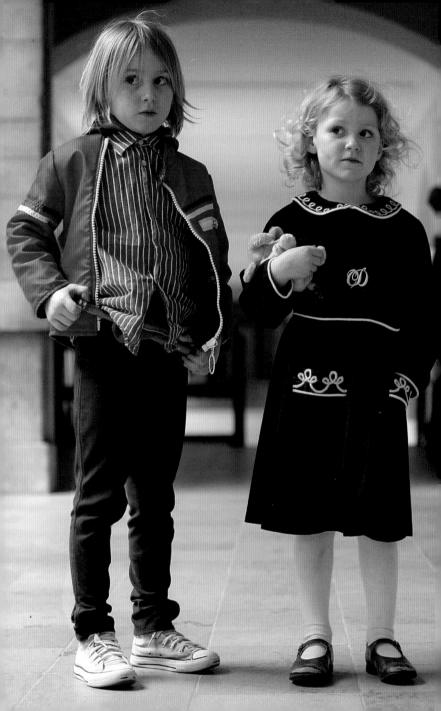

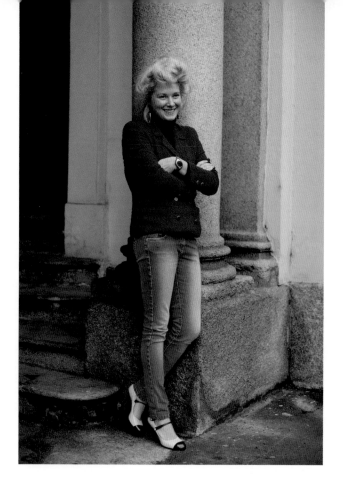

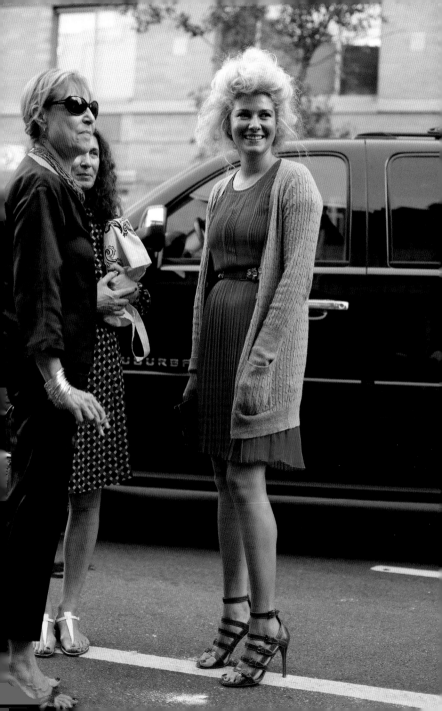

완벽한 줄리, 뉴욕에서

그녀의 이름은 줄리이다. 줄리는 내가 블로그 사진을 찍을 때 가장 좋아하는 모델이다. 그녀의 사진을 올릴 때마다 종종 "오, 정말 멋지고 완벽해요. 현대판 오드리 헵번 같아요" 같은 반응을 듣는다. 물론 그녀는 정말 멋지지만 완벽과는 거리가 멀다. 줄리의 한쪽 다리는 다른 쪽 다리보다 좀 짧아서 약간 절룩거리는 데다가 팔은 지나칠 정도로 가늘다. 하지만 이런 신체적인 조건 때문에 그녀의 외모가 달라지거나 존재감이 줄어들지는 않는다. 이 젊은 여성은 당당하다. 패션계에서는 어떤 특정한 아름다움에 대해서만 열광하는 경향이 있는데, 모델처럼 완벽하지 않은 몸이라도 그 안에 있는 아름다운 개성을 표현하길 주저하지 않는 사람들을 나는 진심으로 존경한다. 이러한 내적인 강인함이야말로 가장 매력적이라고 생각한다. 이것이 바로 내가 줄리를 이 책의 표지로 쓴 이유이다.

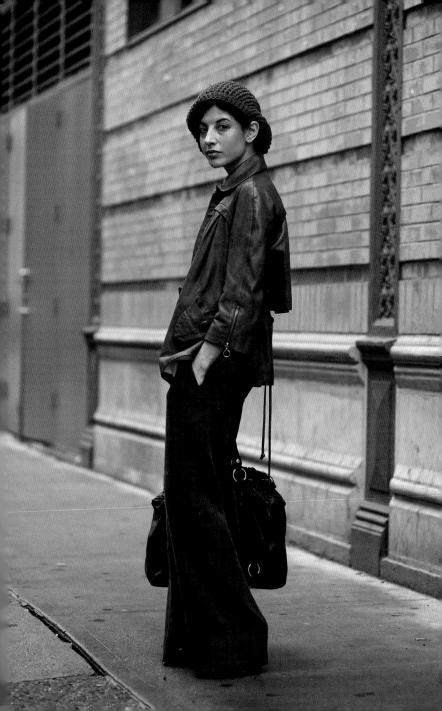

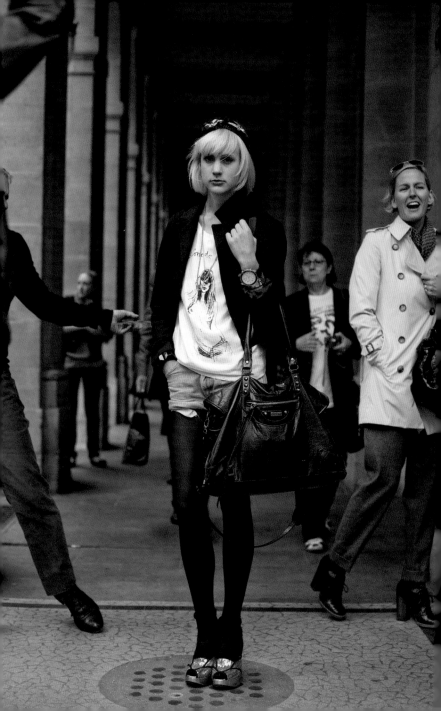

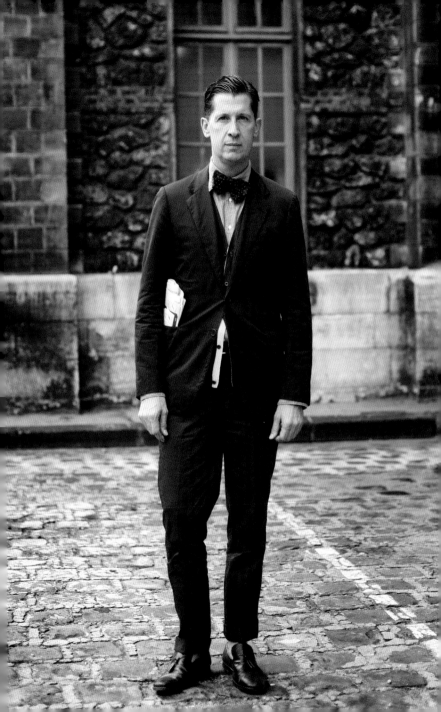

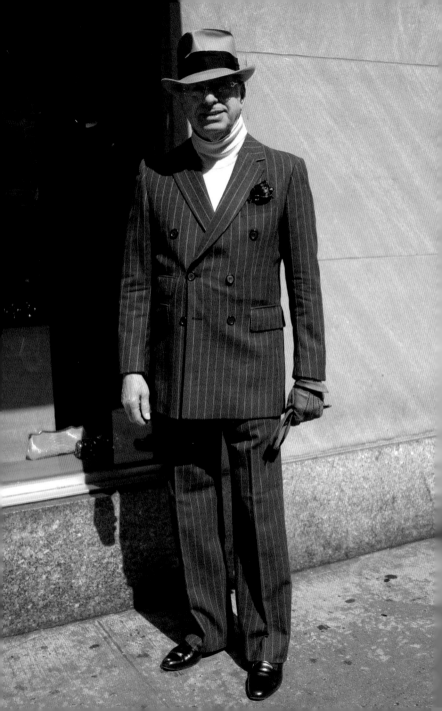

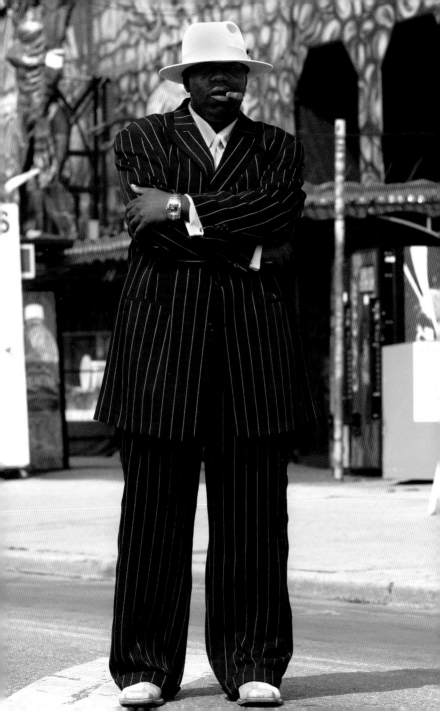

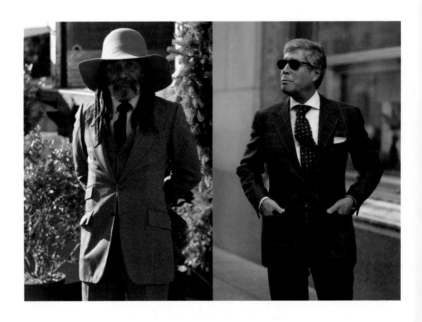

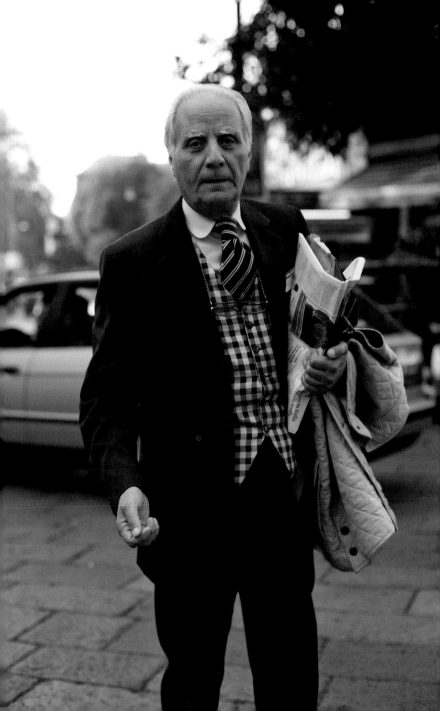

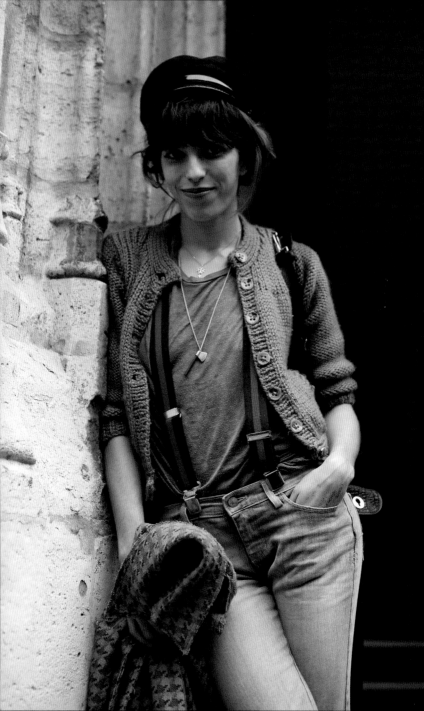

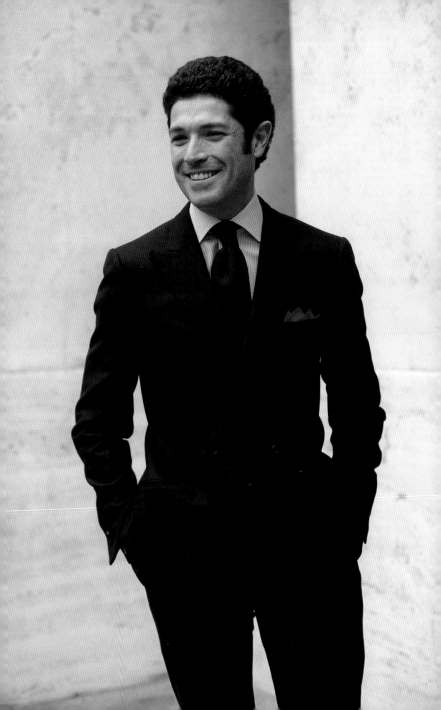

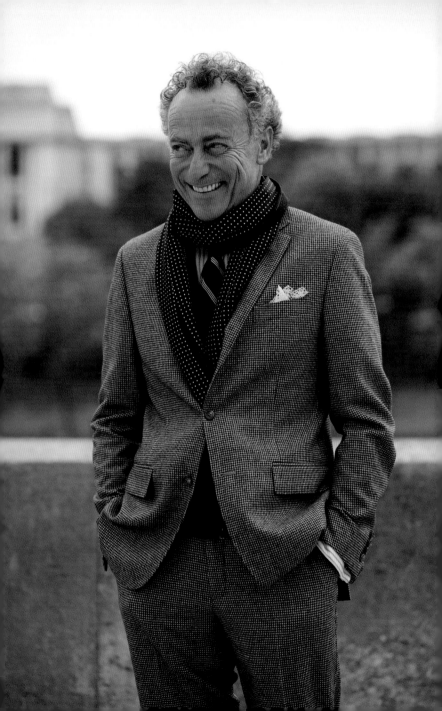

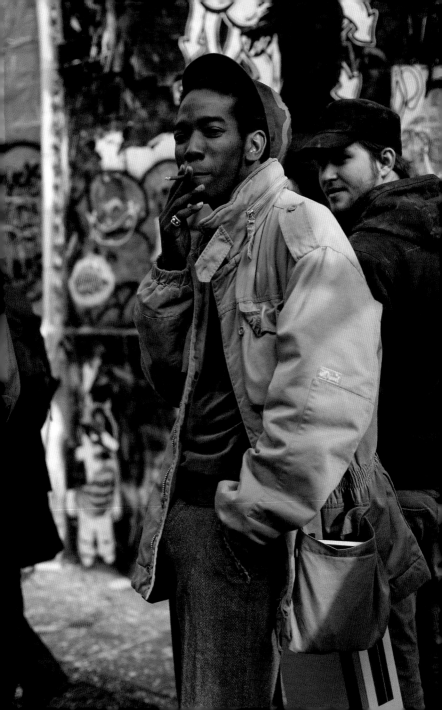

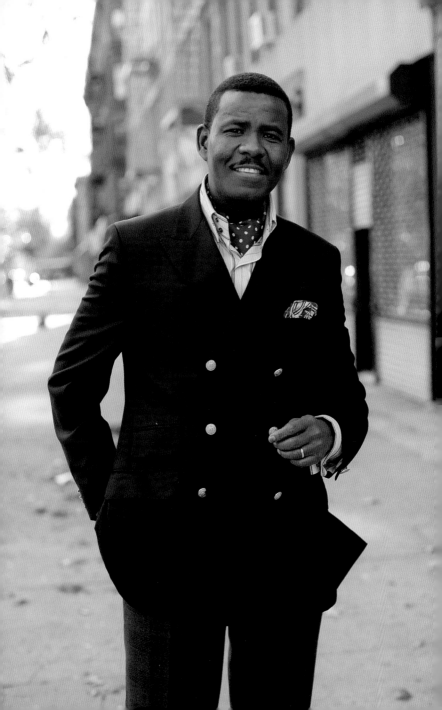

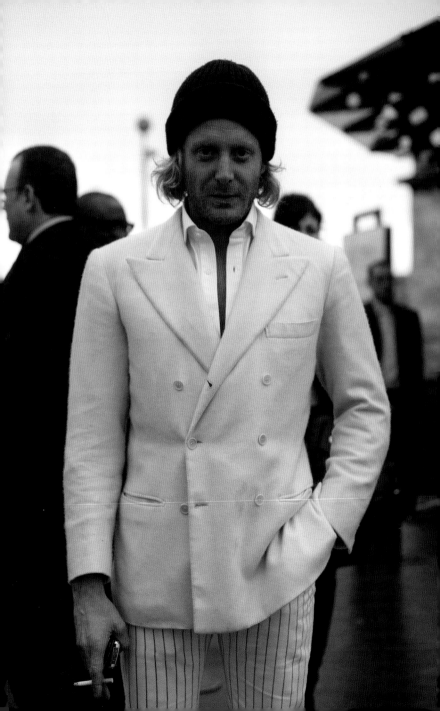

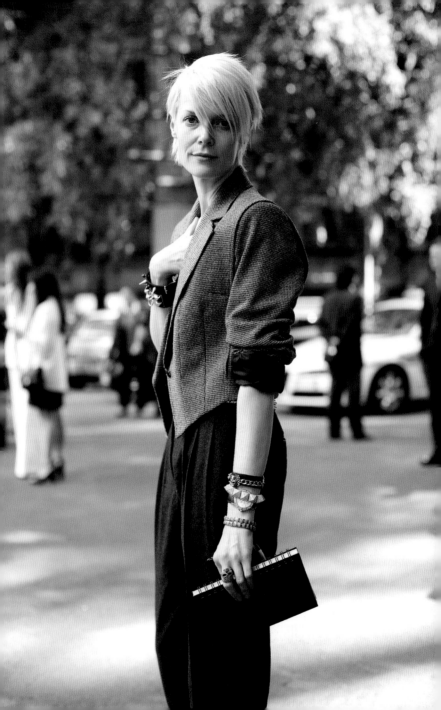

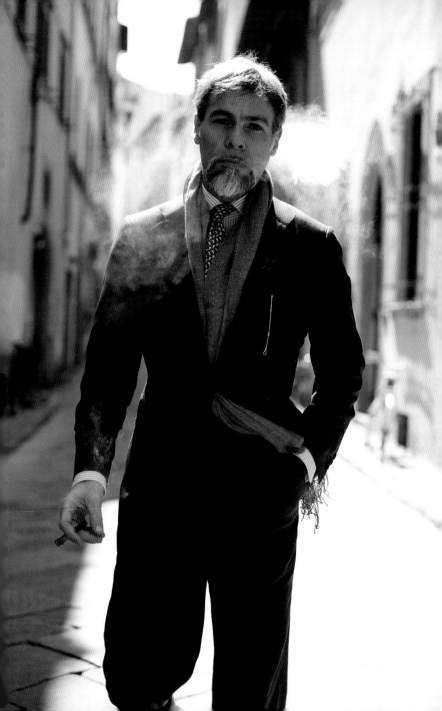

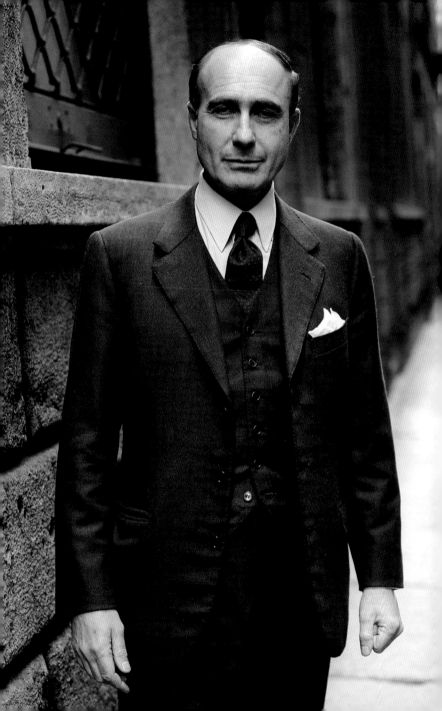

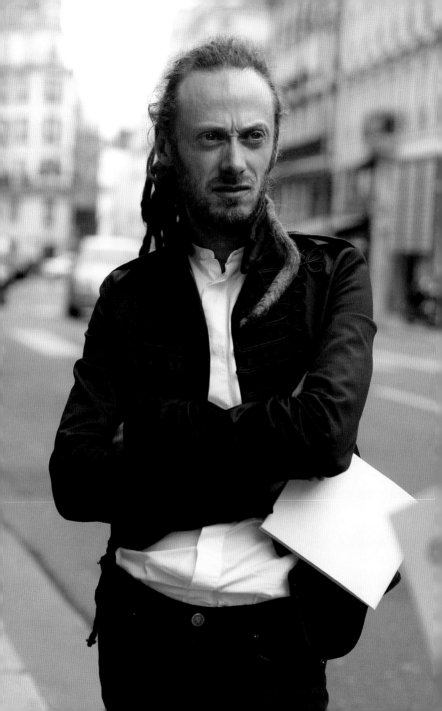

마지막 한 장, 스톡홀름에서

스톡홀름 사람들은 내성적이고 외부인에게 배타적이라는 평을 듣는 편이다. 나에겐 그 사실이 꼭 나쁘지만은 않다. 오히려 그들의 친밀한 마음이 사진에서 우러나오기 때문이다. 이 젊은 여성은 내가 사진을 찍을 때 무척 부끄러워하면서 어색해 했다. 긴장을 풀어 주려고 갖은 재주를 피웠지만 전혀 통하지 않았다. 하지만 잠시 촬영을 멈추고 카메라 뒤에 있는 LCD 모니터를 보여 줄 때면 그녀의 얼굴이 풀어진다는 사실을 눈치챘다. 몇 장만 더 찍자고 했을 때 그녀는 동의했지만 여전히 얼굴은 굳은 채였다. 몇 장을 더 찍은 후 "됐어요!"라고 말하며 카메라를 내린 바로 그 순간, 그녀의 얼굴 위로 커다란 미소가 번졌다. 나는 재빨리 카메라를 들어 마지막 한 장을 찍었다. 물론 그녀가 알아차리기도 전이었다. 그 미소는 완벽한 안도의 미소였고, 물론 나도 대만족이었다.

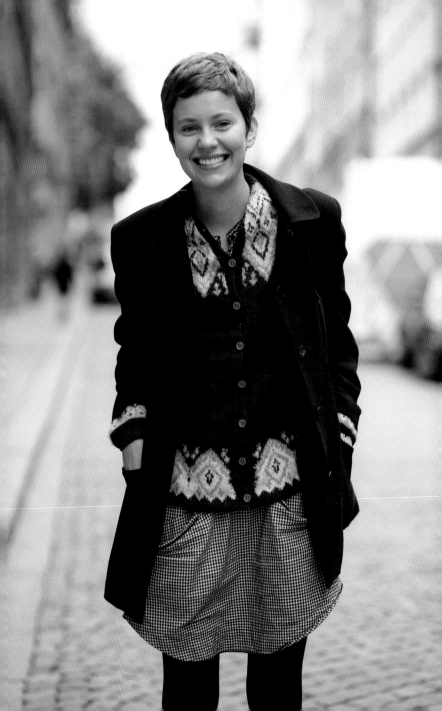

접어 입은 청바지,
피렌체에서

미국에서 청바지를 접어 입는 사람은 카우보이밖에 없다. 나는 카우보이 스타일에 열광하는 편이 아니므로, 피렌체에 사는 이 멋쟁이 신사가 청바 지를 접어서 입은 걸 보고 잠시 헷갈렸다. 물론 그가 접어 입은 청바지는 느낌이 달랐다. (이탈리아 신사–진한 청바지, 카우보이–바랜 청바지) 하지만 내 가 금세 마음이 바뀔 정도로 얄팍한 사람인가? 그런 것 같다. 며칠 후 또 다 른 이탈리아 신사 한 명이 청바지를 접어 입은 걸 목격했다. 그에게 언제나 이렇게 청바지를 접어 입냐고 물었더니 옆에 있던 그의 친구가 말했다. "이 친구는 팬티까지도 접어 입는답니다."

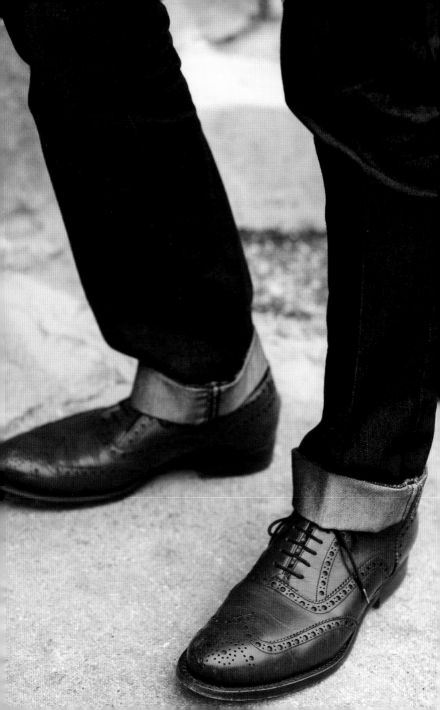

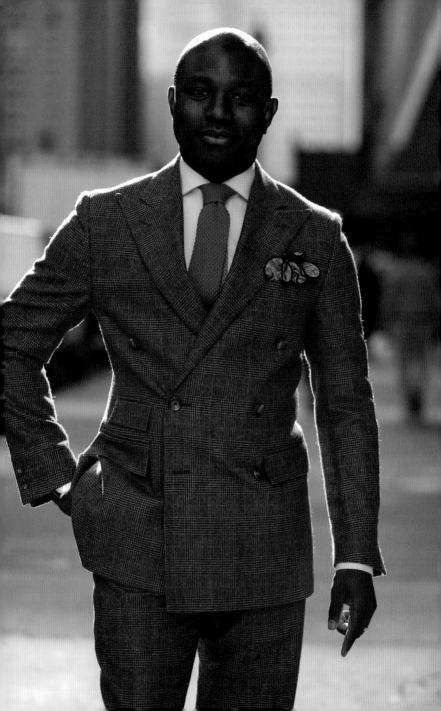

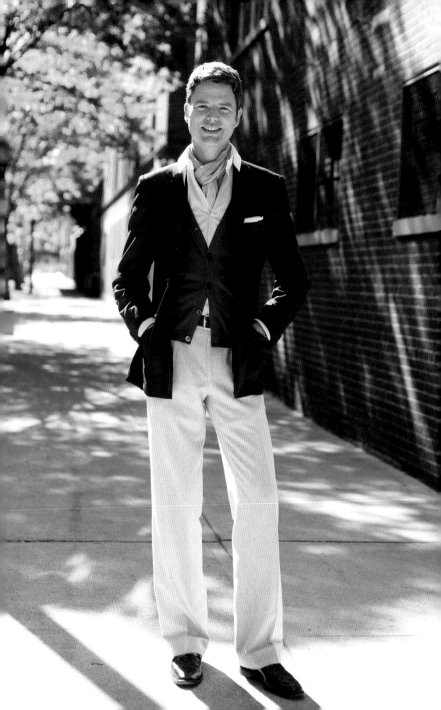

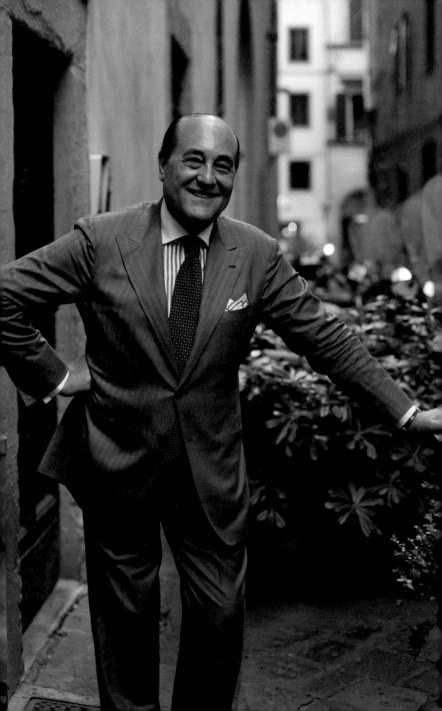

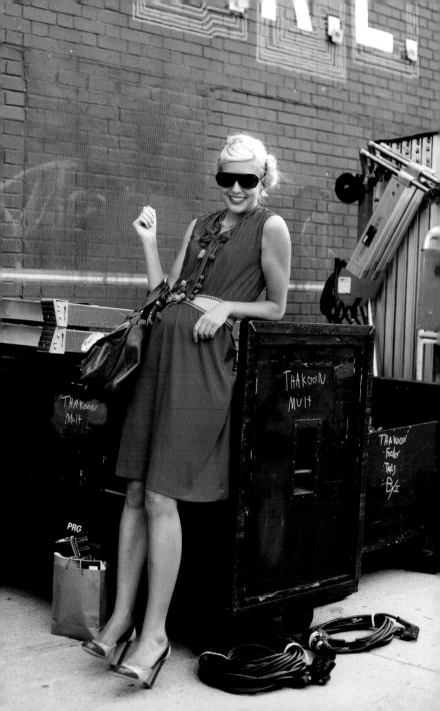

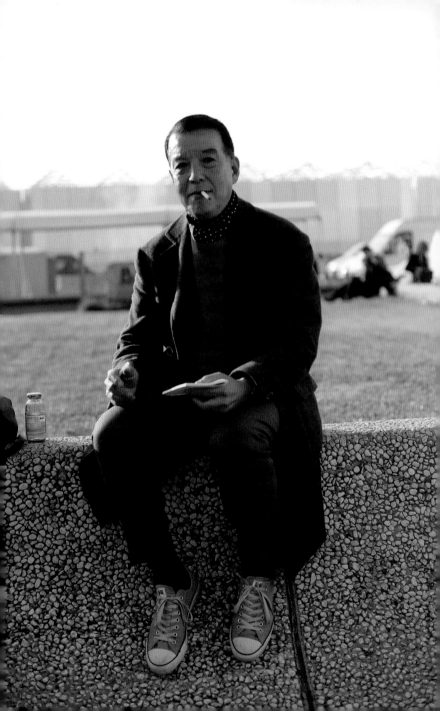

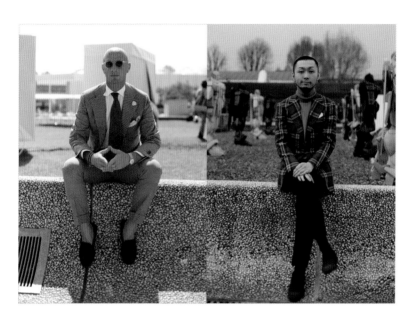

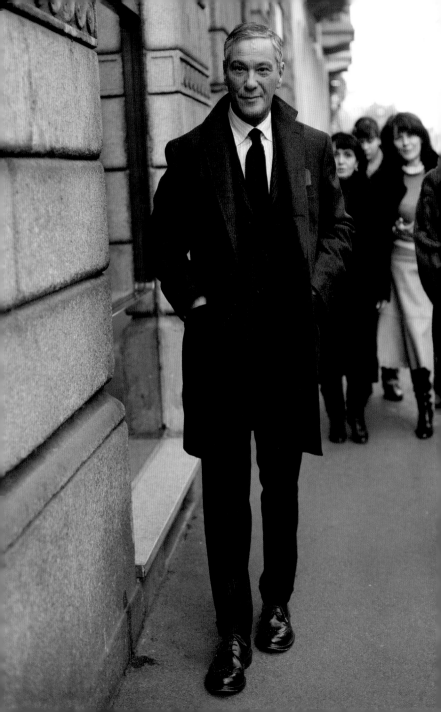

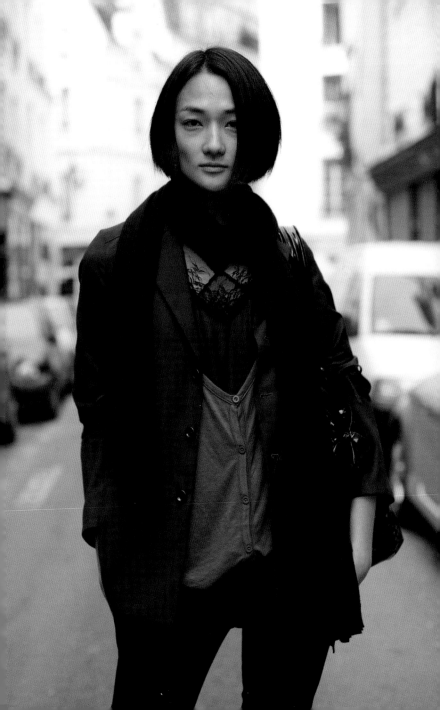

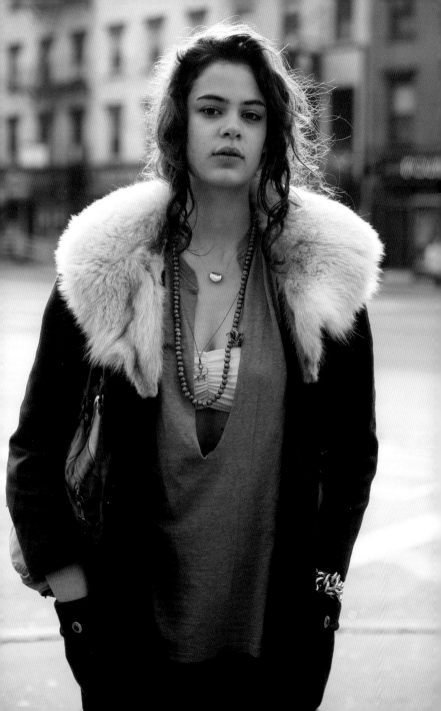

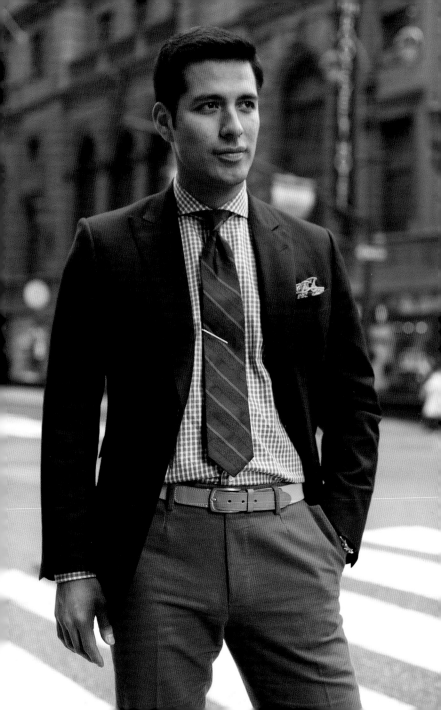

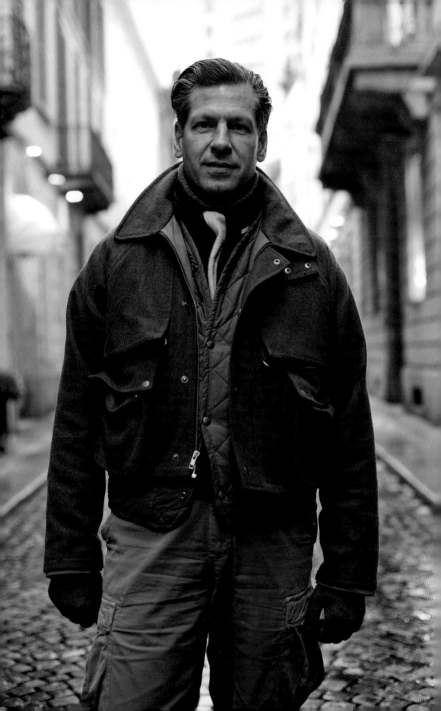

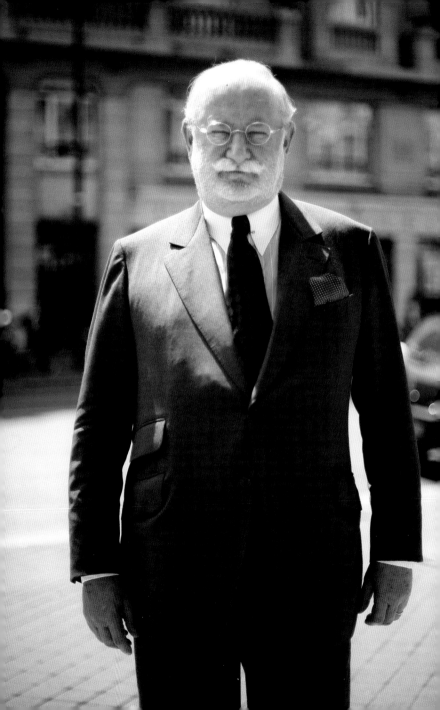

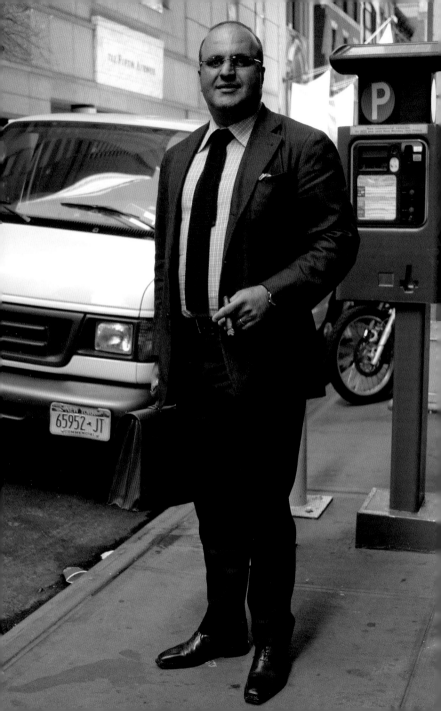

대머리에 뚱뚱한 멋진 남자,
뉴욕에서

이 사진은 내 블로그가 본격적인 주목을 받게 해준 사진 중 하나이다. 이 사진을 올린 후 쏟아지는 독자들의 반응을 보면서 뭔가 되고 있구나 하는 생각이 들었다.

이 신사를 만난 건 56번가 근처 5번가에서였다. 나는 그를 보자마자 이탈리아의 맞춤 양복이라는 걸 알아챘고, 색감이 세련되고 질감이 훌륭하다고 생각했다. 그리고 그가 특별한 사람이라는 것도. 그에게 다가가 사진을 찍어도 좋겠냐고 물었을 때 그는 의심스러운 눈길로 나를 보더니 이렇게 말했다. "대체 왜 내 사진을 찍겠다는 겁니까? 대머리인 데다가 뚱뚱한데⋯⋯." 물론 나는 예의바르고 긍정적인 사람이기 때문에 그의 말에 "아니, 그렇지 않으신데요⋯⋯"라고 말을 시작했지만 곧 마음을 바꾸고 이렇게 답했다. "예, 하지만 옷을 잘 입는 대머리에 뚱뚱한 남자십니다."

그 말에 그는 놀란 듯했고, 나는 곧이어 이렇게 말했다. "그런데, 입고 계신 양복이 남부 이탈리아의 재단인가요?" 내 추측은 맞았고 (사실 난 확신하고 있었다) 내가 그것을 알아봤다는 사실에 그는 감동을 감추지 못했다. 내 오랜 친구인 데이비드 앨런은 언젠가 이런 말을 한 적이 있다. 사람들의 기본 욕구 중 하나가 남들이 자길 이해해 주길 원하는 것이라고. 나는 그가 옷으로 표현하고자 했던 그의 어떤 부분을 이해했고, 그가 사진 찍는 데 동의한 건 그 때문이었다.

이 사진을 블로그에 올린 후 나는 전국에서 이 신사와 비슷한 체형을 가진 남자들로부터 수많은 이메일을 받았다. 그들 중 어떤 이들은 이 사진을 뽑아 들고 근처 백화점에 가서 이렇게 말했다고 한다. "이 남자처럼 만들어 주세요!"

아마도 그 사람들 중 대부분은 양복을 맞출 때만큼 많은 돈을 들이지 않고도 체형에 맞게 몇 군데만 고치는 것으로 이 신사와 비슷한 우아함을 얻을 수 있었을 것이다.

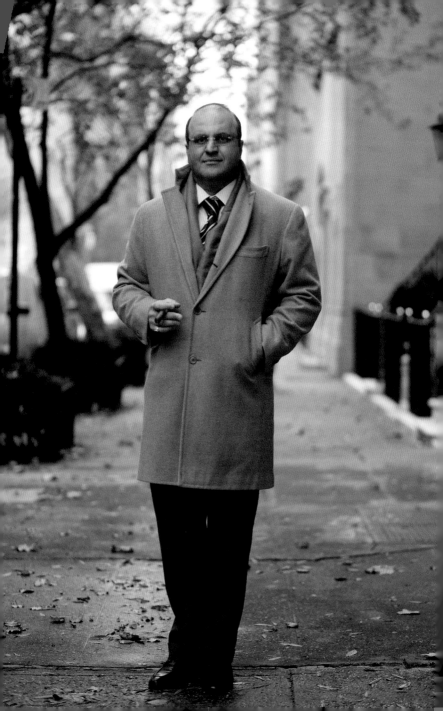

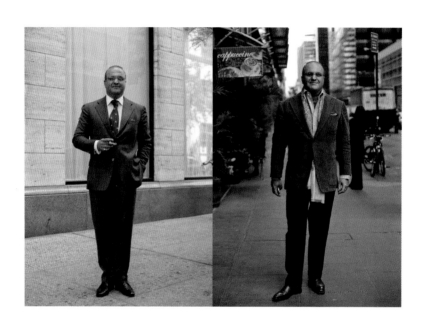

카니예 웨스트

카니예는 내가 즐겨 찍는 스타 중 한 명이다. 우리는 둘 다
중서부 출신인 데다가 스타일과 디자인에 대한 열정이 비
슷하기 때문이다. 내가 그를 좋아하는 이유는 예술적으로
성공하고자 하는 야망이 대단하고, 그 야망을 성취하고 자
신의 메시지를 전달하는 수단으로 스타일과 디자인을 이용
하기 때문이다. 그는 '마초적인' 공격성을 세련되게 소화
하면서 힙합과 오트쿠튀르의 세계를 자연스레 넘나든다.

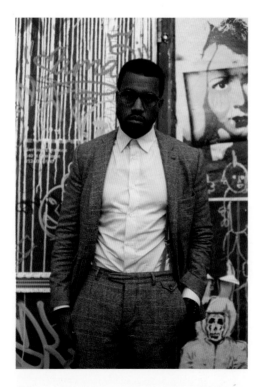

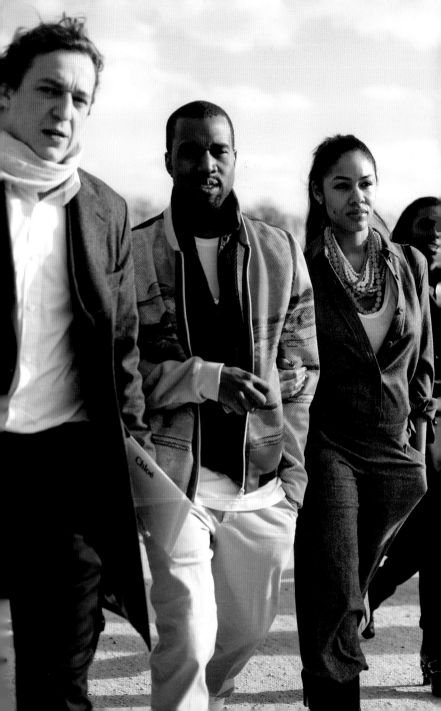

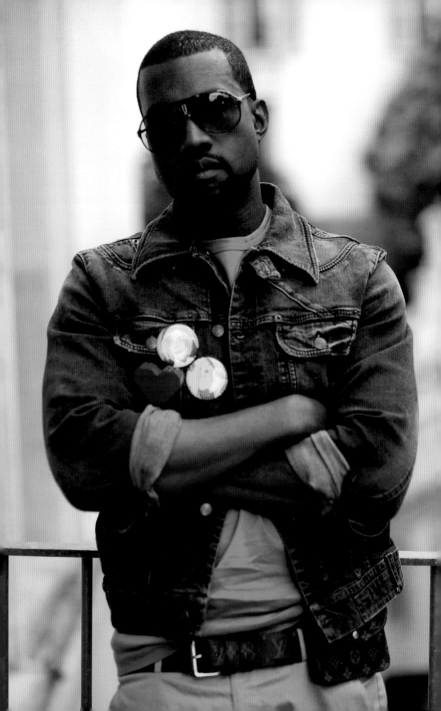

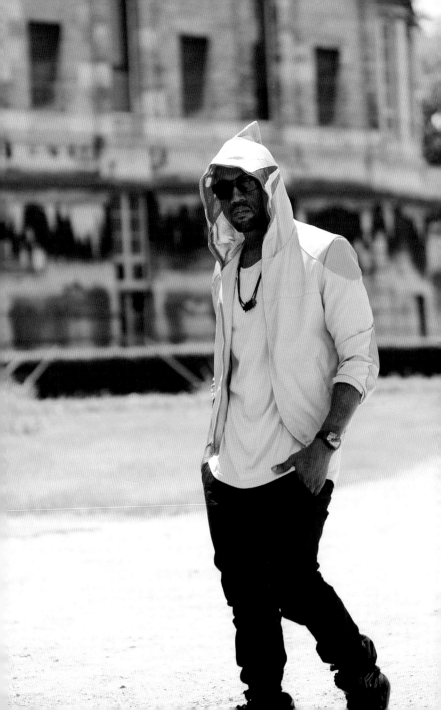

너무나도 우아한 할아버지, 밀라노에서

이 할아버지를 처음 봤을 때 그는 지하철 역에서 걸어 나오고 있었다. 할아버지들은 대개 영어를 하지 못한다. 내가 다가갔을 때 그도 저리 가라는 손짓을 했다. 하지만 나는 좋은 사진이 될 거라는 예감으로 눈치를 살피며 그의 뒤를 따라갔다. 다행히도 누군가 내가 사진을 찍고 싶어 하는 것이라고 설명해 주었고 할아버지는 결국 승락했다. 그뿐 아니라 모자와 매치되는 양복을 보여 준다고 외투를 뒤로 젖히기까지 했다. 나는 그가 저녁 산책을 하는 중이고, 자기가 연출할 수 있는 최고의 모습으로 길을 걷고 싶었을 것이라고 상상했다.

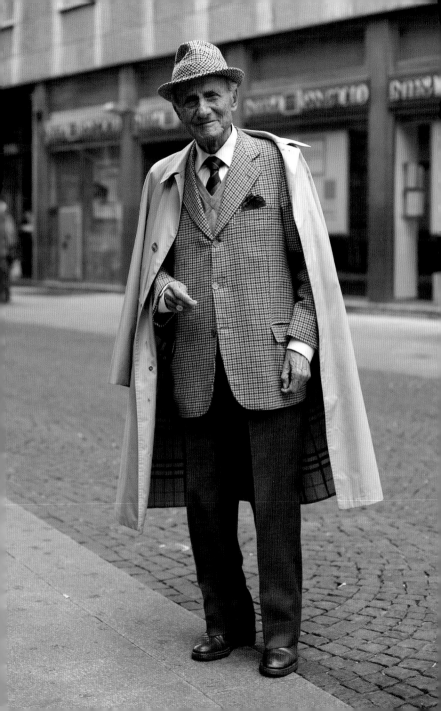

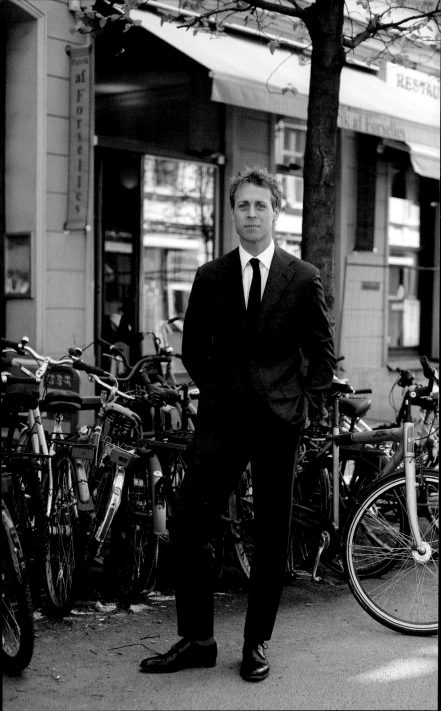

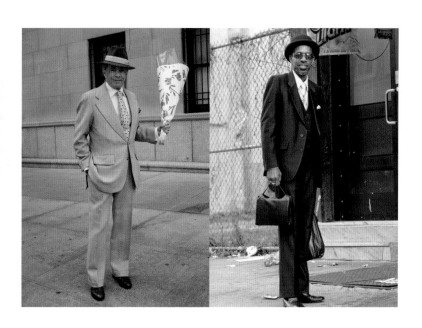

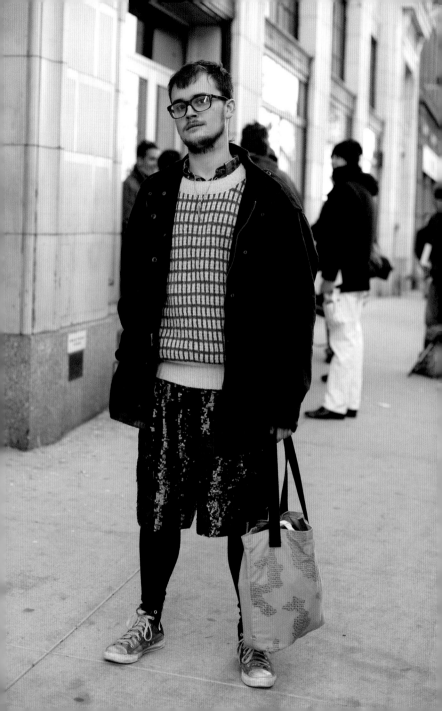

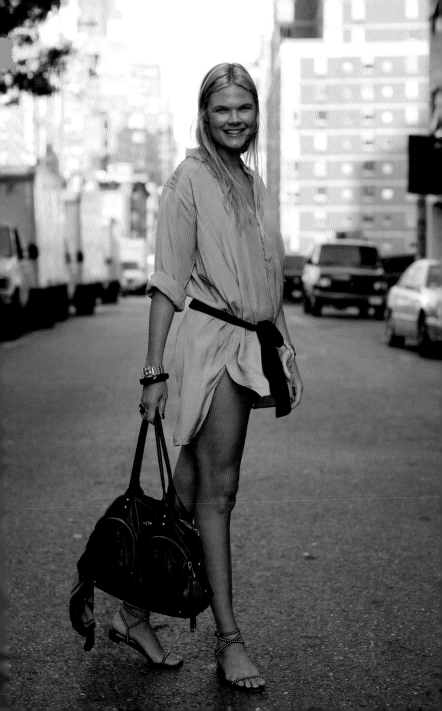

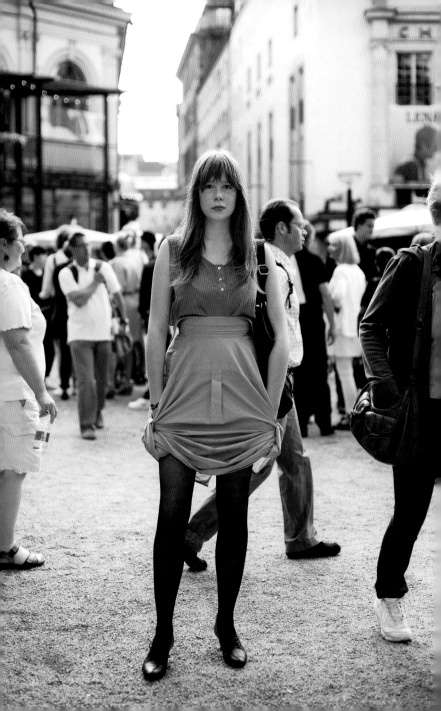

와이셔츠 치마, 스톡홀름에서

나는 DIY 디자인을 좋아한다. 특히 DIY 같아 보이지 않을 때에는 더욱 그렇다. 이 젊은 여성은 아버지의 와이셔츠를 이용해 치마를 만들었다. 마음에 들었던 건 딱 봤을 때 '패션을 전공하는 학생이 실험을 했구나' 하는 생각이 들지 않는다는 점이다.

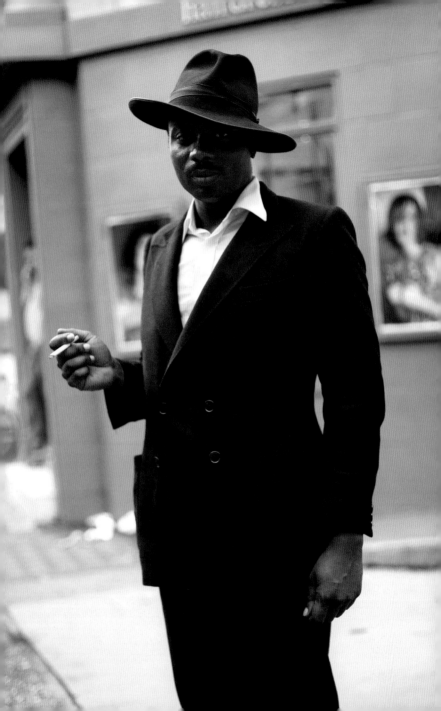

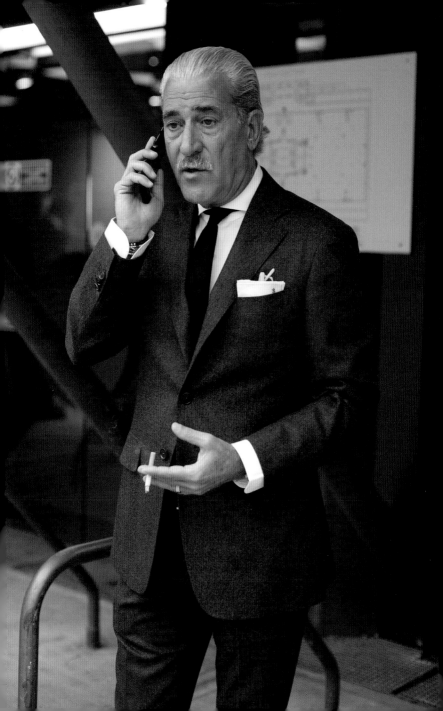

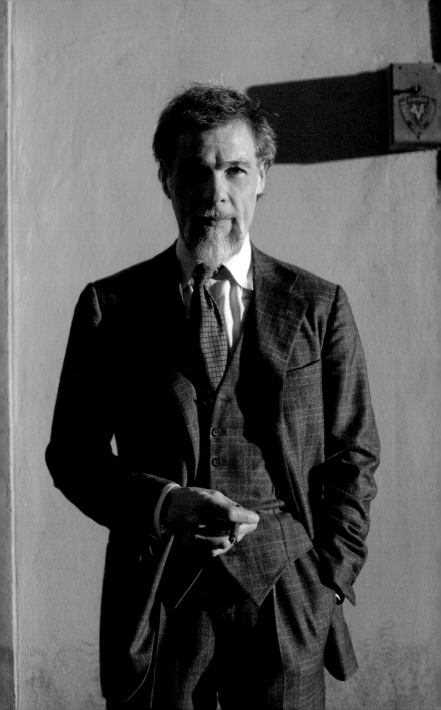

불길한 섹시함, 피렌체에서

시몬이라는 이름의 이 신사는 〈앤젤 하트〉의 로버트 드 니로를 연상시킨다.° 뭔가 불길한 섹시함 같은 게 느껴진다. 그는 사고를 칠 정도로 매력적인 미소의 소유자이다.

사토리얼리스트를 처음 시작한 의도는 바로 이런 남자들의 매력을 보여 주기 위해서였다. 뉴욕의 거리에서는 볼 수 있지만 고급 패션 잡지에서는 볼 수 없는 사람들. 실제로 나에겐 청바지에 너저분한 티셔츠만 입는 열아홉 살짜리 모델들보다 이런 사람들이 훨씬 영감을 준다. 당당한 걸음걸이의 소유자 시몬. 그의 스타일은 요란하지 않아서 막상 뭐라고 딱 꼬집어 말하기가 힘들다. 직접 봐야 감이 잡히는 그런 종류이다.

이 일을 한참 하다가 든 생각은 사람들이 무엇을 입고 있느냐가 아니라 그보다 한 차원 넘어선 질문에 중점을 두어야겠다는 것이었다. '내가 저 사람이 멋지다고 생각하는 이유가 뭘까?'

시몬은 아주 훌륭한 이유를 말해 준다. 그건 양복의 맵시와 더불어 남성적인 걸음걸이였다. 때로는 디자이너 브랜드보다 어떤 몸짓이나 서 있는 자세에서 부러울 정도의 고급스러움이 배어나온다.

○
〈앤젤 하트〉는 앨런 파커 감독의 1987년 작으로, 로버트 드 니로가 악마로 출연했다.

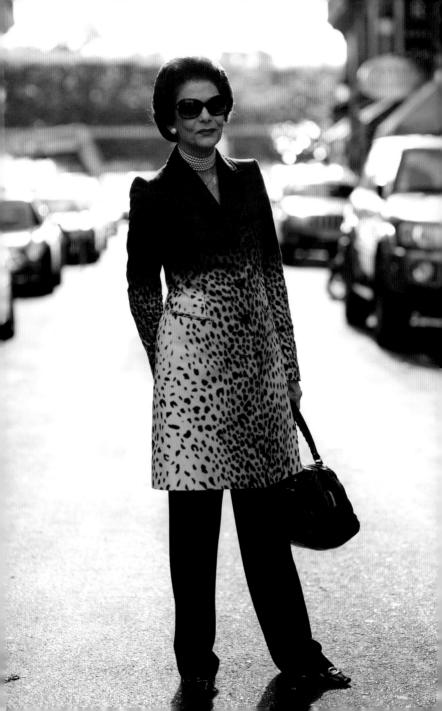

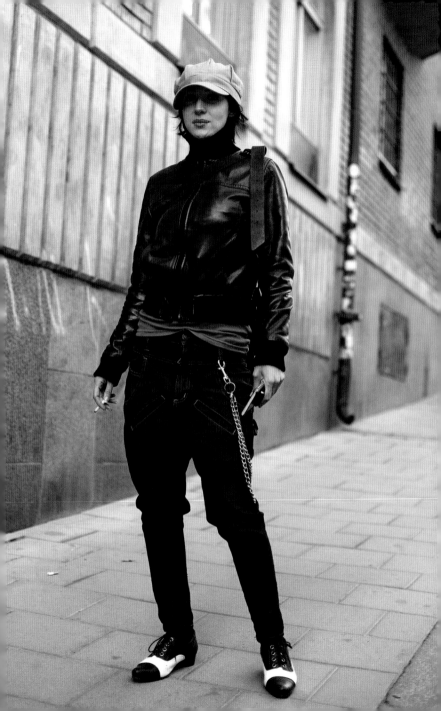

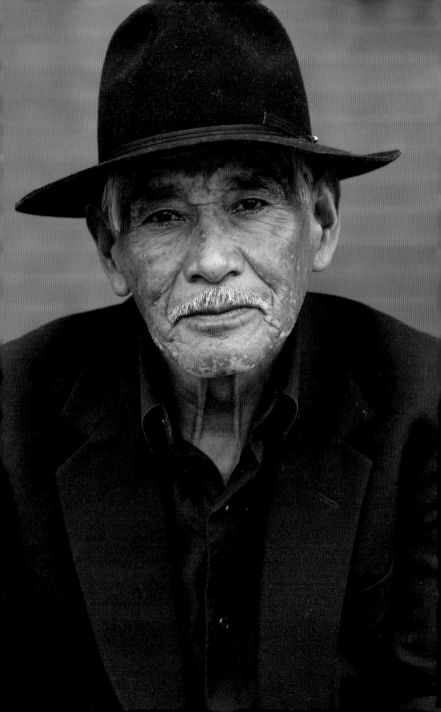

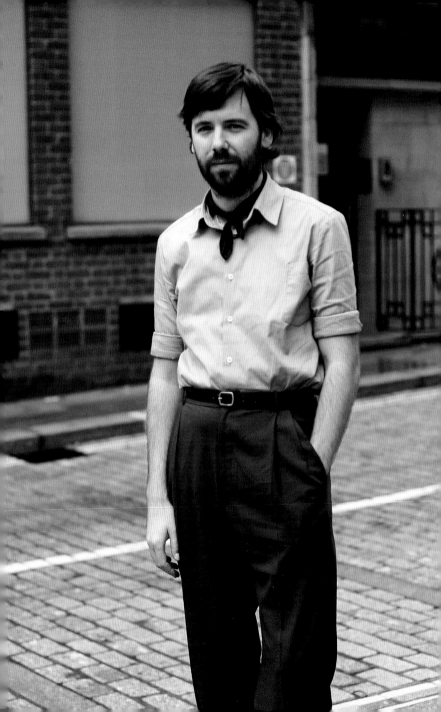

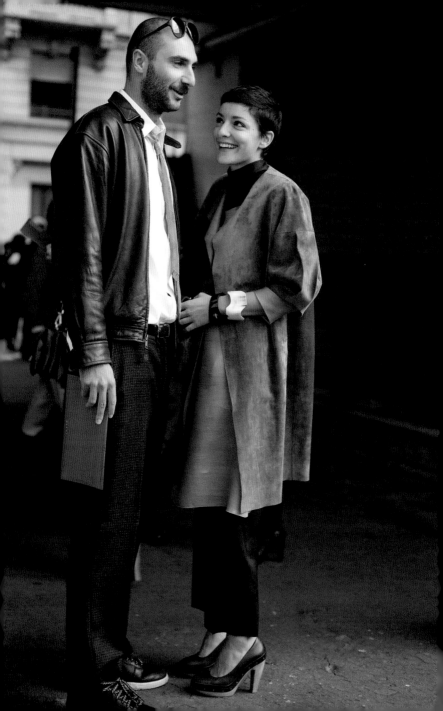

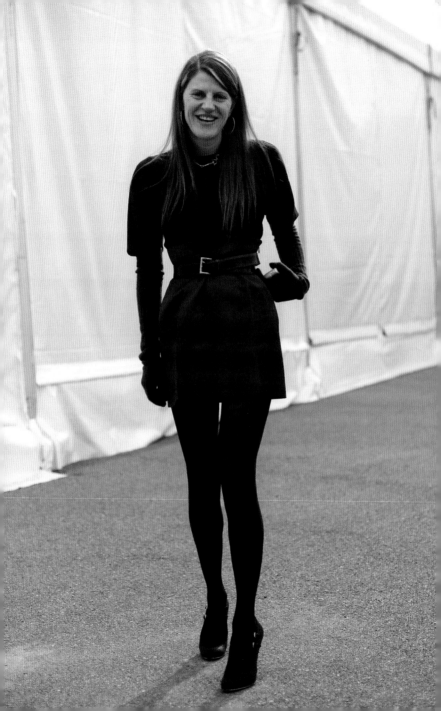

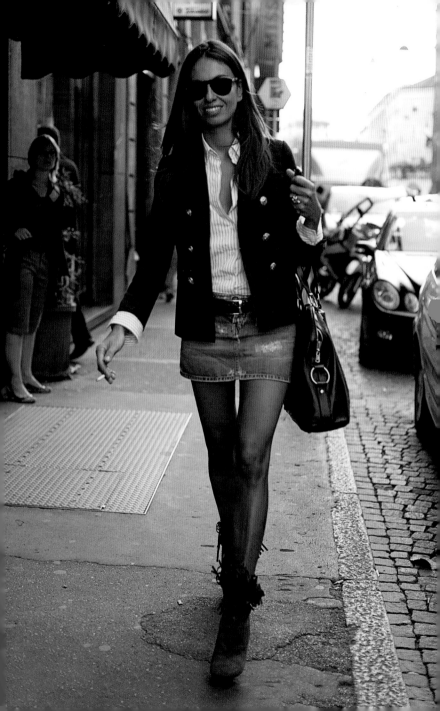

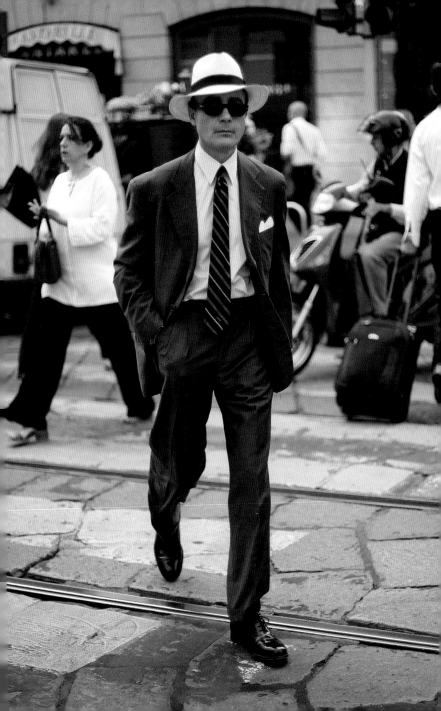

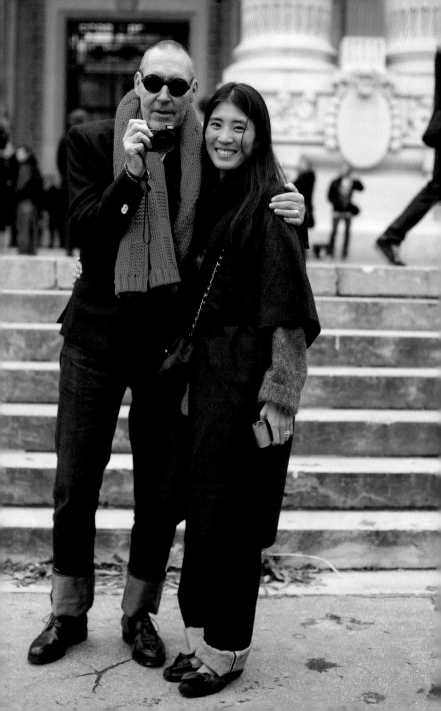

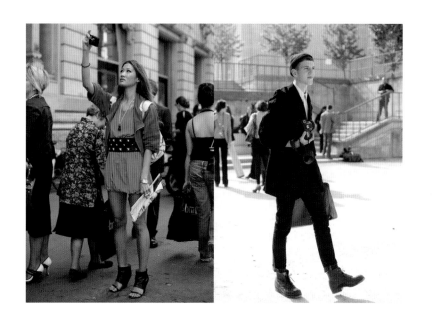

5달러짜리 의사 가운,
스톡홀름에서

내가 이 청년을 본 건 스톡홀름의 매우 '힙한' 지역이었고, 보는 순간 모델인 줄 알았다. 프라다 패션쇼에서 막 걸어 나온 듯한 모습이었다. 늘씬한 체형에 세련되게 옷을 입었고, 광대뼈가 있는 얼굴에 헤어스타일까지 무척 멋졌으니까. 패션계의 남자 모델 중엔 스톡홀름 출신이 많다. 스웨덴 GNP의 상당 부분을 차지할 정도로 말이다. 하지만 그는 모델이 아니었고, 초대 받지 않은 파티에 들어갈 수 있을까 가보는 길이라고 했다. 나는 얘기를 나누며 그가 입은 코트를 계속 흘긋거리다 결국 프라다인지 질 샌더인지 물었다. 깔끔한 라인이며 단순하면서 세련된 색감은 이 두 브랜드의 특징이다. 그는 벼룩시장에서 5달러를 주고 산 의사 가운이라고 말했다. 태어나서 이렇게 멋진 의사 가운은, 아니 적어도 그런 색깔의 의사 가운은 처음 보았다. 하지만 직접 염색을 했는지는 묻지 않았다.

다시 말하지만 그가 이 코트를 입고 그렇게 멋질 수 있었던 이유는 코트 자체 때문이 아니라 그의 느긋함 때문이었다. 내가 만약 그 가운을 입었다면 너무 신경을 쓴 나머지, 훔친 옷을 입은 것처럼 보였을 것이다.

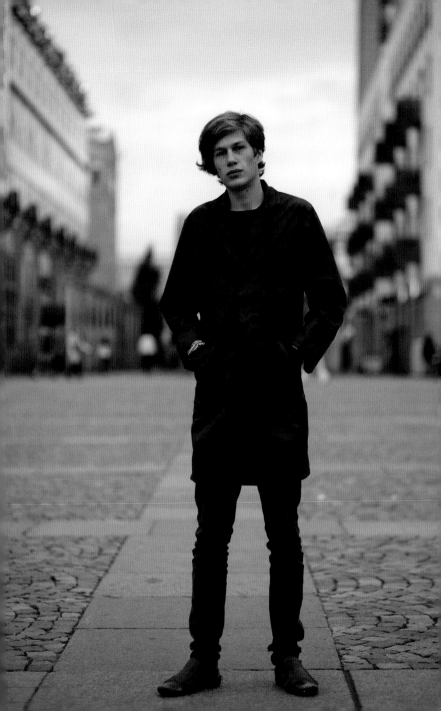

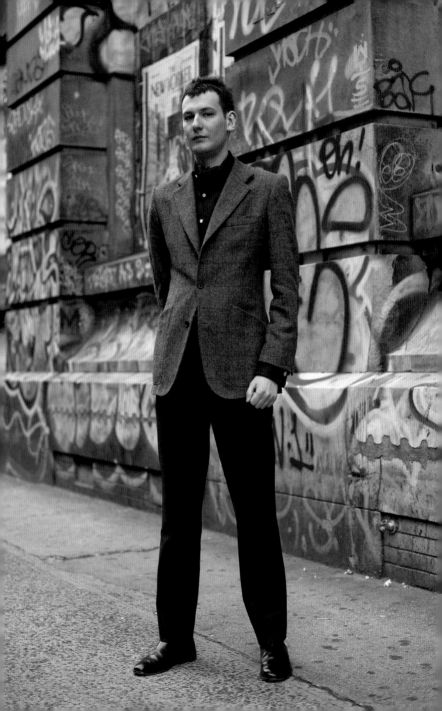

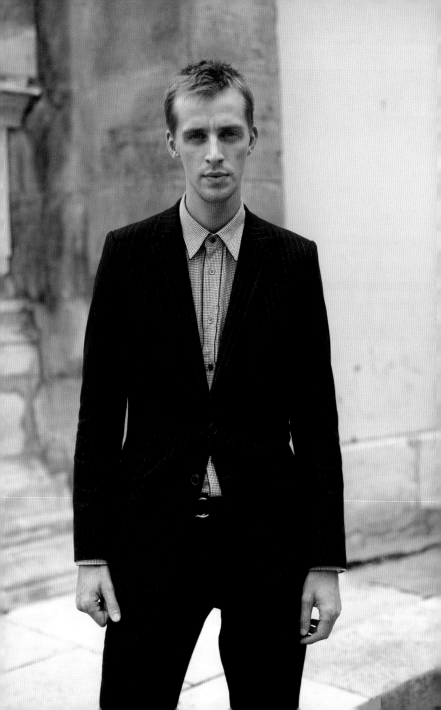

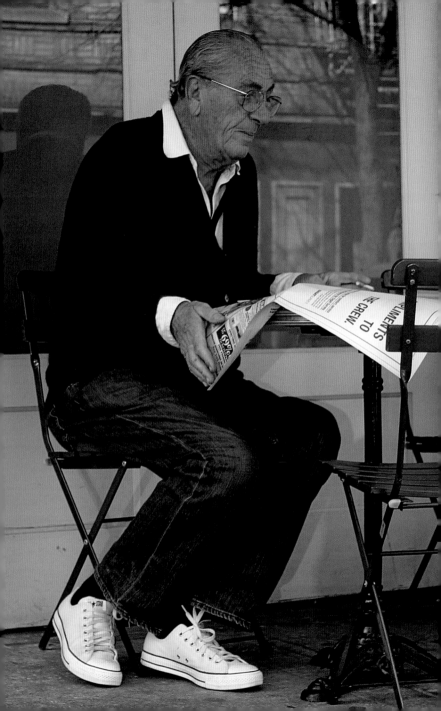

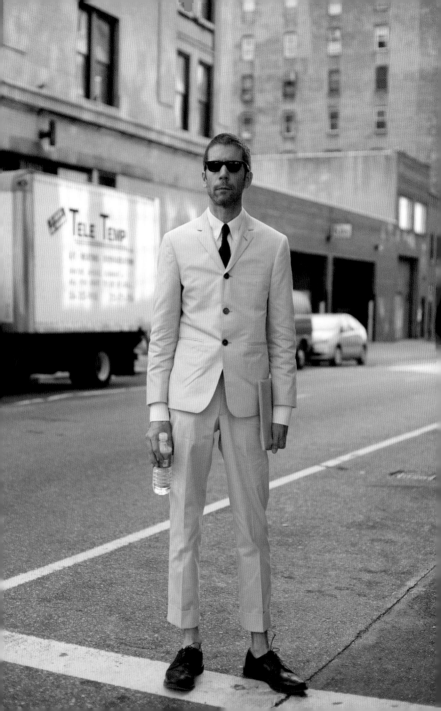

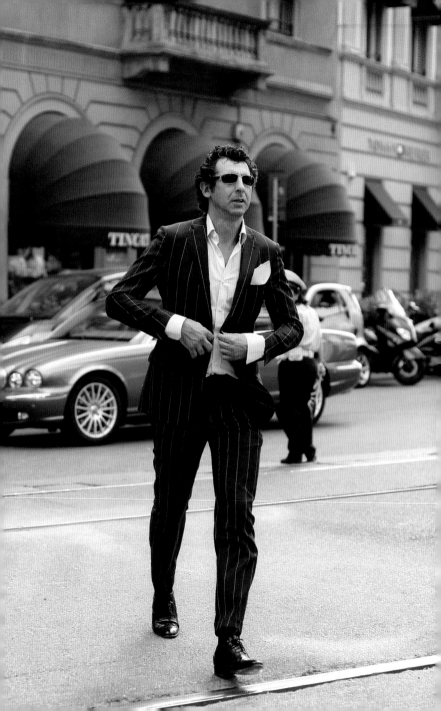

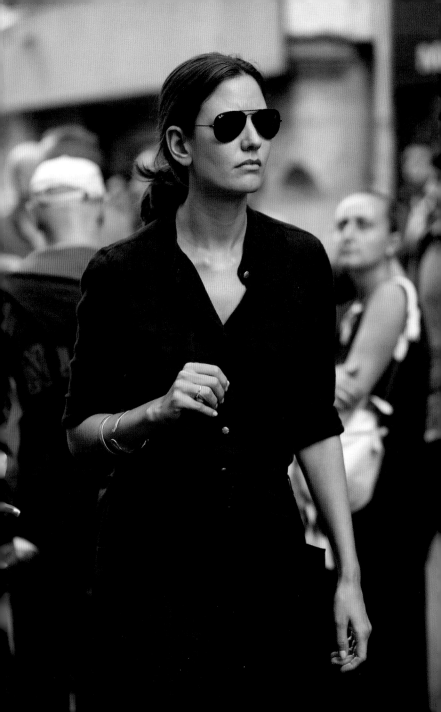

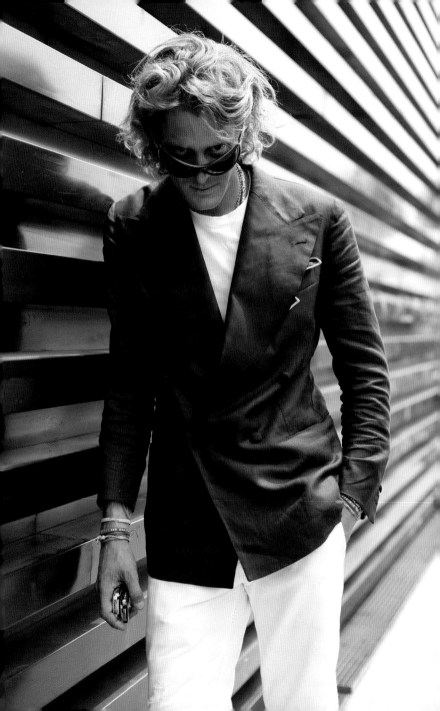

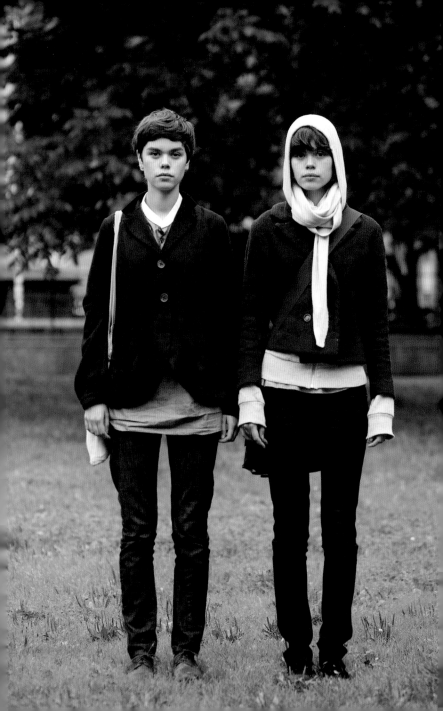

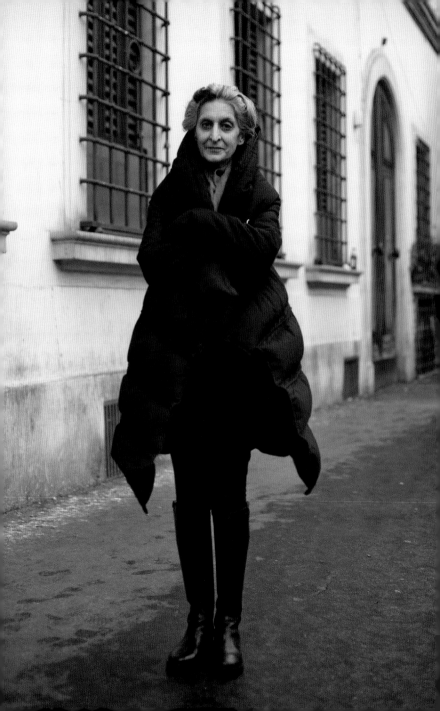

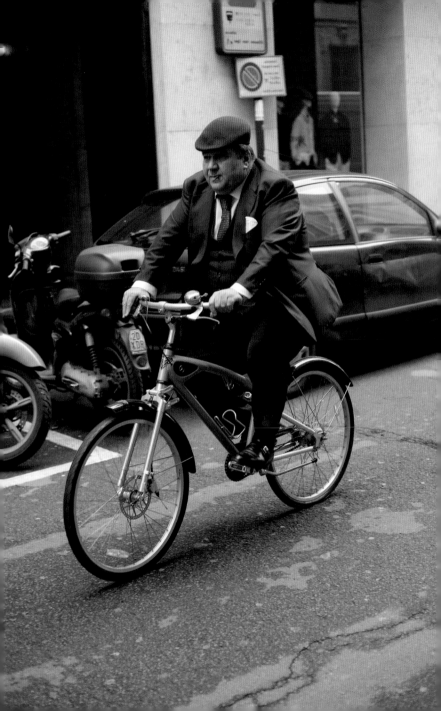

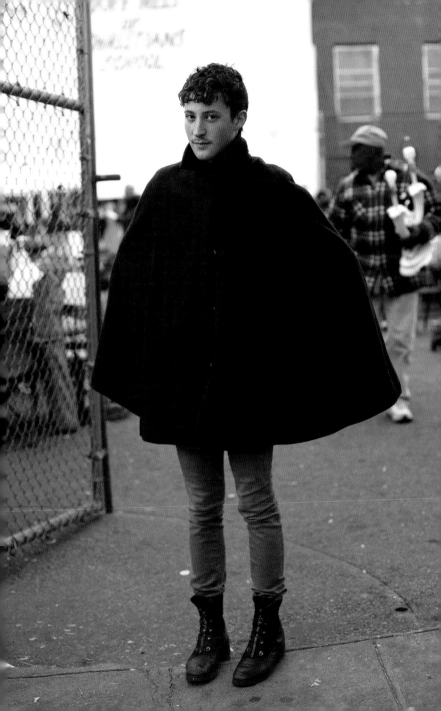

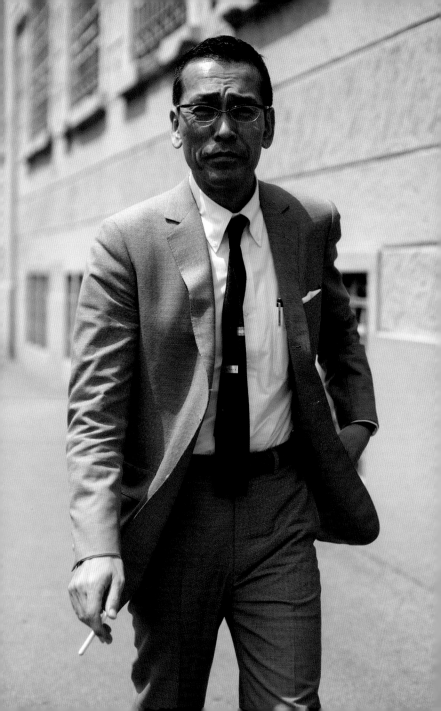

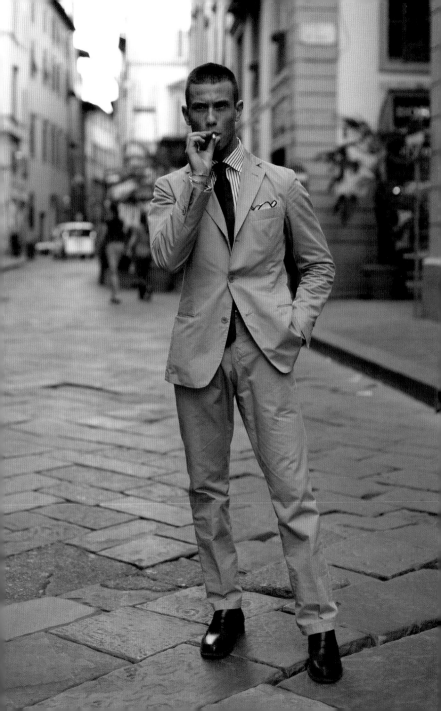

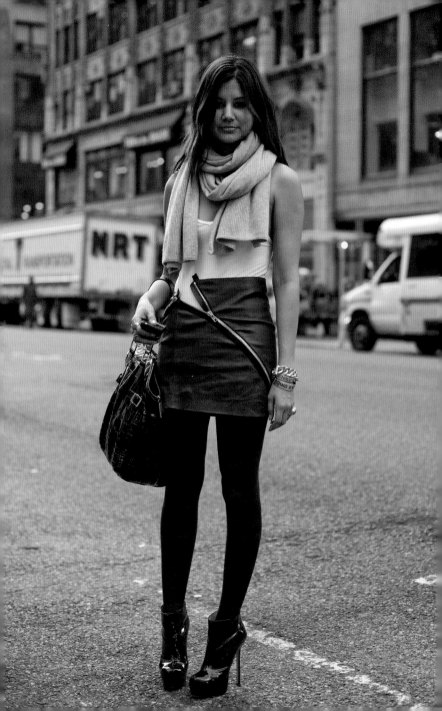

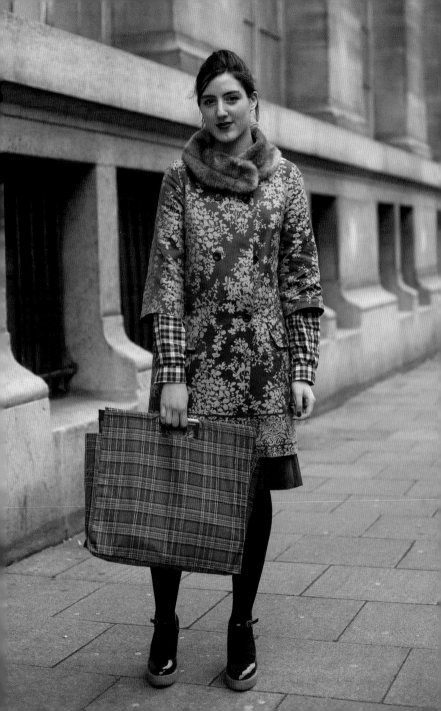

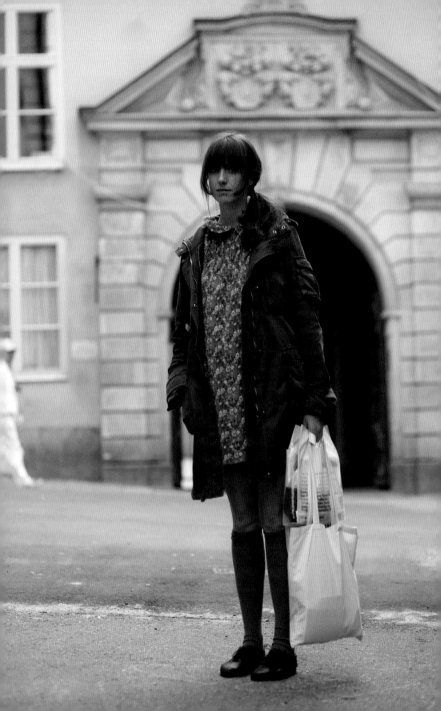

모순의 스타일, 스톡홀름에서

조용히 혼자 거리를 걸어 내려가는 이 젊은 여성을 본 건 스톡홀름의 힙스터°
동네 쇠테르말름에서였다. 그녀는 부끄러움을 많이 타는 성격이었지만 스톡
홀름의 다른 여자들과 옷 입은 스타일이 달랐기 때문에 눈에 띄었다. 스톡홀
름 사람들은 전체적으로 패션 센스가 뛰어나지만 유행을 따르는 걸 좋아해서
대개 서너 가지로 스타일이 정리된다. 그래서 누구나 당연하다고 생각하는
'쿨한 스타일'을 따르지 않으면 바로 눈에 띈다.

내가 사진을 찍어도 좋겠냐고 물었을 때 그녀는 잠시 망설이더니 한 가지 조
건을 걸고 승낙했다. 잘 안 보이는 저쪽 구석으로 가서 찍으면 사진을 찍겠다
는 것이었다. 그토록 수줍어하며 카메라조차 제대로 쳐다보지 못하는 모습이
매력적이기도 했다. 대부분의 사람들은 훌륭한 스타일이란 눈에 띄고 금방 알
아볼 수 있는, 강렬한 인상을 남기는 것이라고 생각하는 경향이 있다. 자기만
의 멋진 스타일을 갖기 위해선 자기 자신에 대해 정말 잘 알아야 한다고 말하
기도 한다. 하지만 이 젊은 여성의 경우는 그녀의 모순적인 태도, 즉 아무도
보지 않기를 바라면서 의식적으로 남들과 구별되게 옷을 입는다는 사실이 자
기만의 멋지고 고유한 스타일을 만들었다.

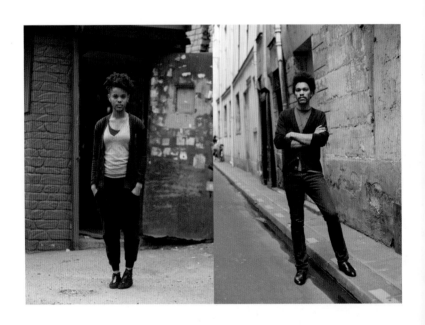

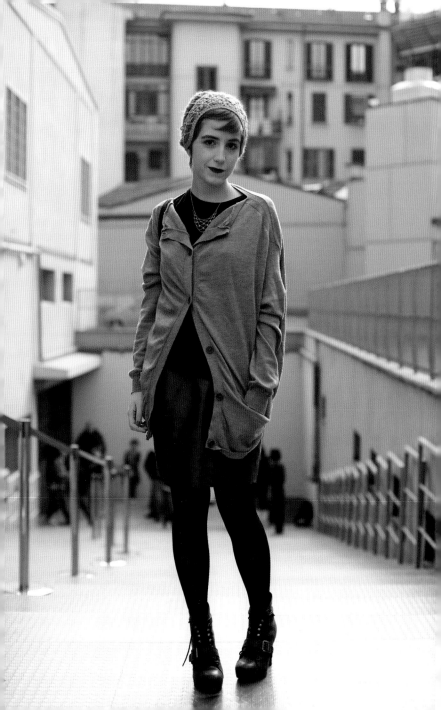

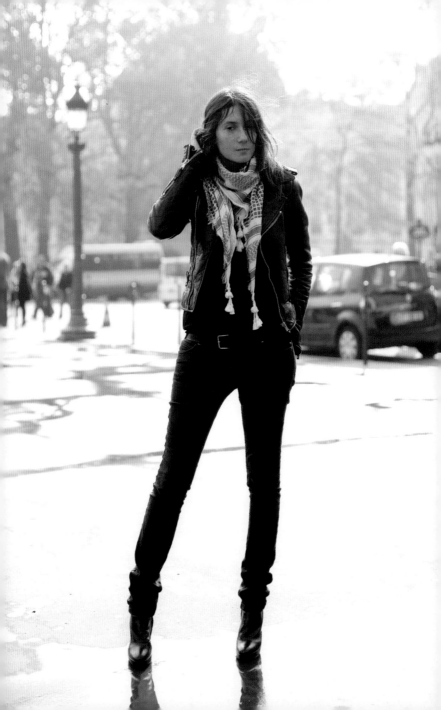

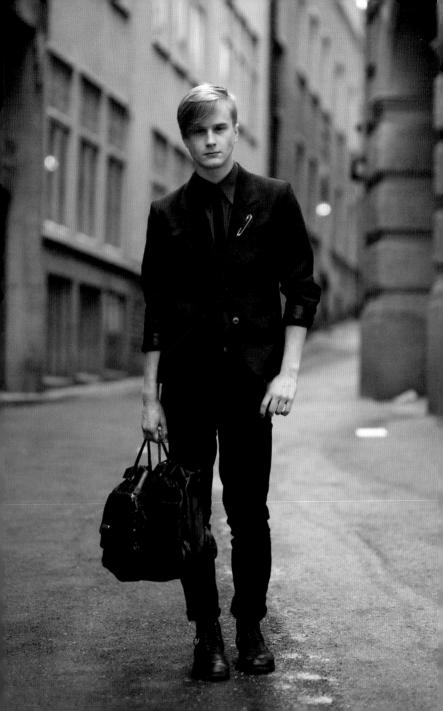

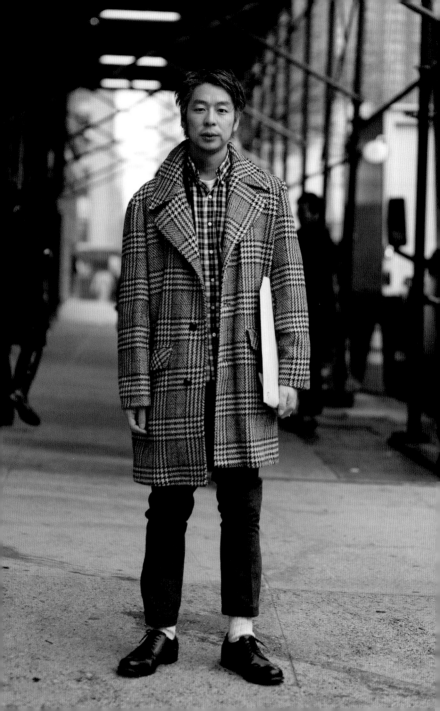

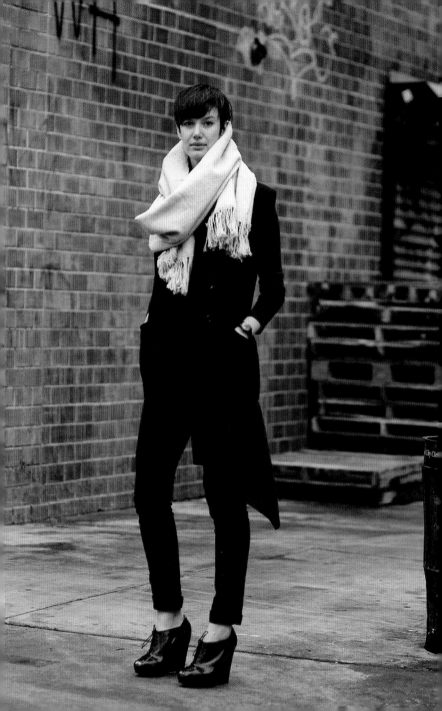

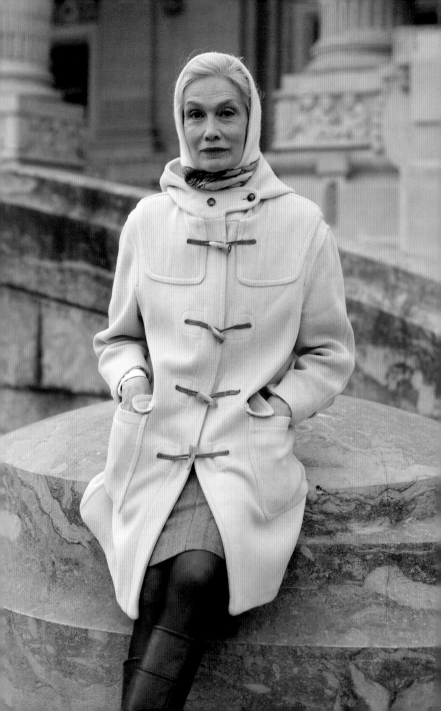

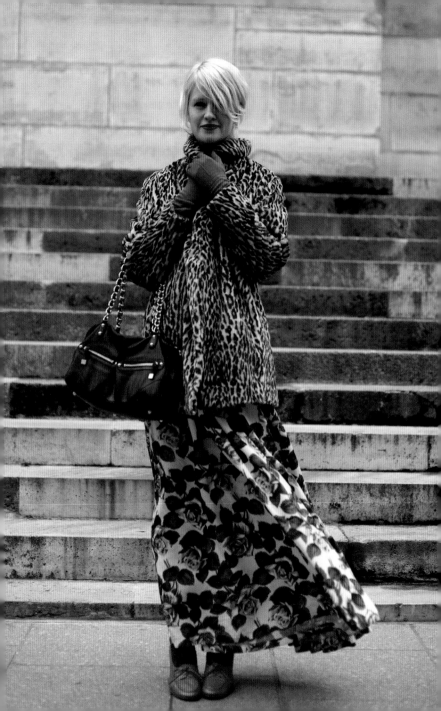

대선배 빌 커닝햄,
뉴욕에서

빌 커닝햄은 현대 스트리트 패션 사진의 대가이다. 그의 사진에 직접적인 영
향을 받았다고 할 수는 없지만 내가 1990년대 초 뉴욕에 와서 패션에 눈을 뜨
는 데 상당히 큰 영향을 주었다. 대학을 졸업하고 뉴욕에 왔을 때 난 내가 사
진작가가 되리라고는 상상도 하지 못했었다. 당시 〈뉴욕 타임스〉 일요일판에
서 빌 커닝햄의 사진을 볼 때마다 사진가의 눈이 아닌, 패션의 눈으로 봤다.
만약에라도 내가 그의 전통을 이을 수 있다면 그건 내가 사진가의 눈이 아니
라 패션 편집자의 눈으로 스트리트 패션을 찍을 수 있었기 때문일 것이다. 빌
커닝햄은 지금껏 〈뉴욕 타임스〉에서 그 일을 정말 멋지게 해오고 있다.

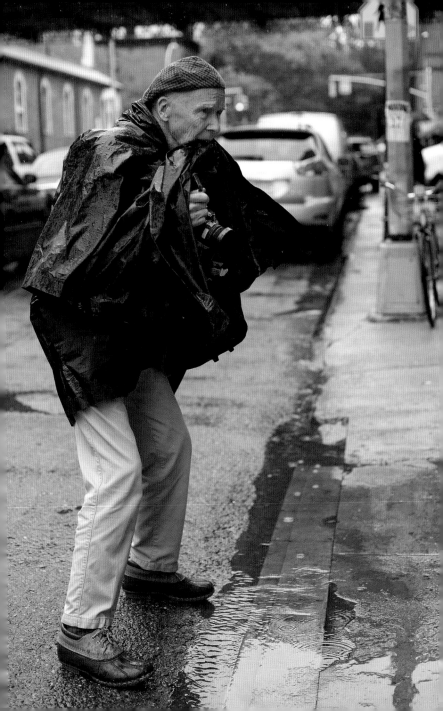

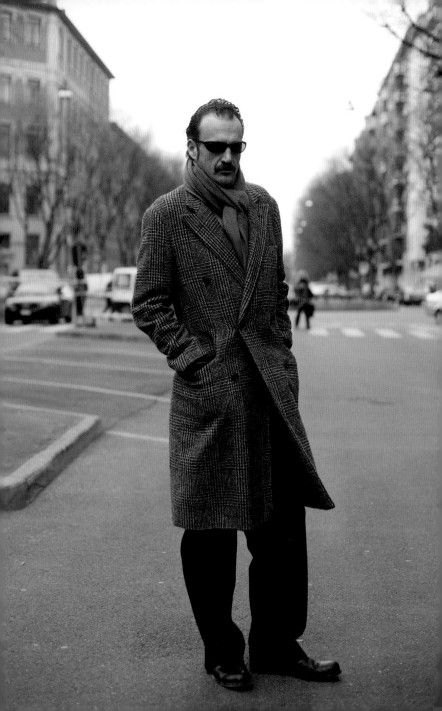

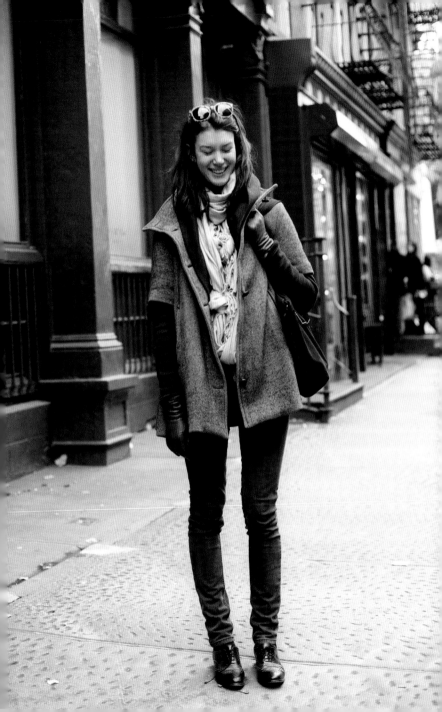

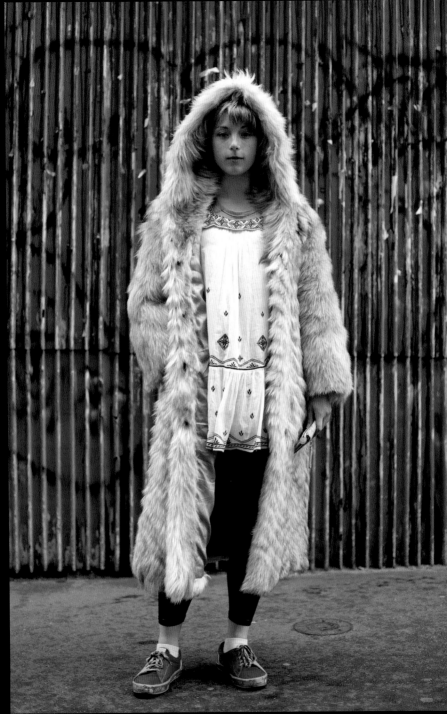

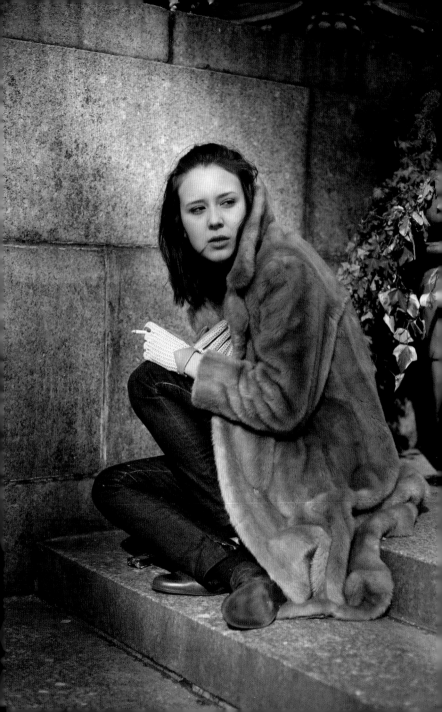

창조적인 군복, 밀라노에서

이탈리아의 경직된 군 문화 속에서도 개성을 표현하는 방법이 있다. 이 청년들은 시각적인 통일감을 유지하면서도 상의의 단추 주변에 금줄을 다르게 꿰어 각자의 개성을 표현했다. 나는 그 사실이 무척 마음에 들었다. 군인들끼리 더 유려한 모양을 만든다고 서로 경쟁할 걸 생각하면 더욱 재미있다.

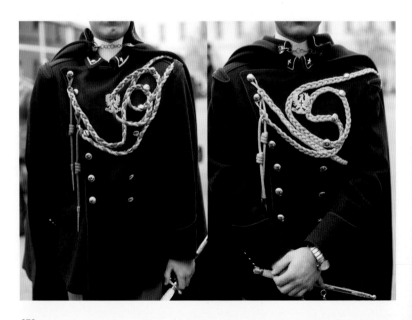

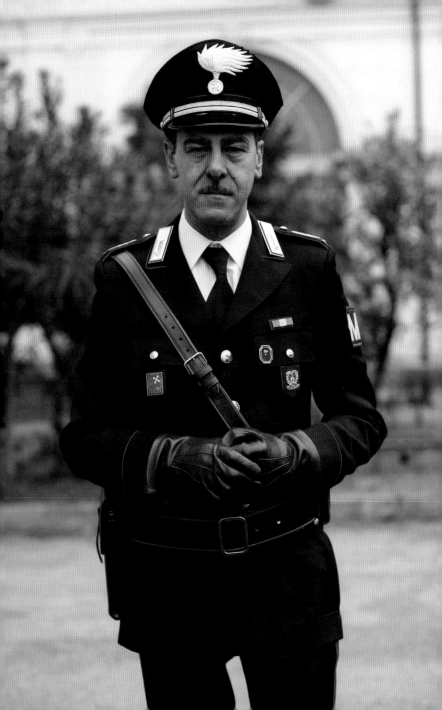

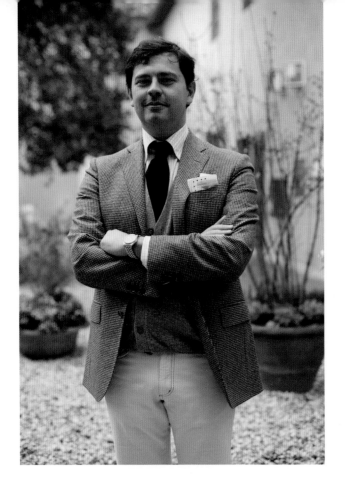

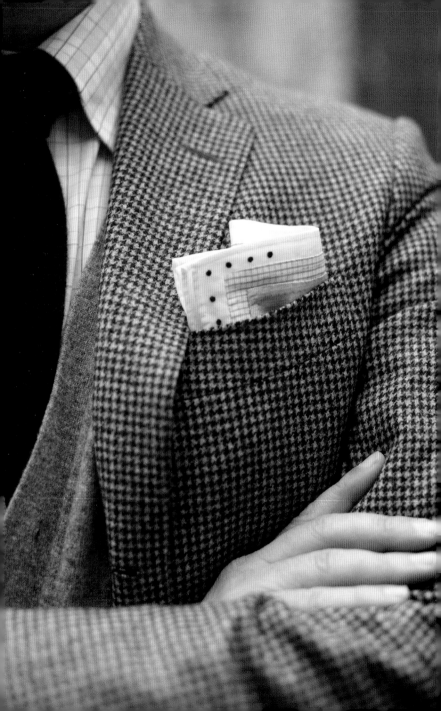

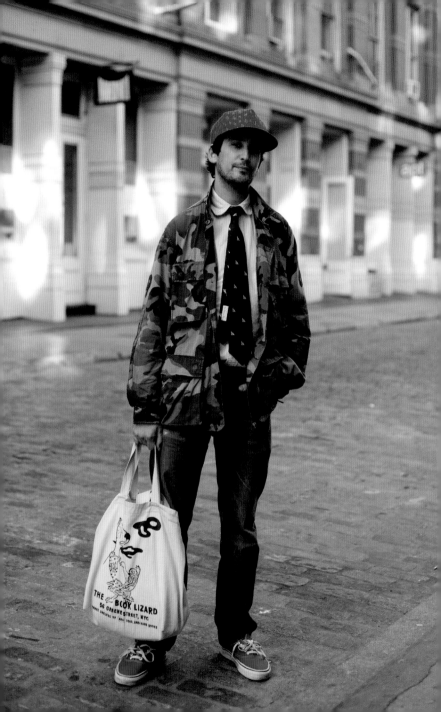

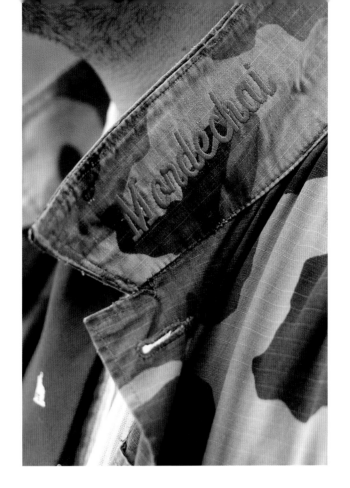

루치아노 바르베라,
밀라노에서

바르베라 씨는 클래식한 이탈리아 스타일을 멋지게 소화하는 인물이다. 그의 스타일은 때로 아주 미묘해서 보는 훈련이 되지 않은 사람들은 자칫 놓치기 쉽다. 하지만 그가 지아니 아그넬리 스타일로 셔츠 위에 손목시계를 찬다는 건 잘 알려진 사실이다. 사람들은 훌륭하게 연출한 셔츠와 넥타이와 재킷의 조화는 놓치면서 유독 셔츠 위로 시계를 찬 것만 알아본다. 실용성 추구를 그토록 대단하게 받아들인다는 사실이 때로는 좀 우습다. 사람들에게 기능은 경외를 동반하는 것 같다.°

○
미국의 건축가 루이스 설리번의 '형태는 기능을 따른다'라는 신조에 빗댄 표현.

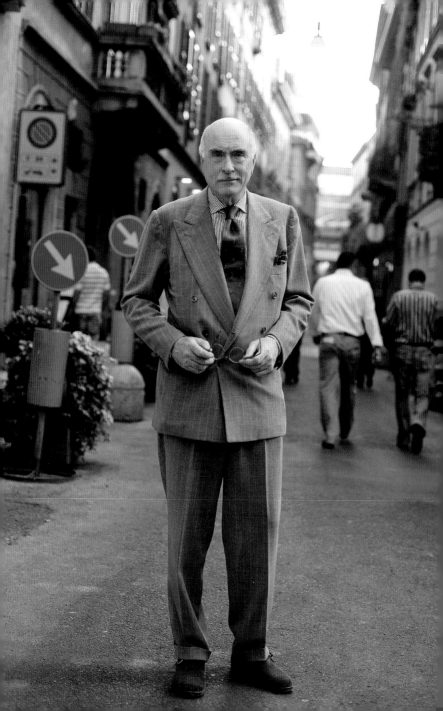

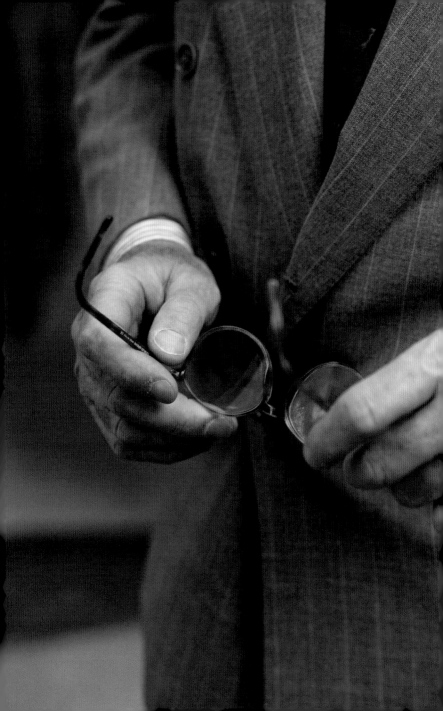

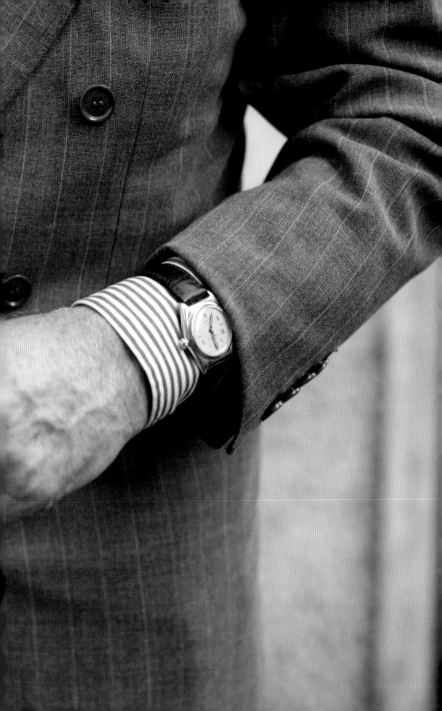

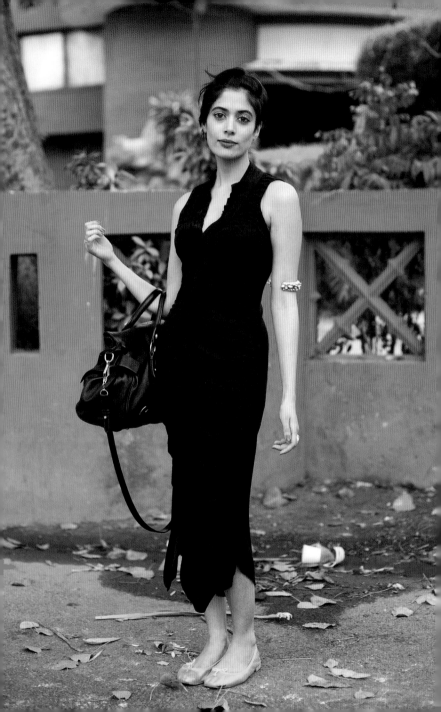

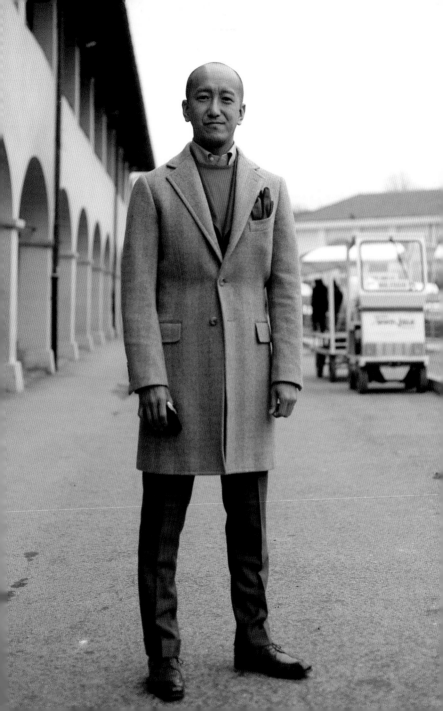

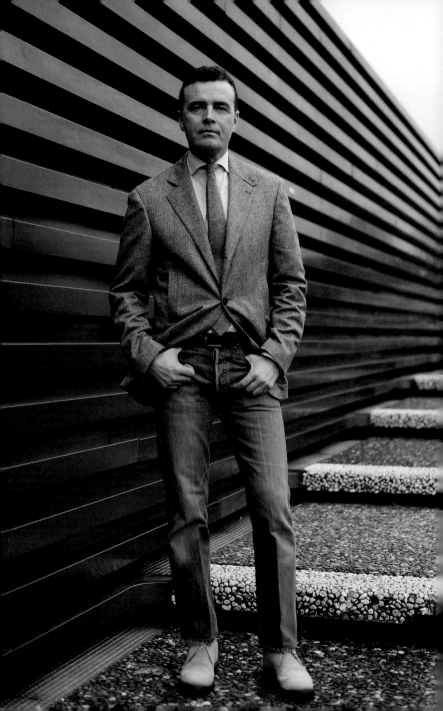

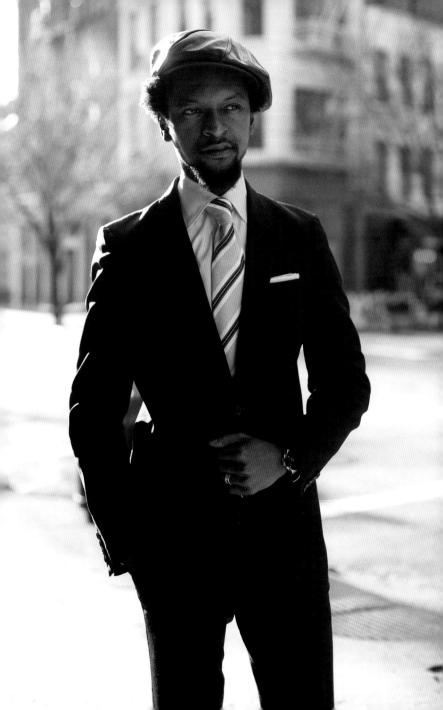

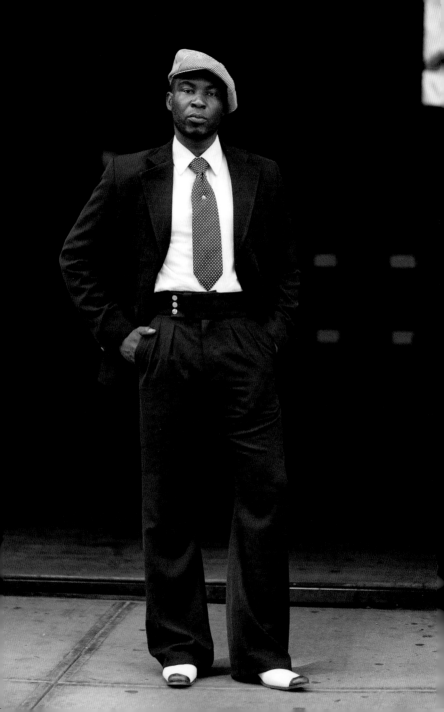

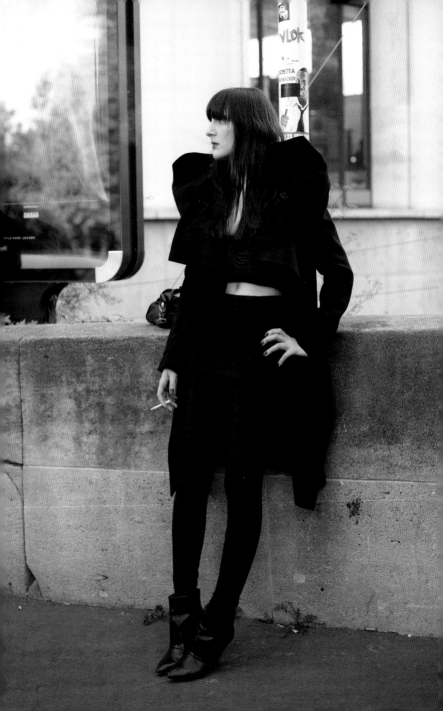

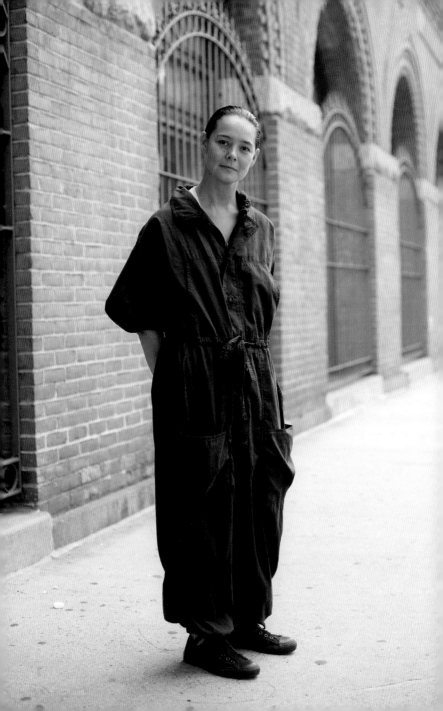

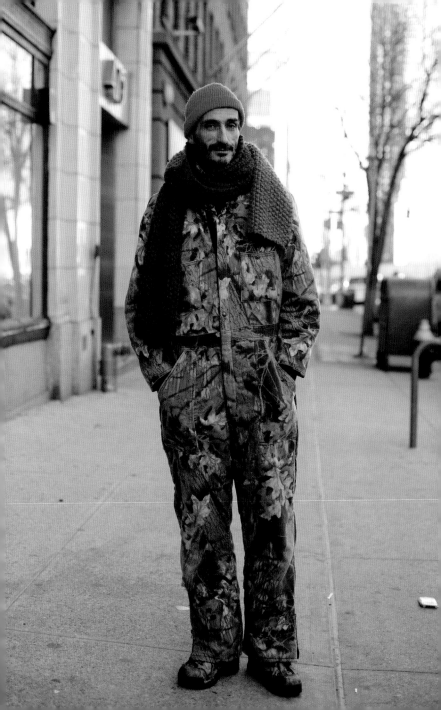

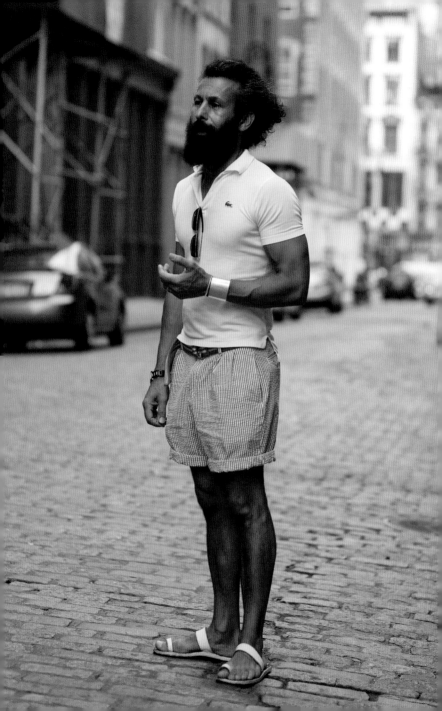

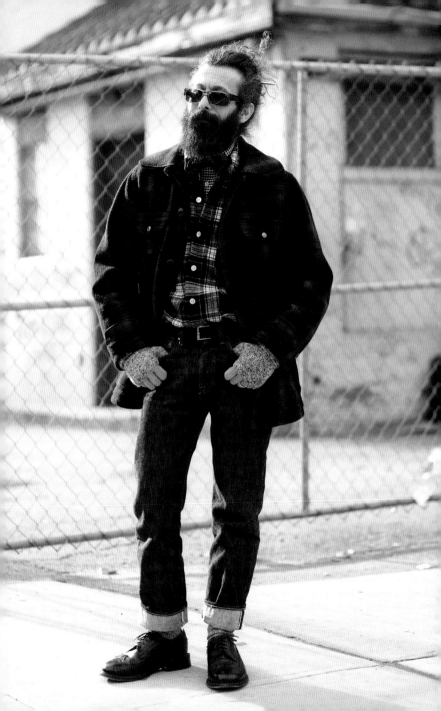

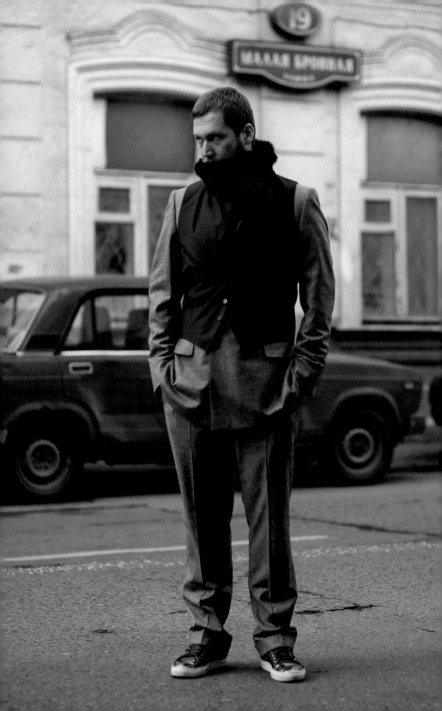

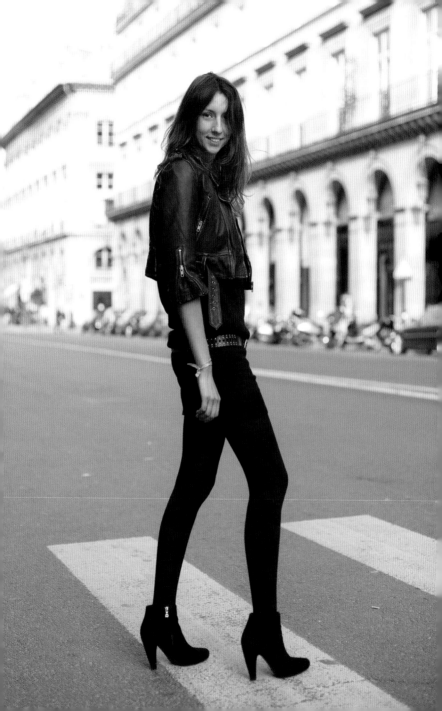

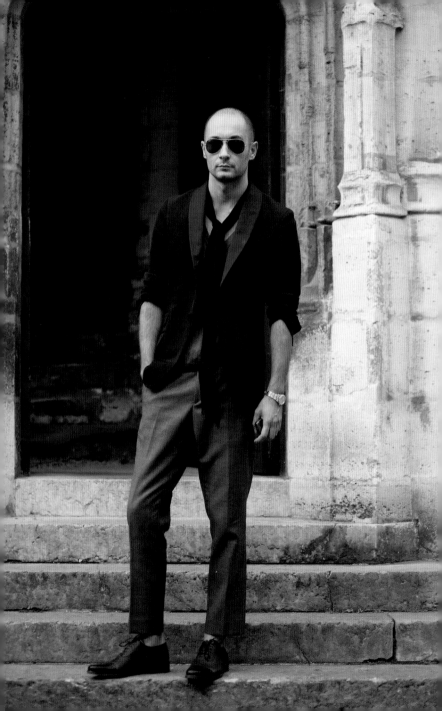

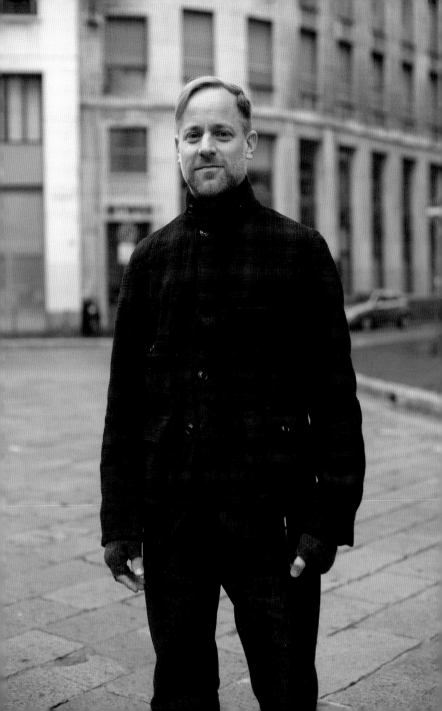

따라하지 말 것

나는 에바의 사진을 찍는 걸 정말 좋아한다. 그녀의 미소는 사람의 심장을 그냥 녹여 버린다. 하지만 굉장한 미소를 가진 여자들이 많다는 사실은 인정하고 들어가자. 에바가 특이한 건 오드리 헵번 같은 매력이 느껴지는 스타일 감각에 실험성을 가미했다는 점이다. 그녀는 교과서에서라면 절대 금지일 것 같은 것들을 시도하는데 왜인지 그녀가 하면 보기가 좋다. 그냥 말이 된다. 친구들 중에 그녀의 패션을 따라해 본 사람들이 있는데 결과는 엉망이었다. 농구 선수 마이클 조던이 한창일 때 사람들은 이렇게 말하곤 했다. "그를 막을 생각은 하지 마라. 그저 늦추기만 해도 좋다." 이 말을 에바의 경우에 적용하면 이렇다. "그녀를 따라할 생각은 하지 마라. 그저 그 모습을 즐기는 것으로 만족하라."

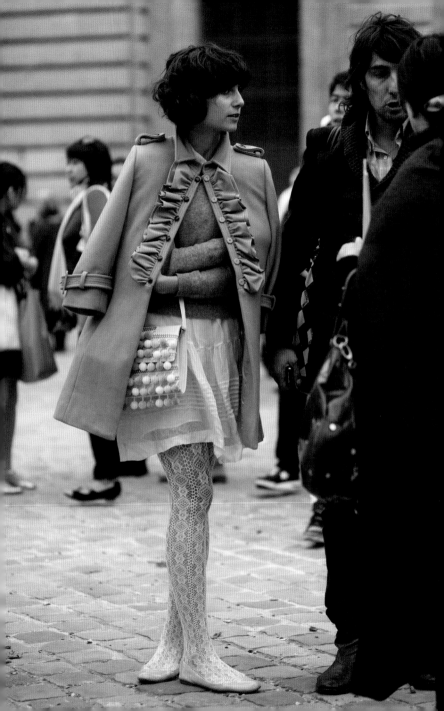

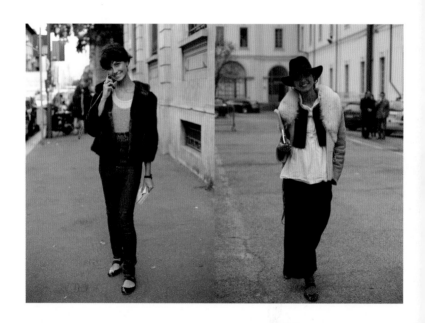

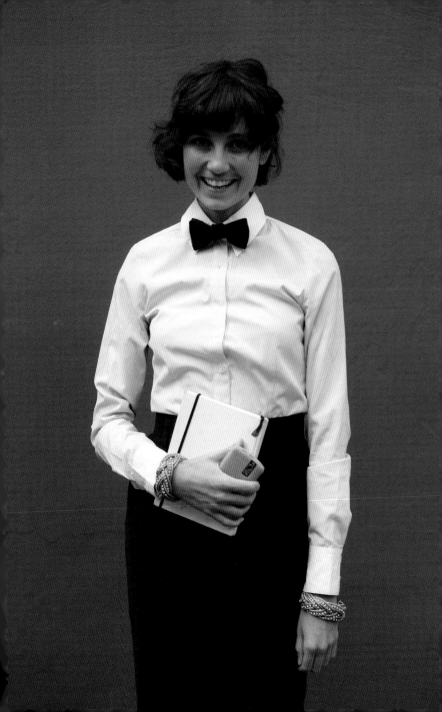

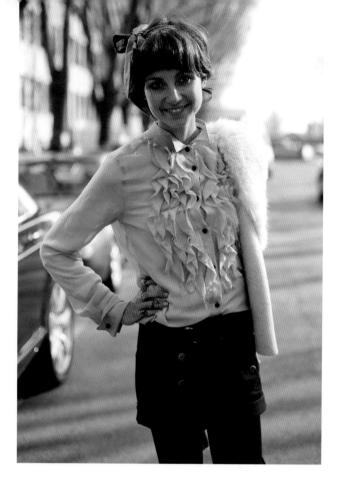

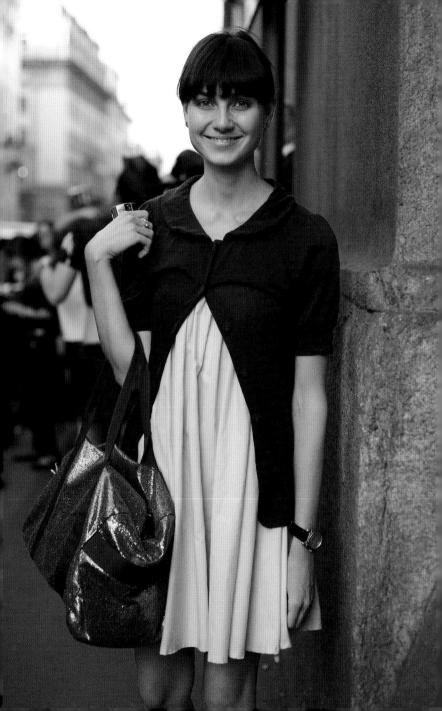

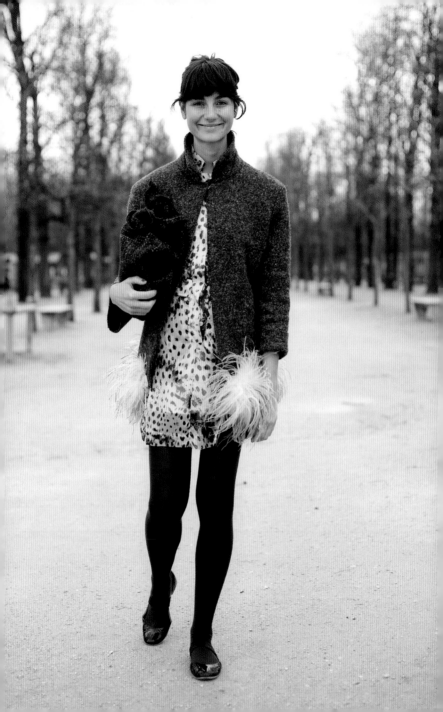

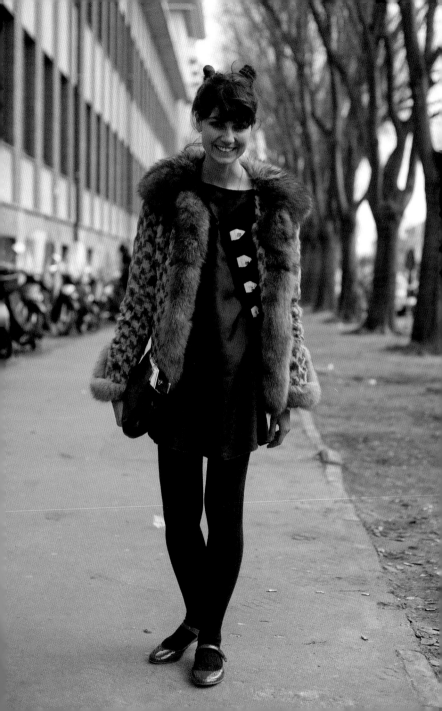

스튜디오 A,
파리에서

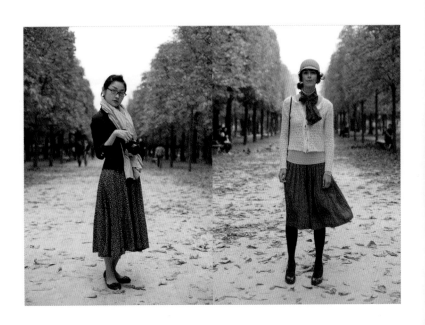

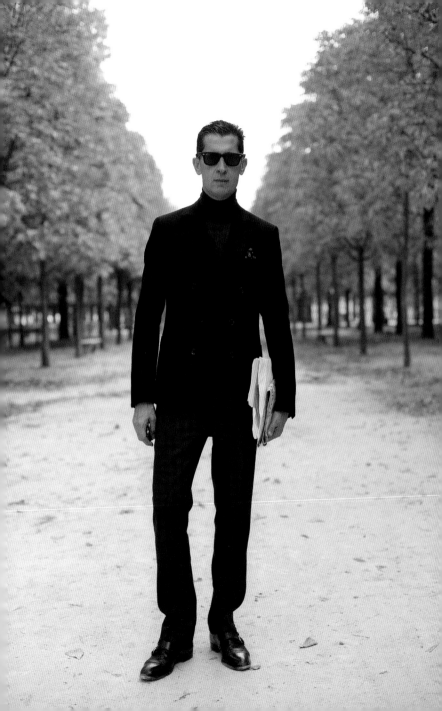

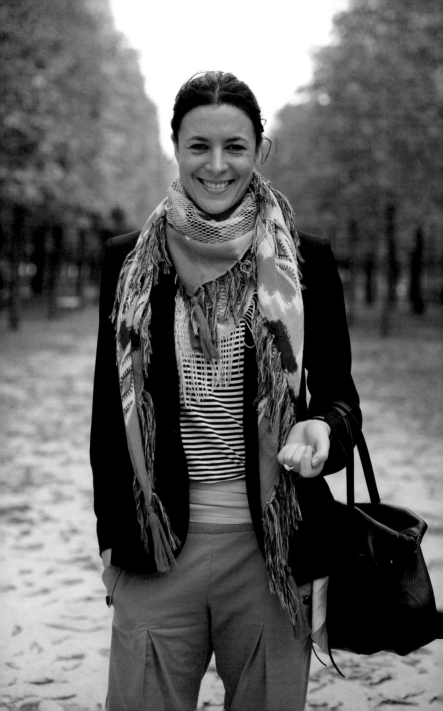

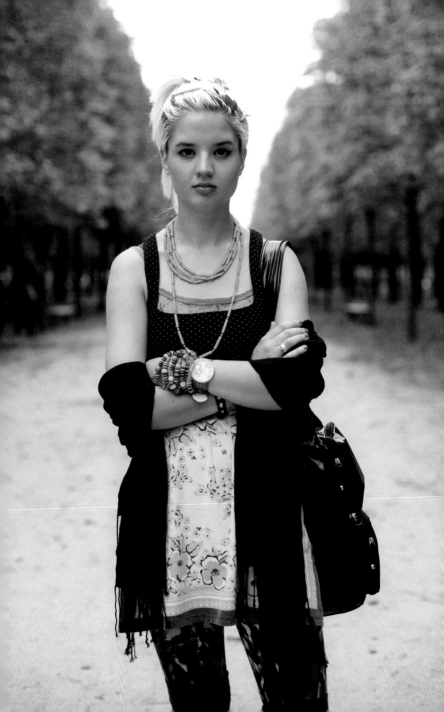

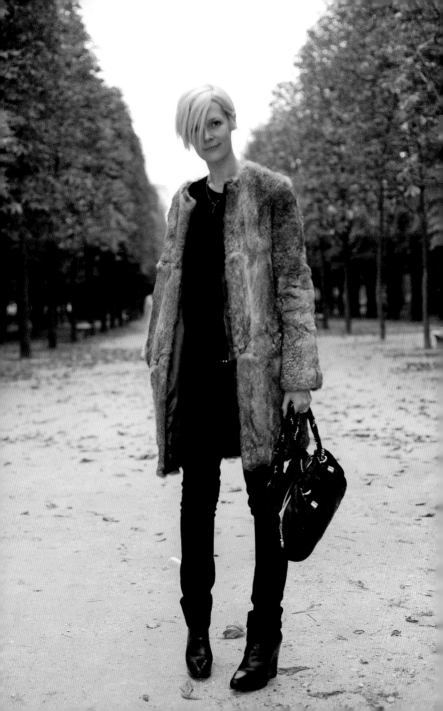

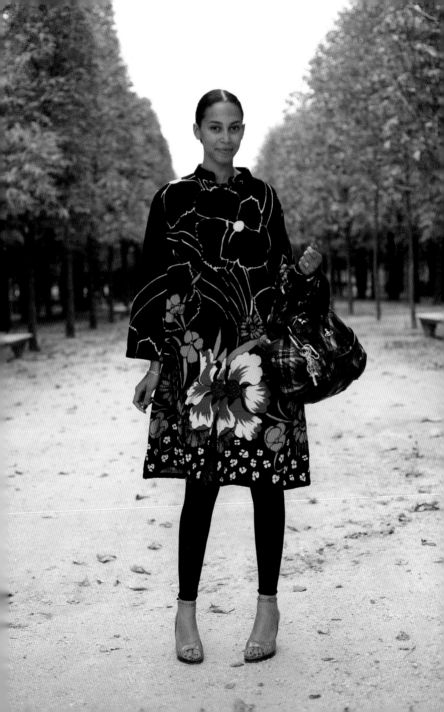

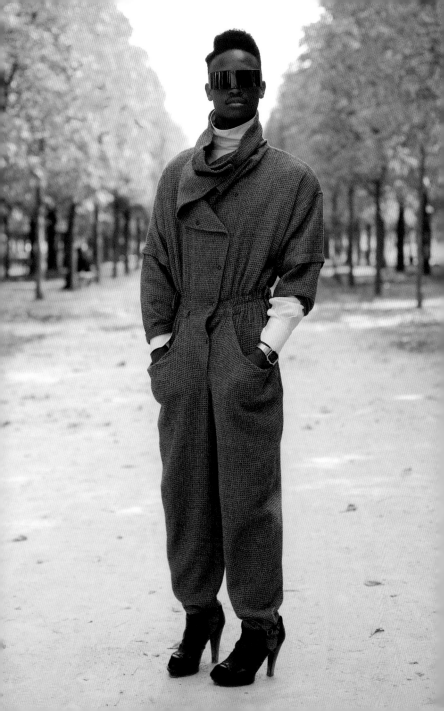

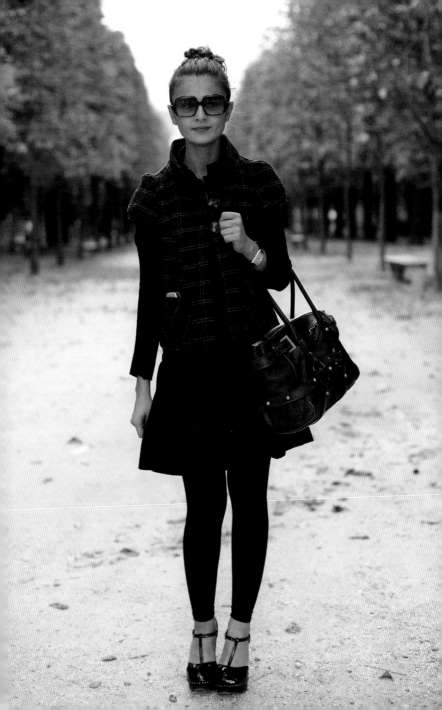

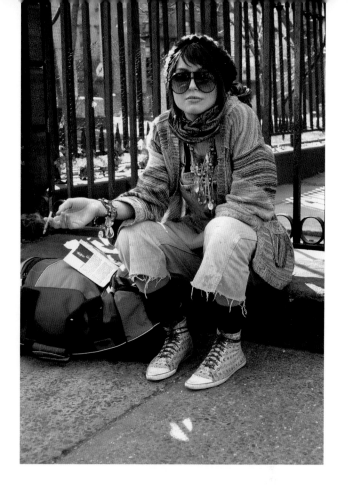

1년 후, 뉴욕에서

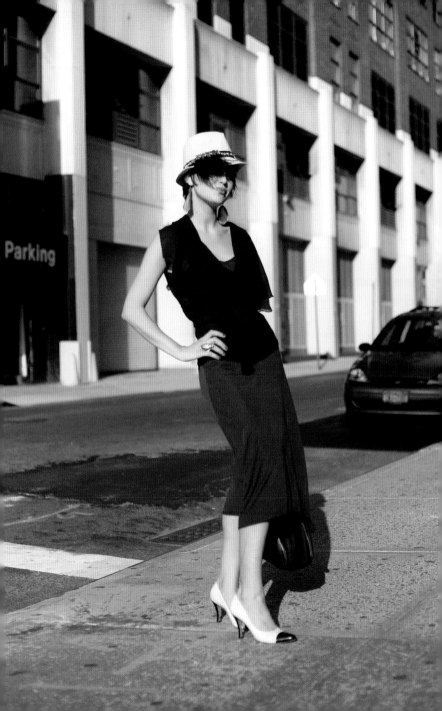

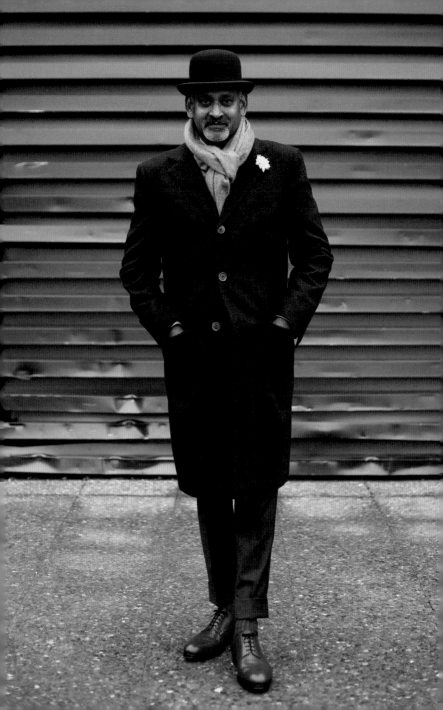

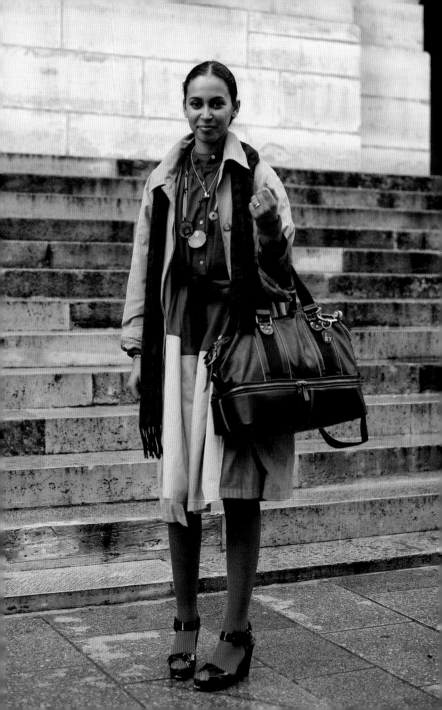

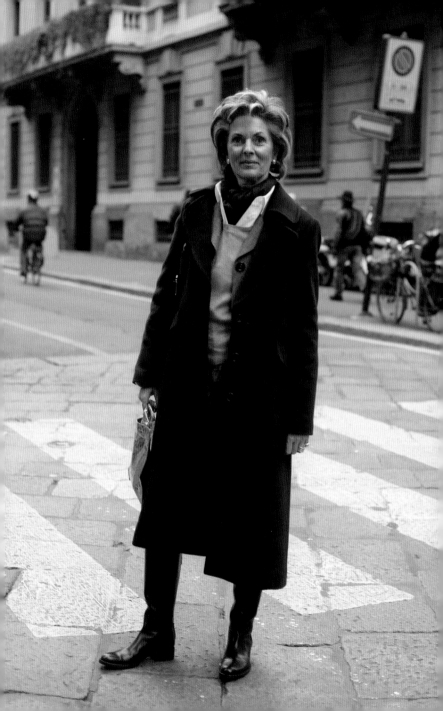

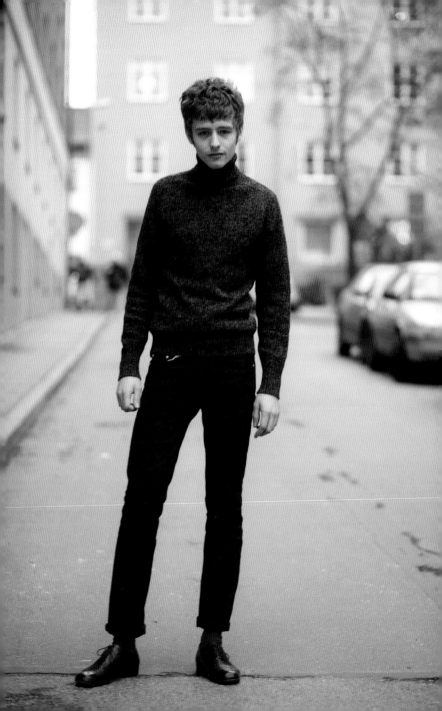

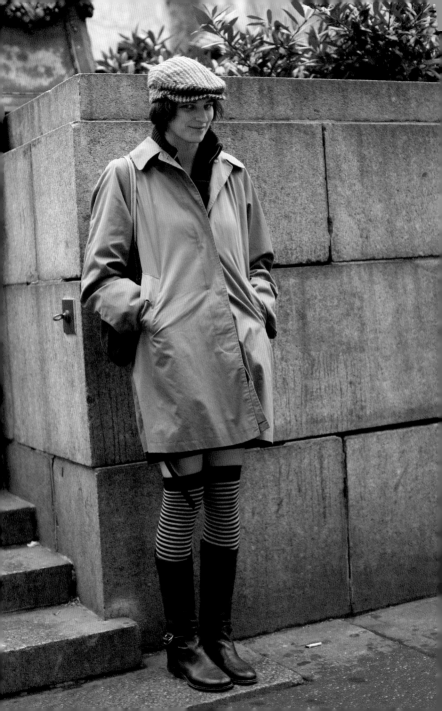

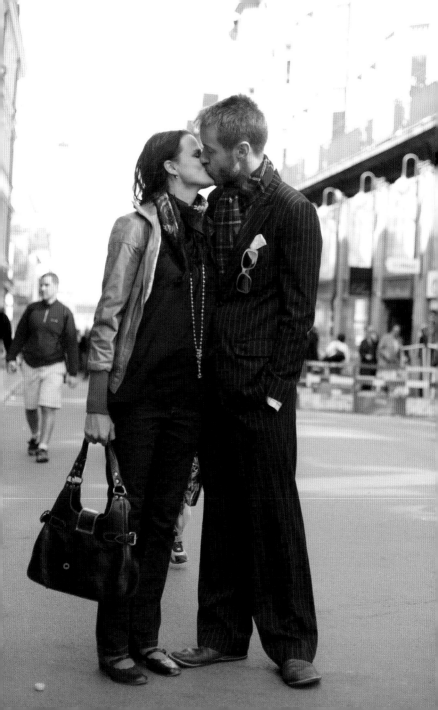

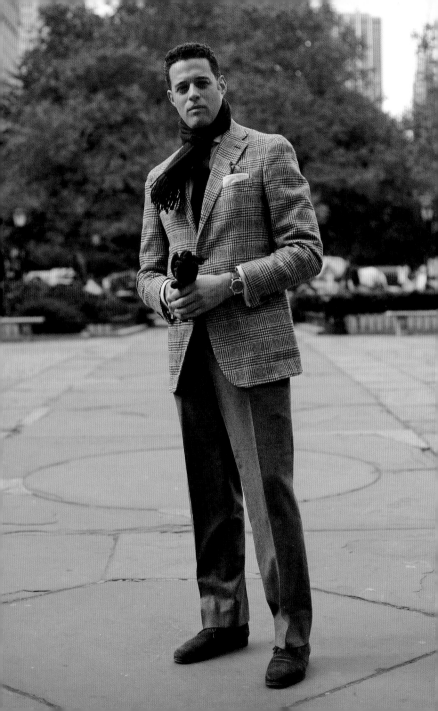

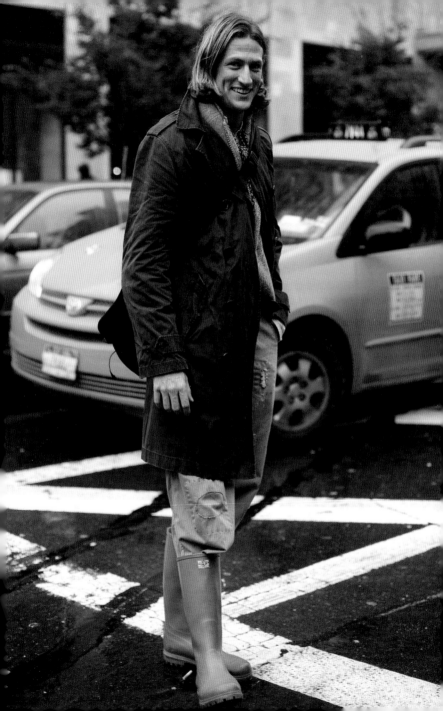

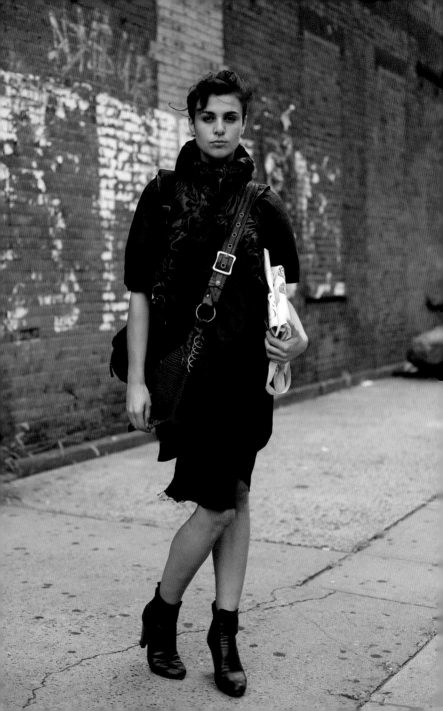

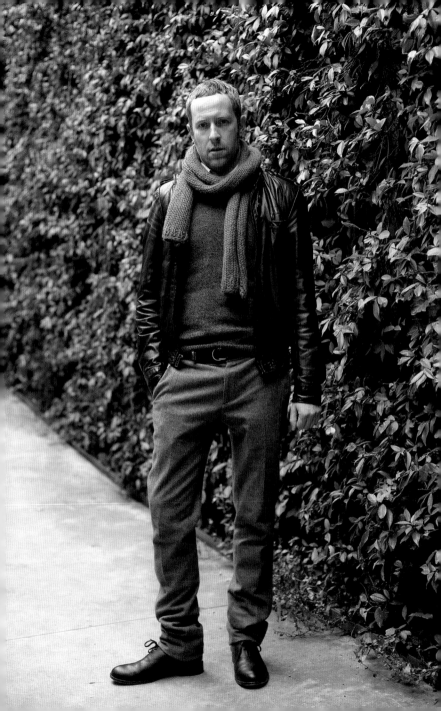

스프레차투라 루카,
피렌체에서

아직도 한창인 루카 루비나치에게 너무 큰 기대를 하고 싶지는 않지만, 내 생각에 나폴리 맞춤복의 미래는 그가 짊어져야 한다. 루카는 나폴리 시내 중심에 있는 루비나치 맞춤복의 삼대손이다. 루카의 스타일은 수제 양복의 품격에 이탈리아의 보헤미안적인 플레이보이 스타일을 가미한 것이다. 루카는 손으로 감친 양복 깃이나 빈티지 감에 대해서 얘기하다가 갑자기 얼마 전에 남미에 가서 카이트 서핑을 하고 왔다는 이야기를 신이 나서 한다. 내 생각에 루카가 이룬 일이라면 맞춤 양복을 입고 사는 라이프 스타일에서 경건함을 지웠다는 것이다. 보통 남자라면 양복을 입었을 때 몸이 왠지 경직되기 마련인데 루카는 파자마를 입듯이 양복을 입는다. (그가 어떤 파자마를 입는지는 모르겠지만)

루카의 사진을 올리고 올라오는 댓글을 보면, 일부는 그의 스타일에 관련된 내용이지만 일부는 자연스럽게 우러나오는 풍채, 이탈리아인들이 흔히 말하는 스프레차투라sprezzatura°에 대해서이다!

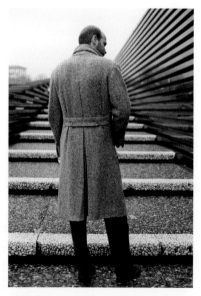

°
르네상스 시대 이탈리아의 발데사르 카스틸리오네가 쓴 『궁정인』에 등장하는 단어로, 노력하거나 신경 쓴 사실을 드러내지 않는 일종의 가장된 무심함을 뜻한다.

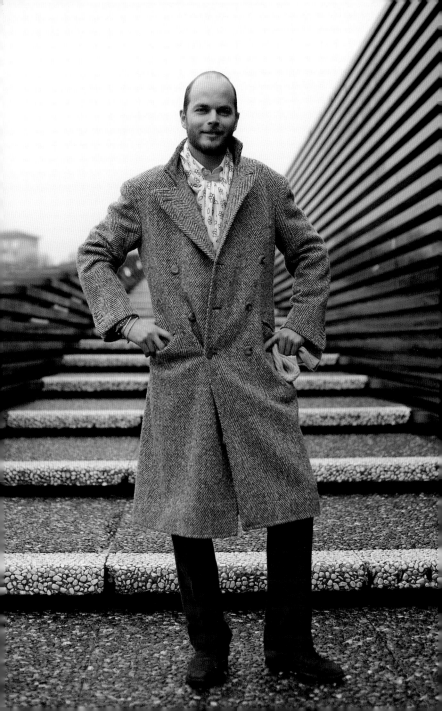

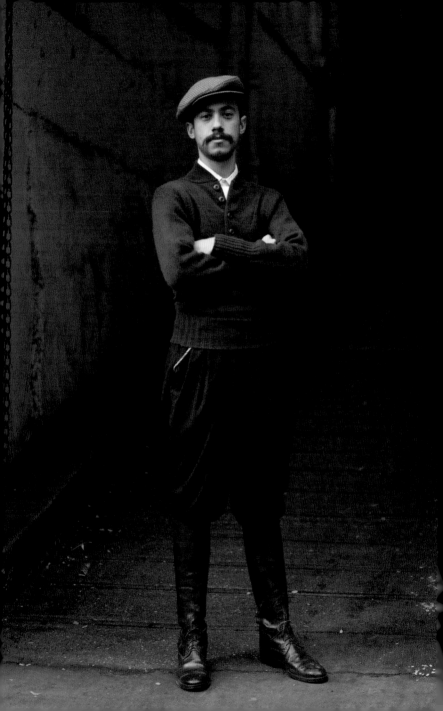

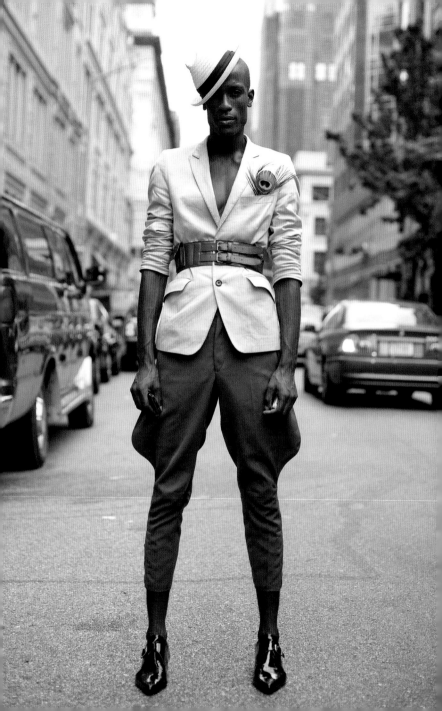

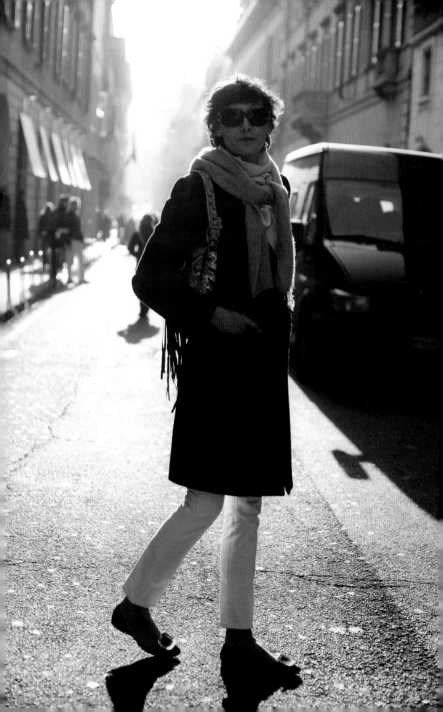

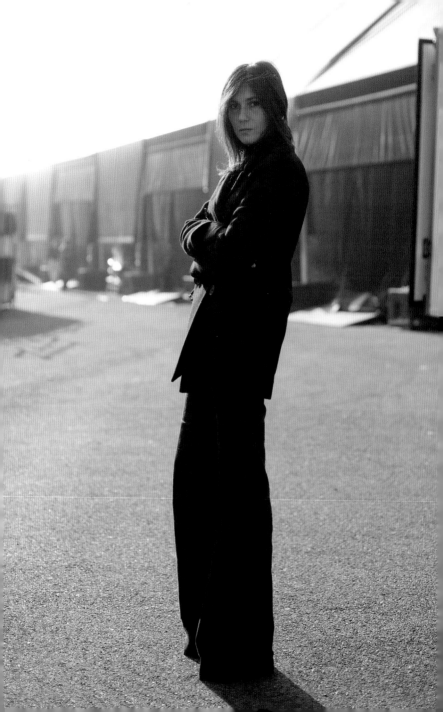

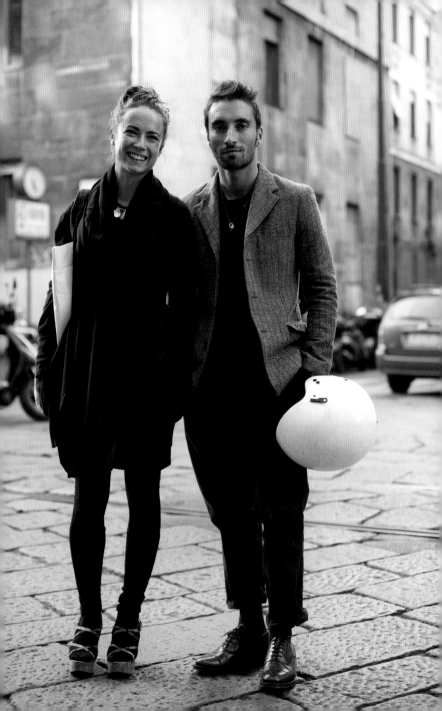

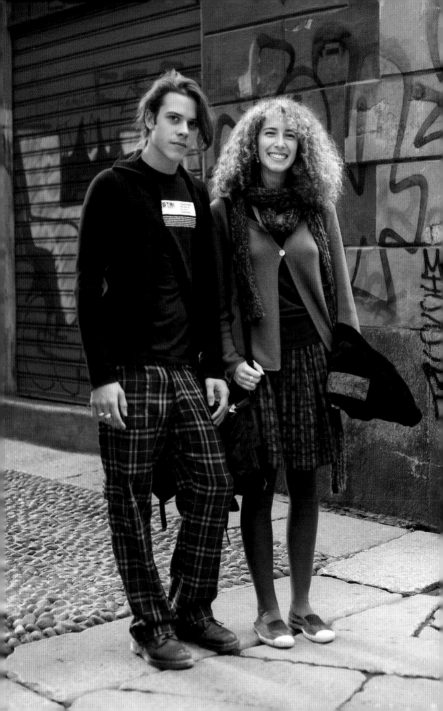

조용하고 화려한 금요일의 폴카, 밀라노에서

밀라노의 이른 금요일 저녁, 남성복 패션쇼가 막 끝났을 때였다. 호텔로 걸어가는데 근처에서 폴카 음악 소리가 들렸다. 밀라노와 폴카 음악이 무슨 관계일까 싶었는데, 방금 지나친 교회에서 나는 소리란 걸 깨달았다.

안에 들어서니 은퇴한 밀라노의 노인들이 고등학교 졸업 파티마냥 둘러서서 춤을 추고 있었다. 나이는 문제가 아니었다. 여자들이 한쪽에 모여 서서 남자들을 보고 있었고, 다른 쪽의 남자들도 마찬가지였다. 삶을 향한 에너지와 즐거움으로 가득 찬 공간이었다. 비아그라나 에버클리어의 도움을 받지 않은 종류의 즐거움 말이다.

그곳에 서서 춤을 구경하다가 이 신사를 발견했다. 춤을 춘다고까지는 할 수 없고 그저 음악에 맞추어 이리저리 움직이는 정도였다. 나는 그에게서 어떤 절제된 우아함과 함께 부정할 수 없는 남자다움을 봤다. 사진을 찍으려 했지만 무도장은 사람들로 붐볐다. 그곳의 분위기를 흐리고 싶지 않아 두어 장 정도만 찍어 보기로 했다. 신사는 무도장의 구석진 먼 쪽으로 가서 다른 사람들의 팔과 다리에 가렸다. 하지만 마지막으로 운 좋게도 그의 모습을 담을 수 있는 기회가 왔다. 춤추는 사람들 사이로 나는 그의 조용하고도 화려한 모습을 담을 수 있었다.

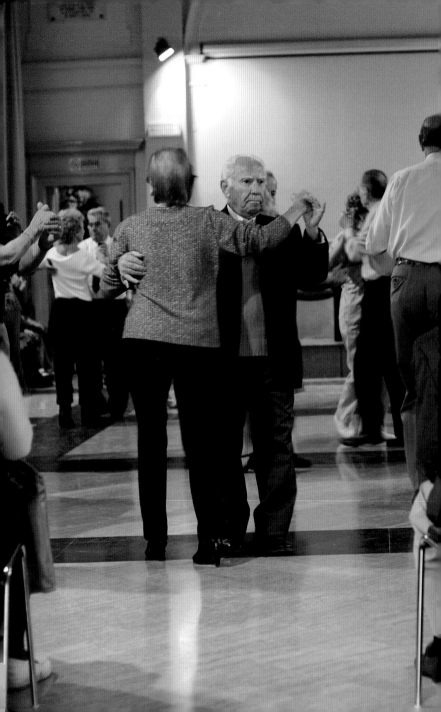

멋지게 모호한

난 양성적인 사람들에게 끌린다. 그 모호함이 정말 매력적이다. 나는 외부 세계와 명확하게 소통할 필요를 못 느끼는 사람들을 이해하고 또 좋아한다. '정보의 시대'인 요즘, 오히려 모호한 채로 남아 있는 데서 편안함을 느끼는 그들이 정말 색다르게 느껴진다.

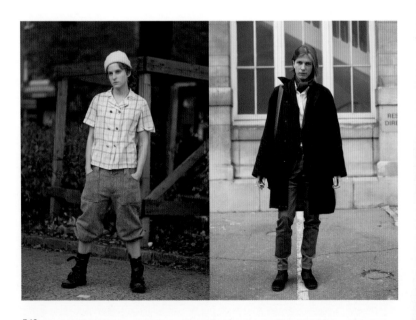

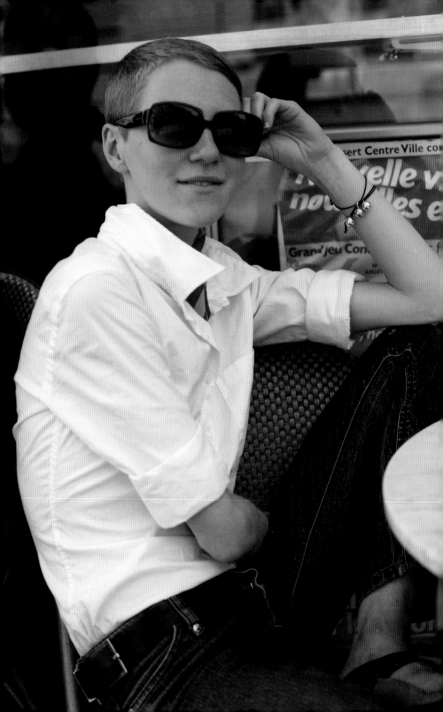

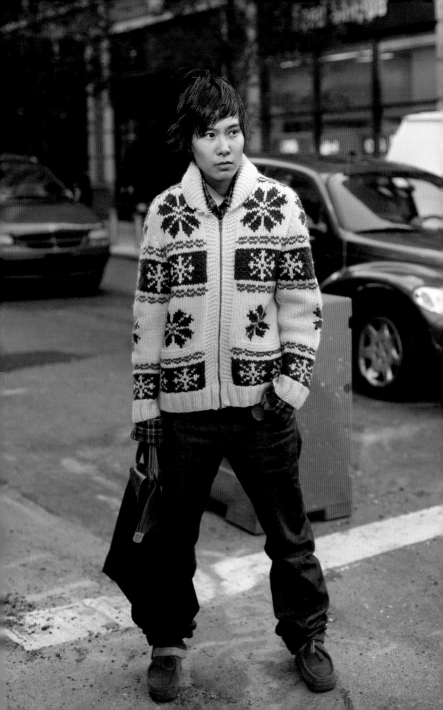

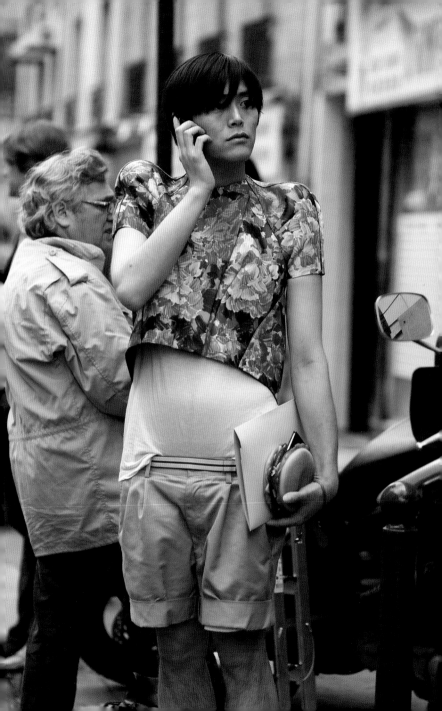

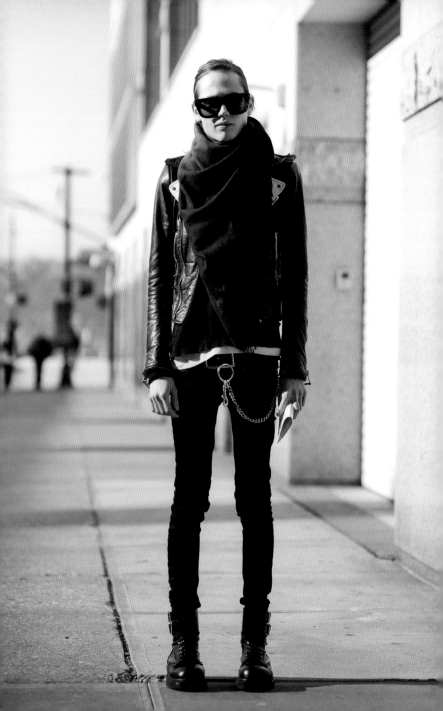

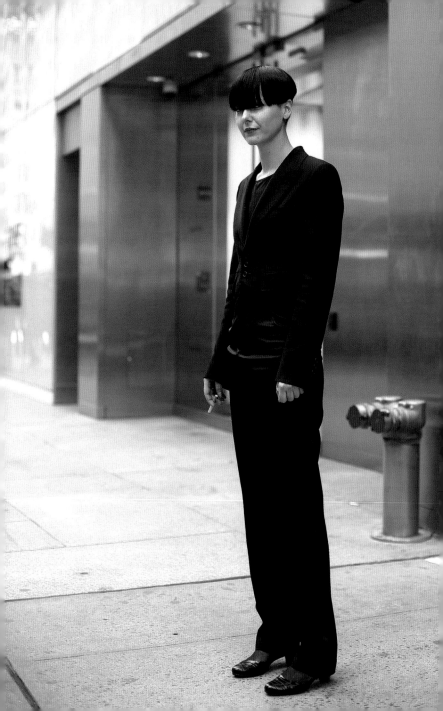

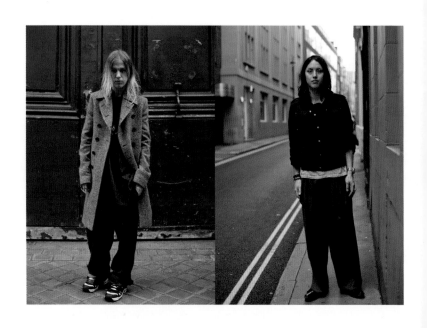

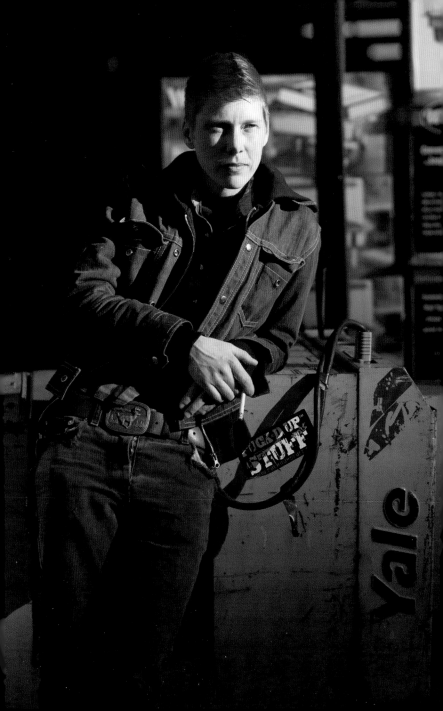

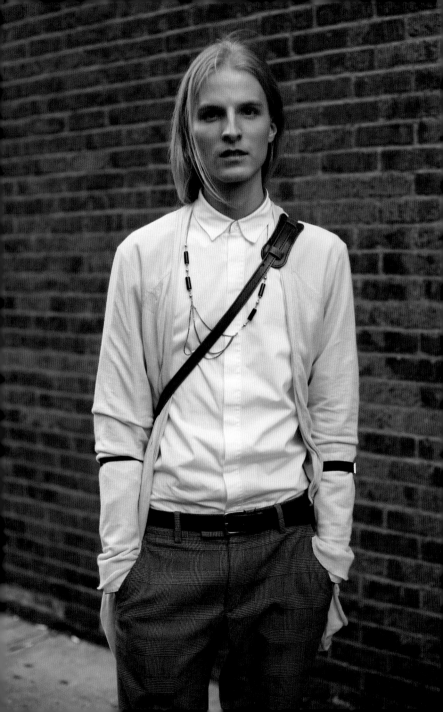

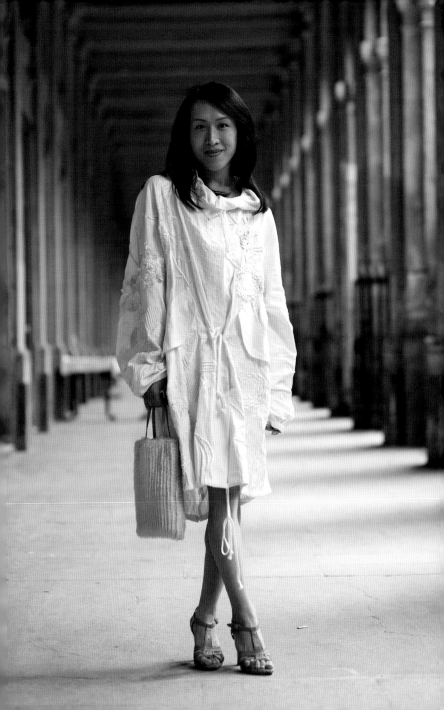

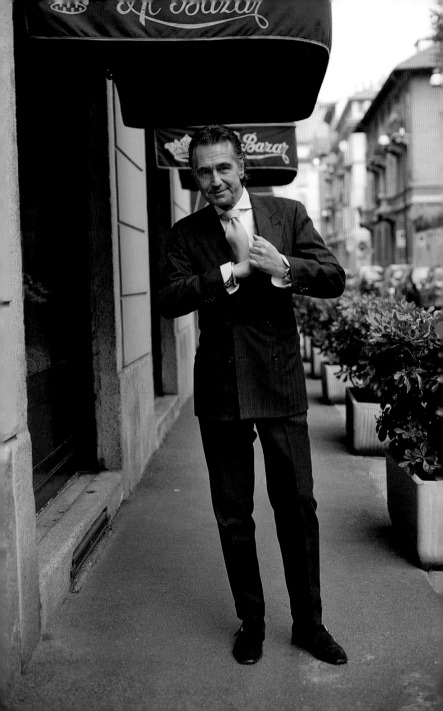

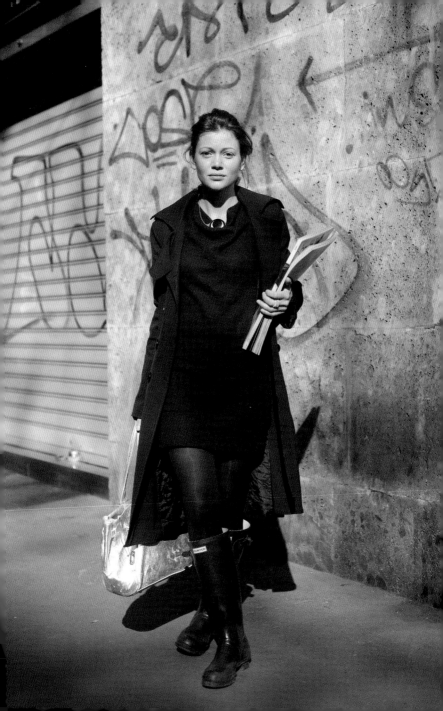

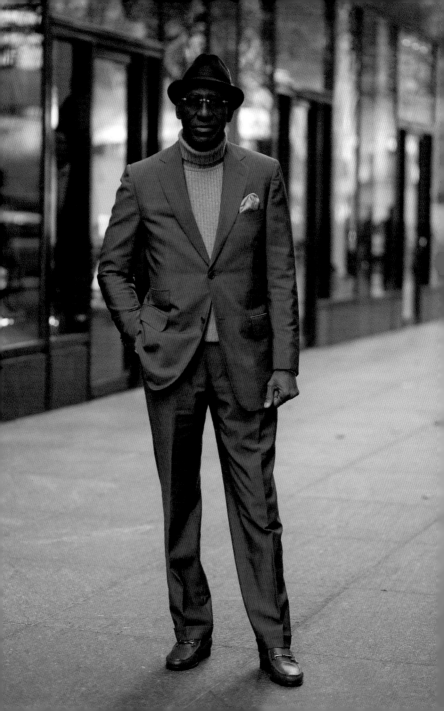

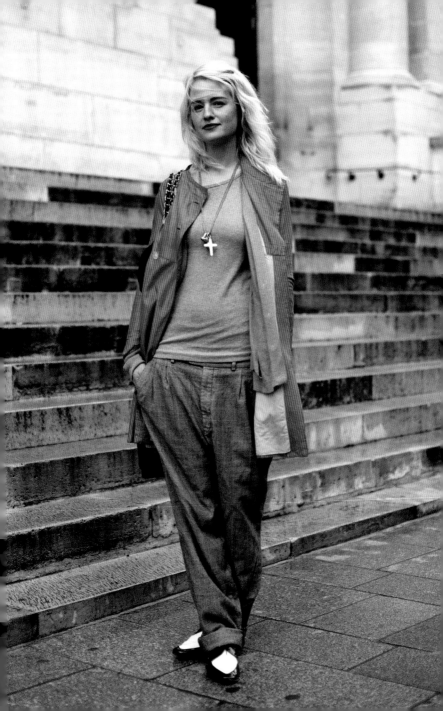

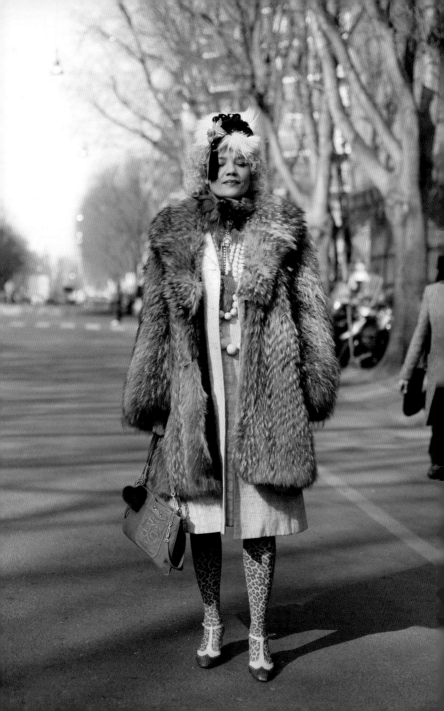

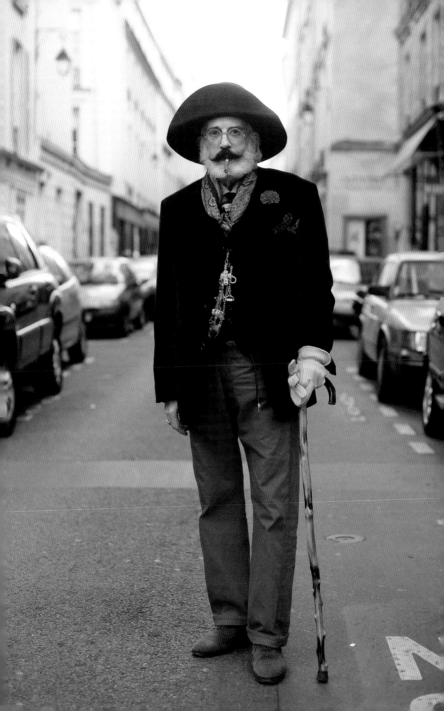

호보 쉬크의 경계,
뉴욕에서

거리에서 사진을 찍을 때 나는 최대한 멀찍이 떨어져서 대상을 살피는 편이다. 그래야 눈에 포착된 사람을 찍을지 말지 결정할 수 있는 시간이 확보되기 때문이다. 멀리서 걸어오던 이 신사를 발견한 순간을 아직도 기억한다. 그 남자가 점점 내 쪽으로 다가와 시야에 명확히 들어왔을 때 내 머릿속은 '저 사람이 거지일까 아니면 좀 특이한 사람일까?' 하는 생각으로 가득했다. 그에겐 사람들이 흔히 호보 쉬크hobo chic°라 부르는 요소가 상당수 있었다. 수염, 눌러쓴 모자, 그리고 기워 입은 카키 바지까지. 그가 바로 내 눈앞까지 왔을 때에야 비로소 그의 수염이 완벽하게 손질된 것이고, 카키 바지도 너무 멋들어지게 기워졌으며, 전체적으로 우연이라고 하기에는 너무 빈틈없이 '허름'하다는 걸 알아차렸다. 알고 보니 그는 랄프 로렌의 통합 서비스국에서 일하는 사람이었다. 생각해 보면 부유함과 가난함에 대해 우리가 알고 있는 '표시'란 얼마나 우스운가. 미국에선 남자가 희끗희끗한 수염을 기르고 털모자를 쓰면 무엇을 입었든 상관없이 부랑자로 보는 경향이 있다. 부랑자의 이런 이미지는 미국에 아직도 강하게 남아 있다. 이 사진을 찍고 1년 후 단지거 프로젝트 갤러리에서 열렸던 내 첫 개인전에 이 사진을 넣었는데, 이 전시를 본 한 신문 비평가는 '옷을 잘 입은 사람들과 함께 집 없는 거지 사진도 넣어 보기 좋았다'라고 평했다. 그 비평가에게 아마 그 '거지'가 당신보다 두 배는 더 벌 거라고 말할 자신은 없었다.

° 호보는 집 없는 부랑자라는 뜻으로, 호보 쉬크는 의도적으로 그런 사람들처럼 입는 스타일을 말한다. 찢어진 스타킹나 바지, 언뜻 보기에 마구 겹쳐 입은 스타일 등이 그 예이다.

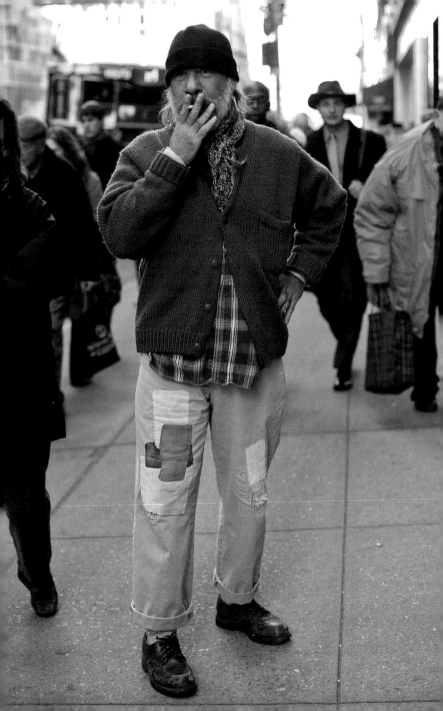

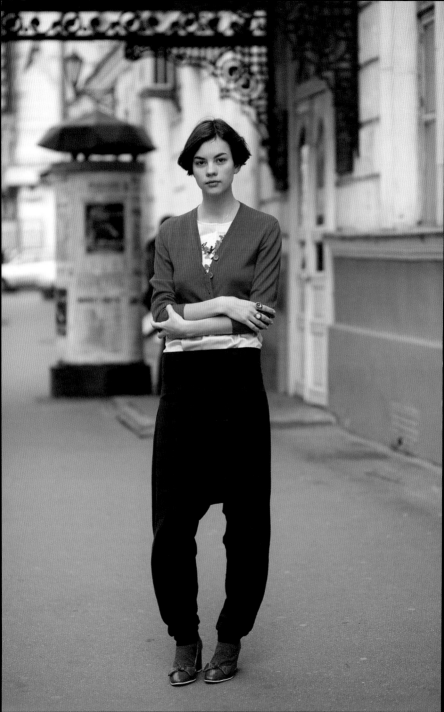

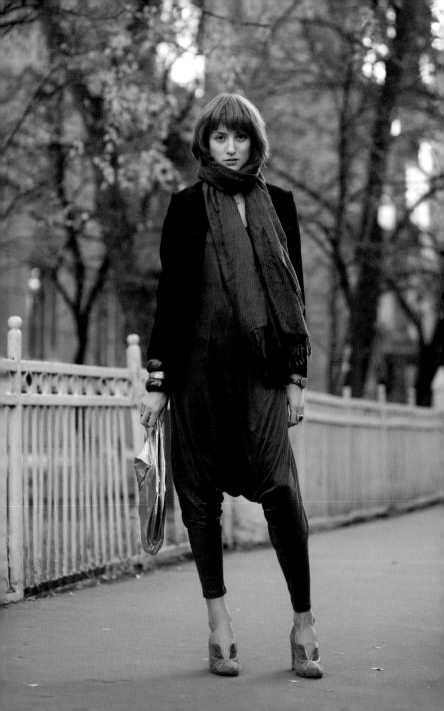

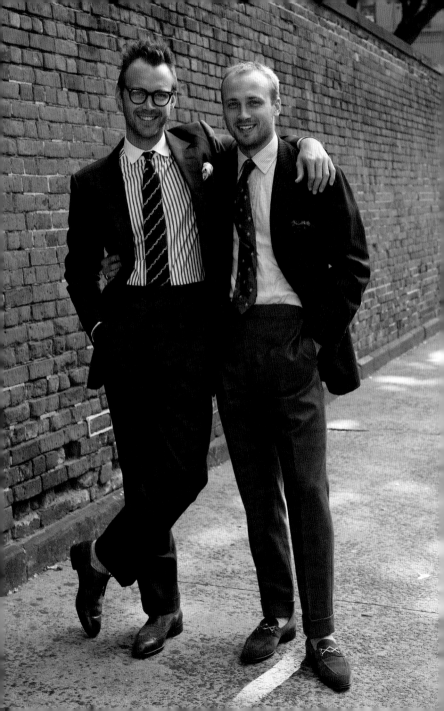

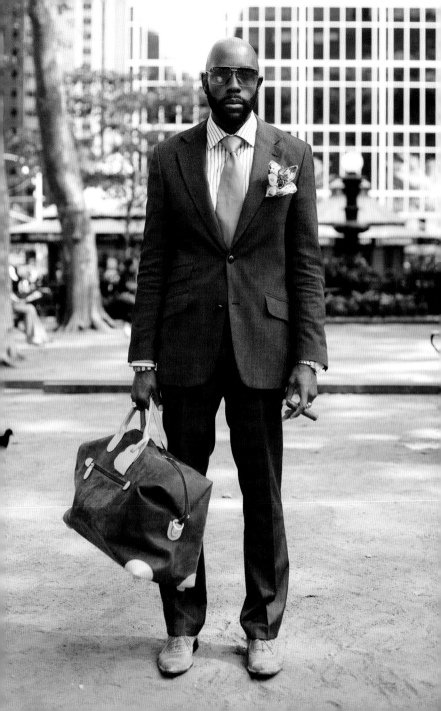

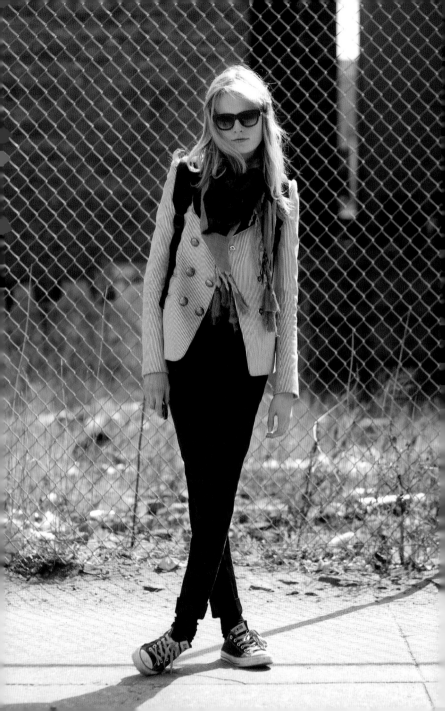

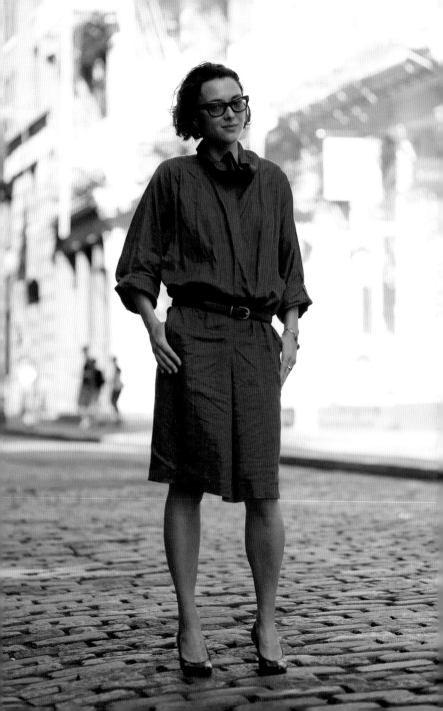

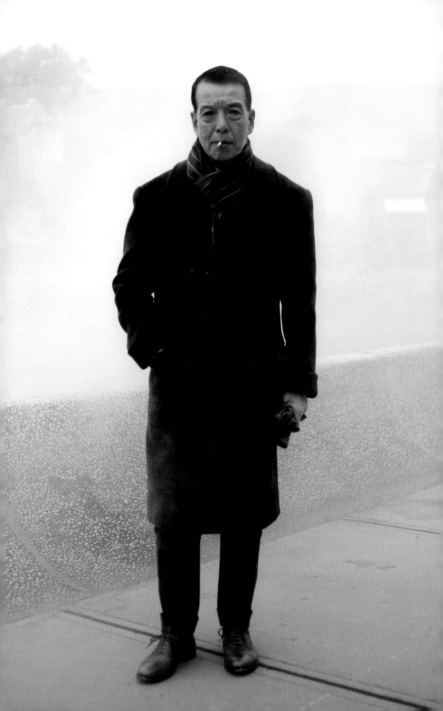

이 신사에게선 남성적인 카리스마가
배어 나온다. 옷이 날개라는 말이 정말인지는
모르겠지만, 만약 옷이 몸에 완벽하게 맞지
않았어도 이렇게 멋있었을까?
이 사진을 블로그에 올렸을 때 댓글로
가장 많이 올라온 내용이 '이렇게 나이가
들고 싶다'는 것이었다. 내 블로그가 어떻게
멋지고 우아하게 늙어갈 것인지에 대해
생각하는 장소가 되었다는 사실이 나는 정말
자랑스럽다. 우리는 어차피 한 방향으로
가고 있다. 노화하는 과정을 부정하고 싸우기
보다는 그 속에서 자연스럽게 흘러가는 걸
배우는 게 어떨까?

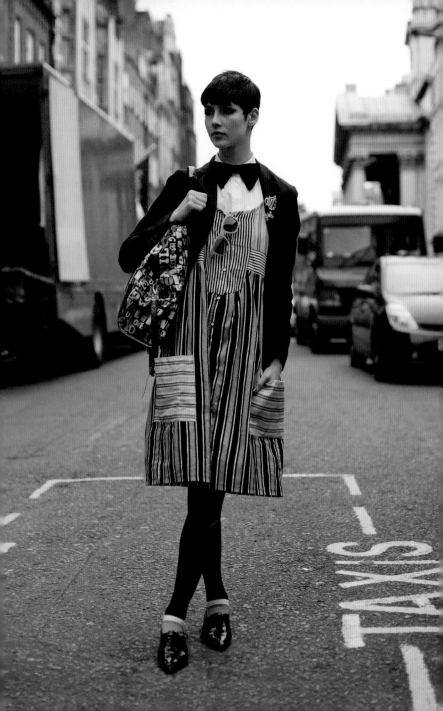

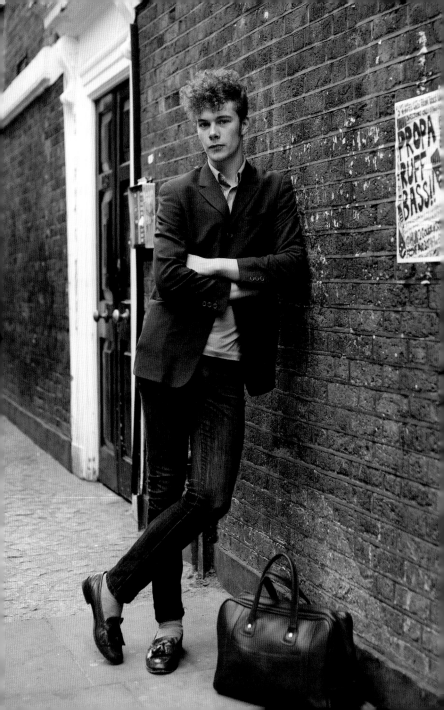

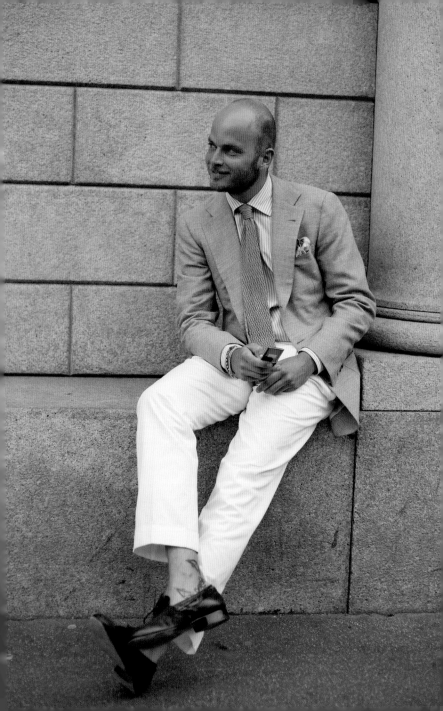

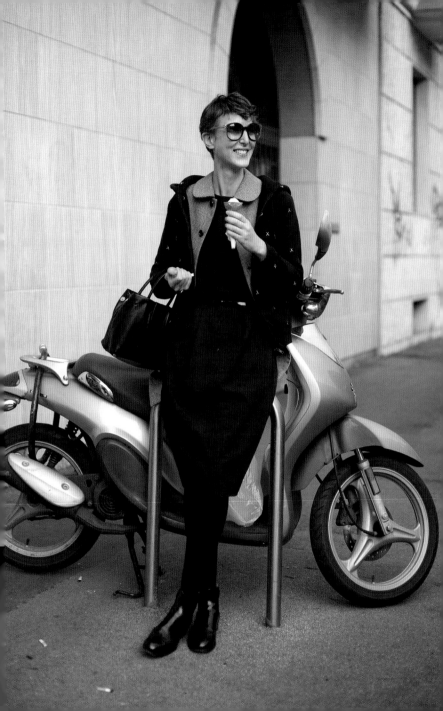

몸집이 커도 멋질 수 있는 방법,
뉴욕에서

몸집이 큰 여성들은 종종 패션에서 소외된다고 느낀다. 놀랄 일도 아니다. 하지만 내 생각에 몸집 큰 여성들이 저지르는 가장 큰 실수는 패션이라는 게임을 잡지 속 바싹 마른 열여덟 살 소녀가 규정하는 방식으로 받아들인다는 것이다. 나는 항상 여기 소개된 여성, 린 예이거를 멋지다고 생각한다. 그녀는 유행을 따르는 것이 아니라 디자인 요소, 즉 옷감의 무늬와 질감, 비례 등을 이해하고 이용해서 자신의 스타일을 추구한다. 어떤 사람들에게는 좀 과하다고 생각될런지도 모르겠지만, 도대체 어떻게 입은 건지, 어떻게 조화를 시킨 건지, 그녀의 차림새를 감상하는 동안에 몸매 따위는 눈에 들어오지도 않는다.

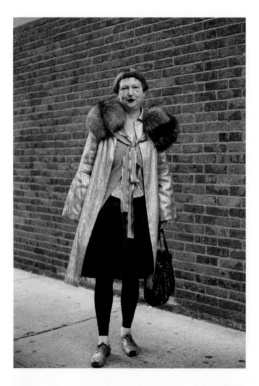

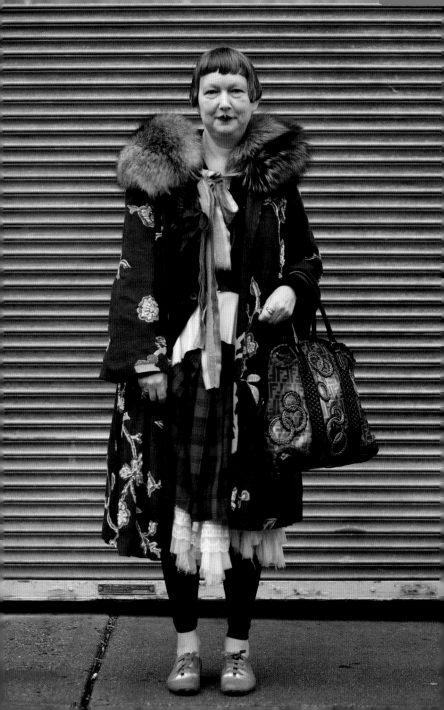

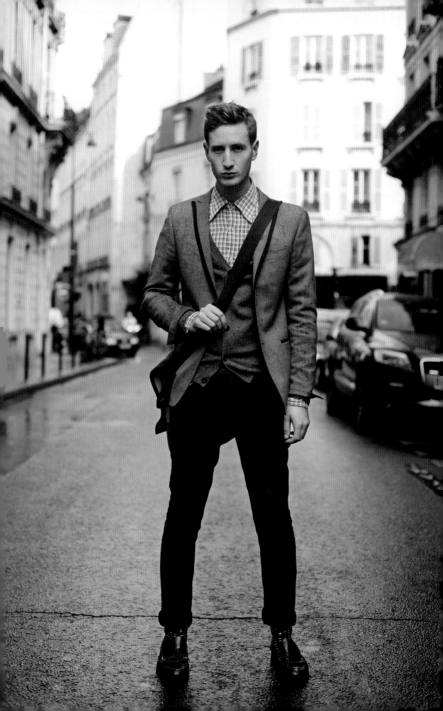

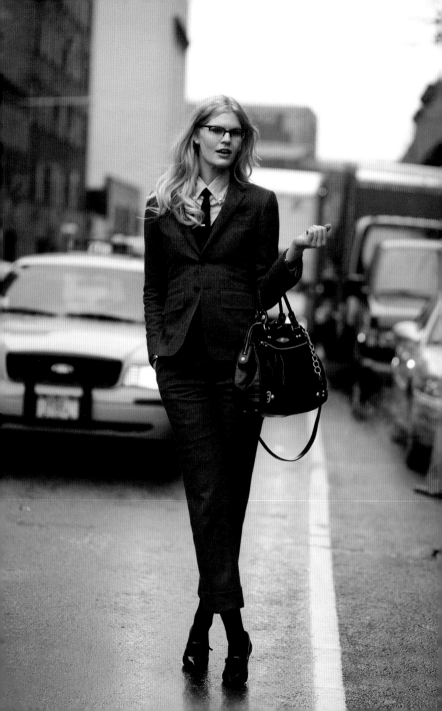

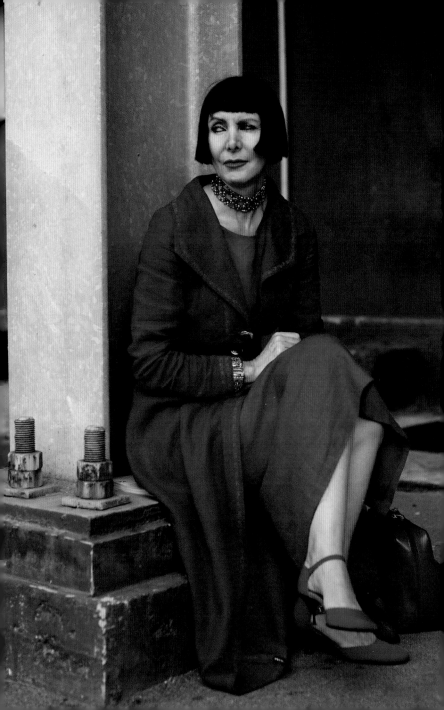

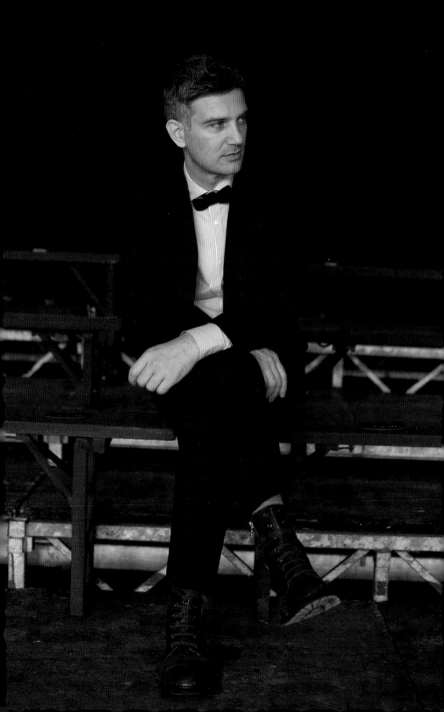

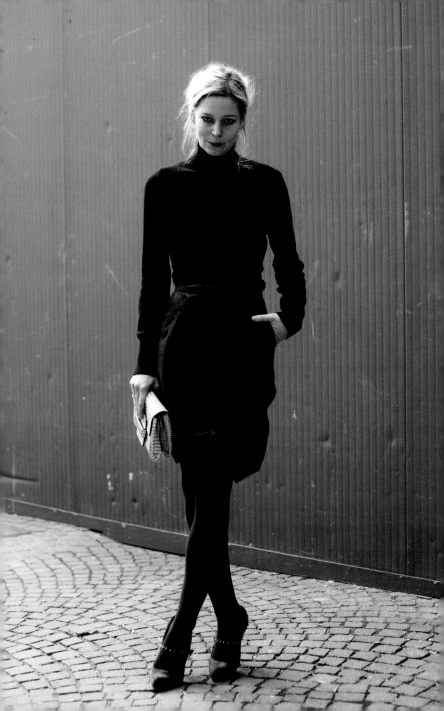

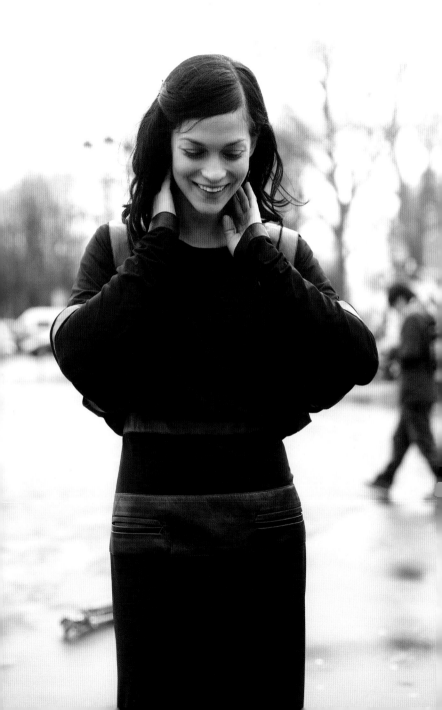

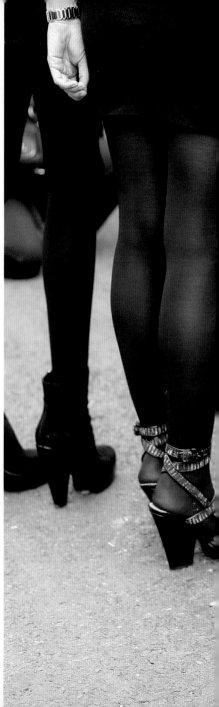

프랑스 〈보그〉지의
다리들

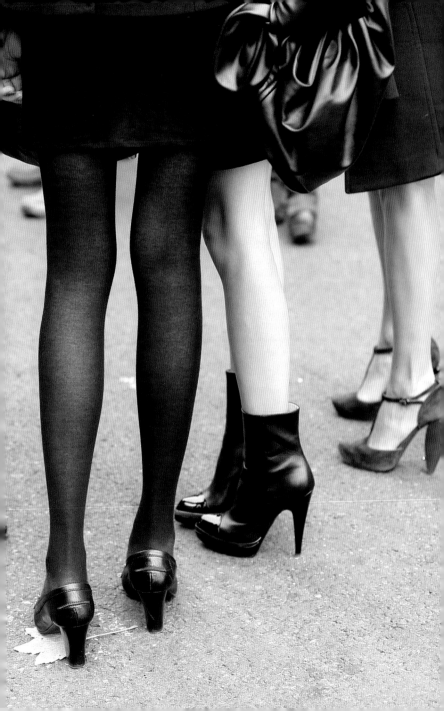

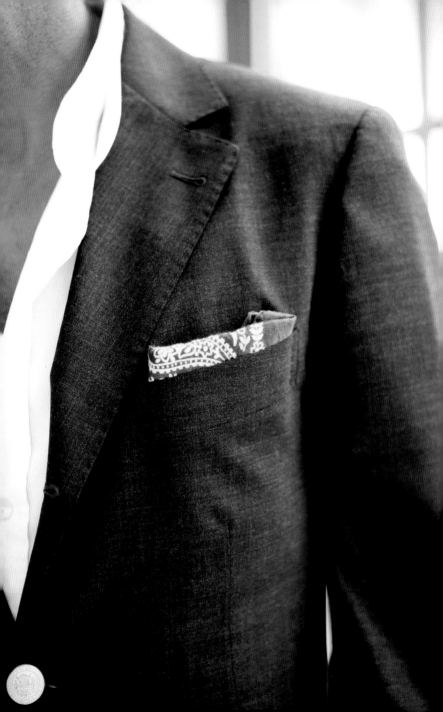

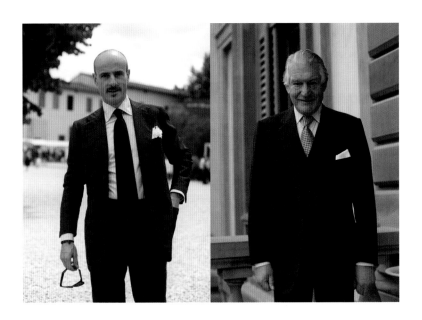

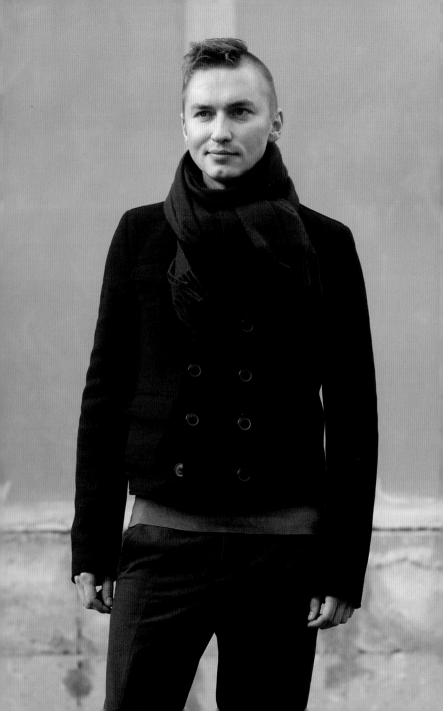

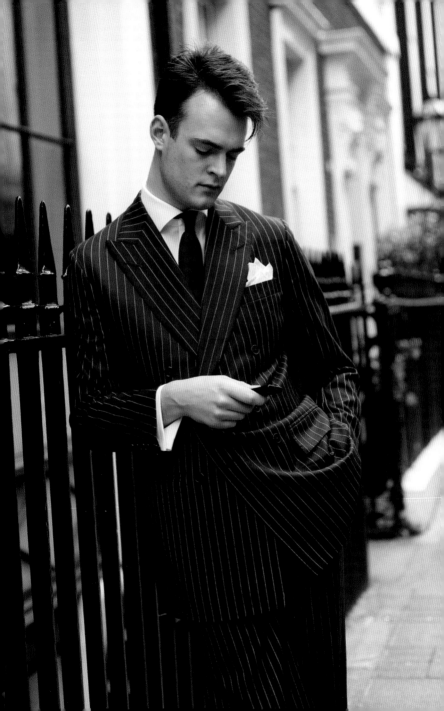

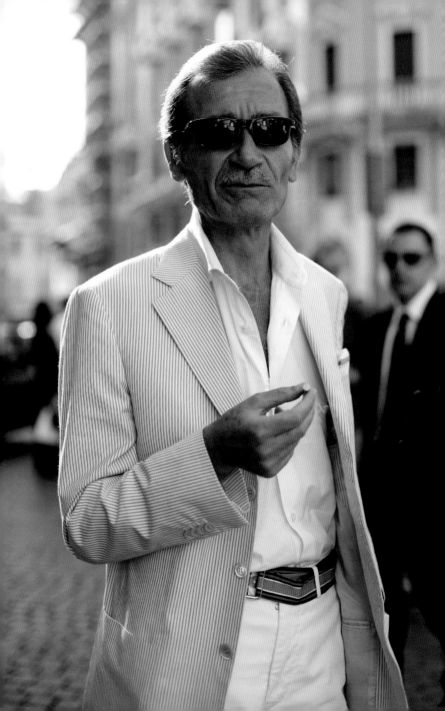

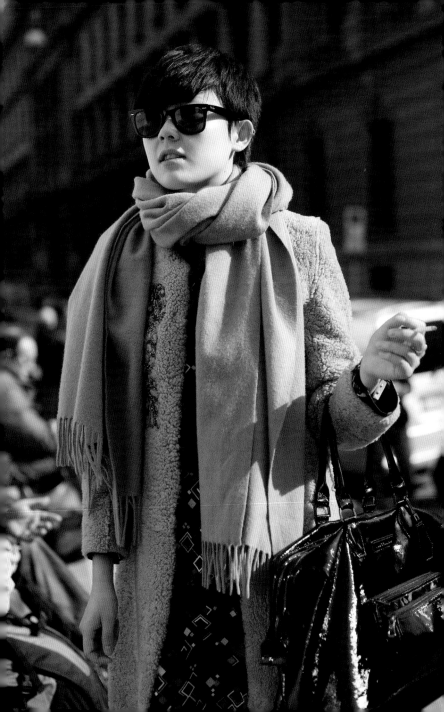

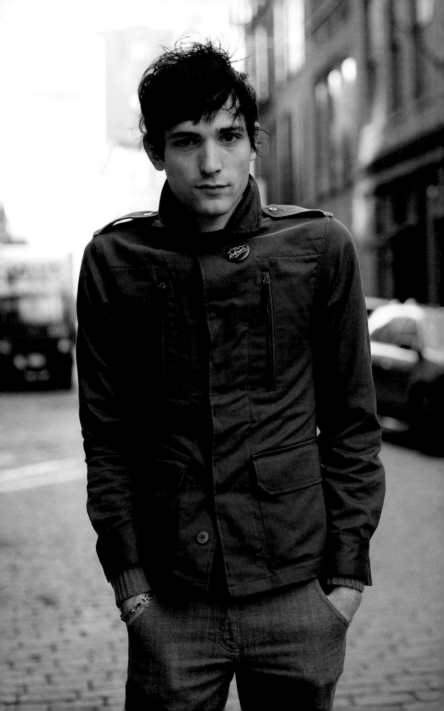

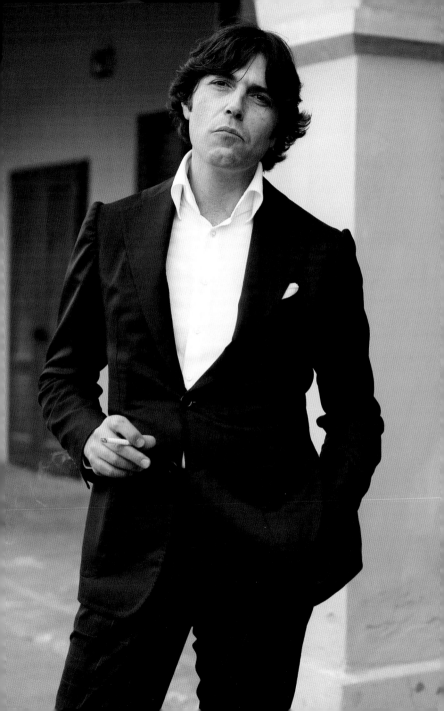

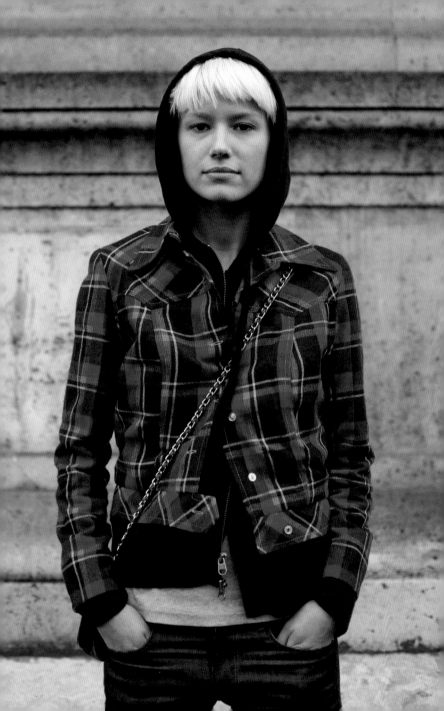

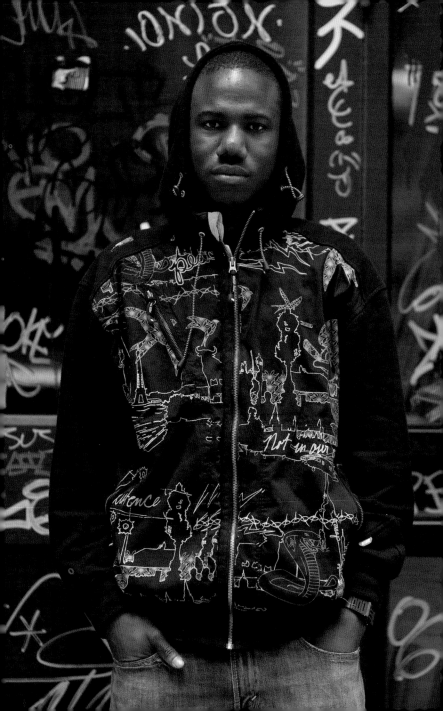

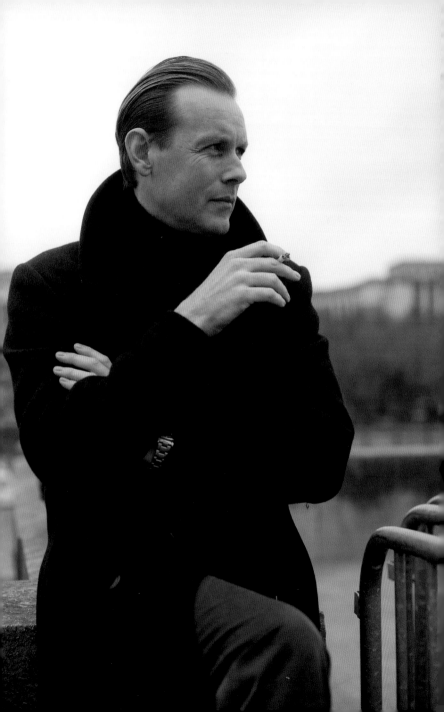

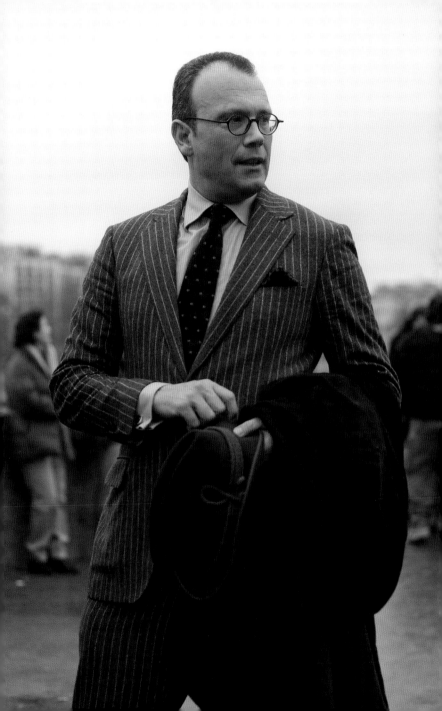

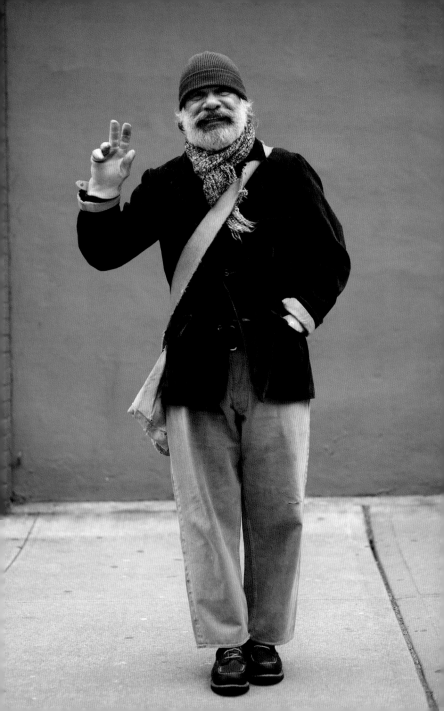

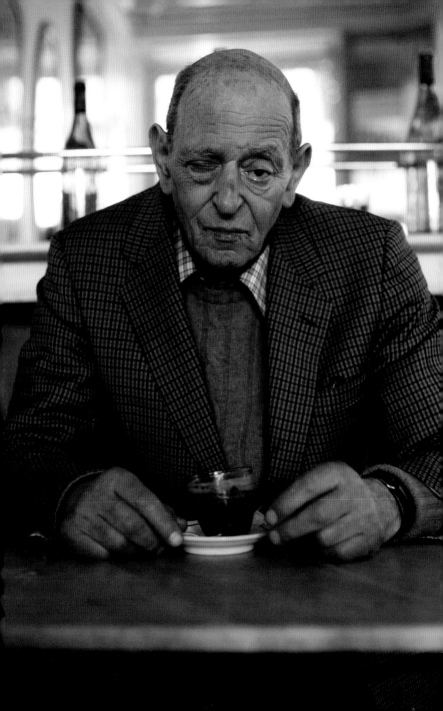

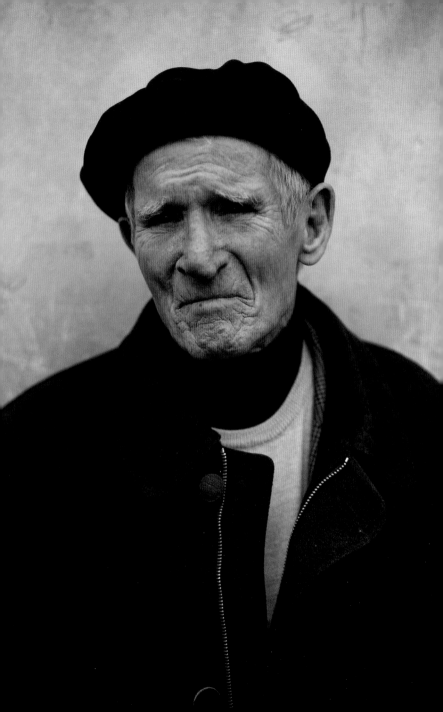

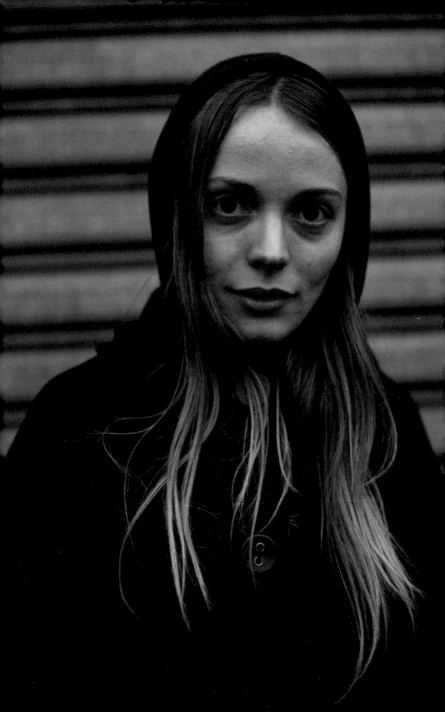

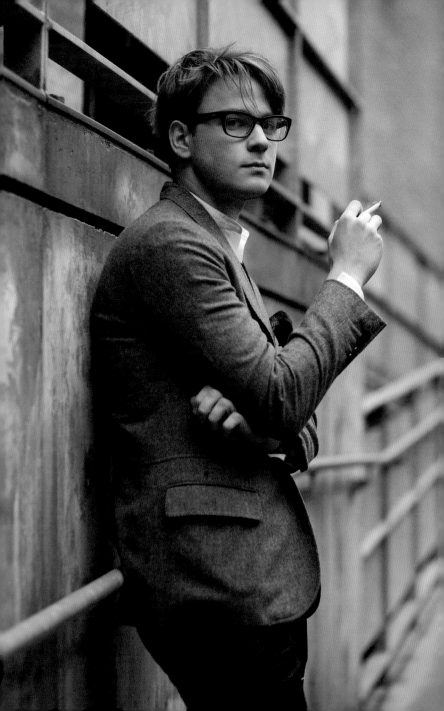

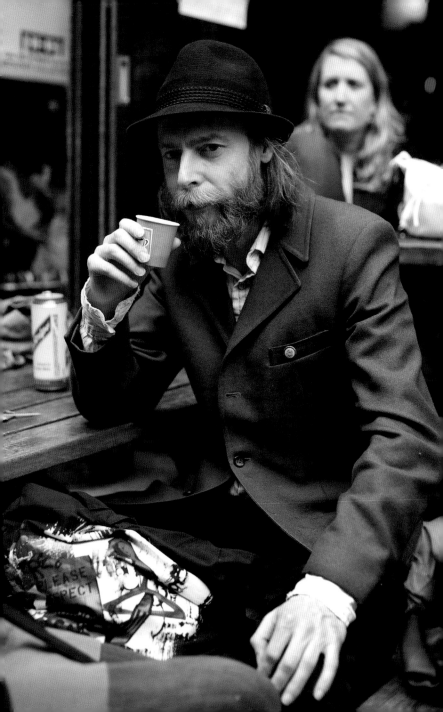

예상치 못한 조화

로버트는 패션 편집자들 중에서 다음 시즌의 모습이 가장 기대되는 사람이다. 그의 스타일은 결코 고급스럽지 않으며 꼼꼼하게 신경 쓴 것도 아니다. 하지만 그는 진정으로 옷을 입고 있고(옷이 사람을 입은 것이 아니라) 옷 자체가 멋있기보단 그 자신이 옷을 멋있게 만든다. 흔히 이렇게들 말한다. 여자들은 가장 최근에 산 옷을 좋아하고 남자는 제일 오래된 옷을 좋아한다고. 로버트가 바로 그런 남자가 아닐까. 이번 시즌 패션쇼에 올라가는 옷을 입기보단 예상치 못한 방식으로 질감과 색을 조화시키는 데 더 관심이 있는 그런 남자이다.

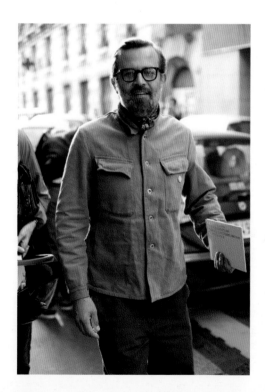

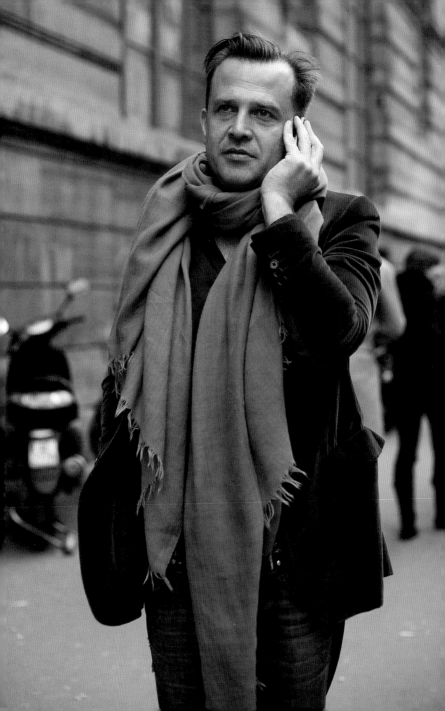

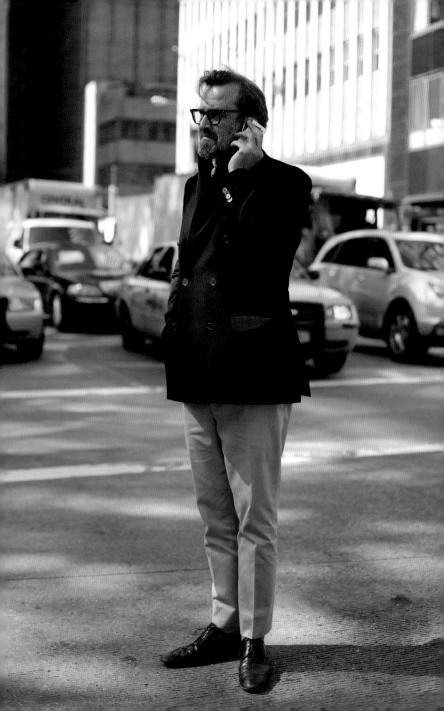

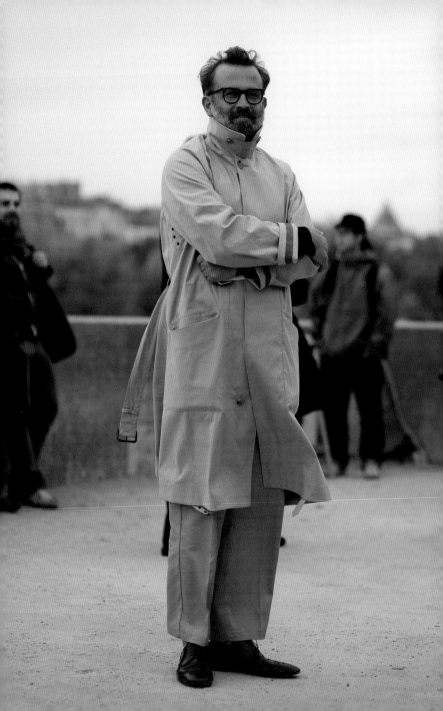

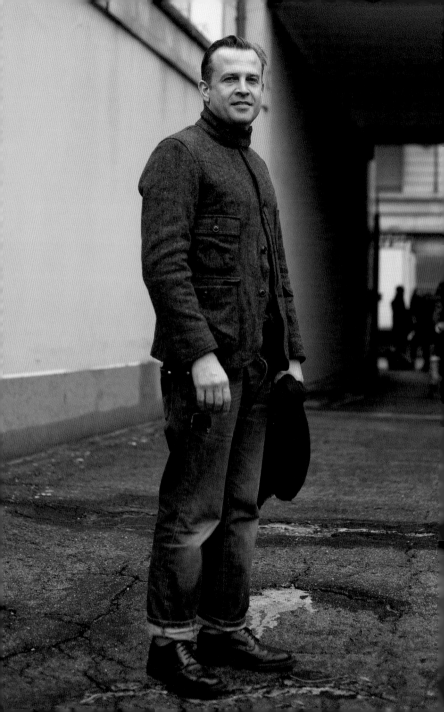

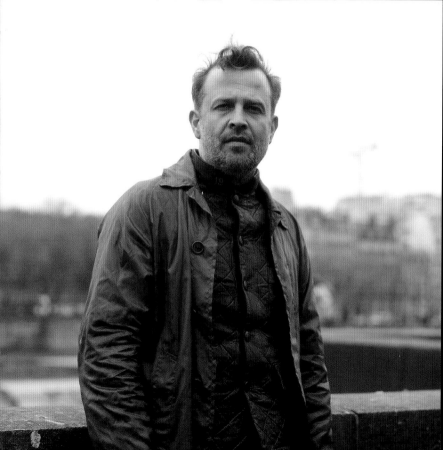

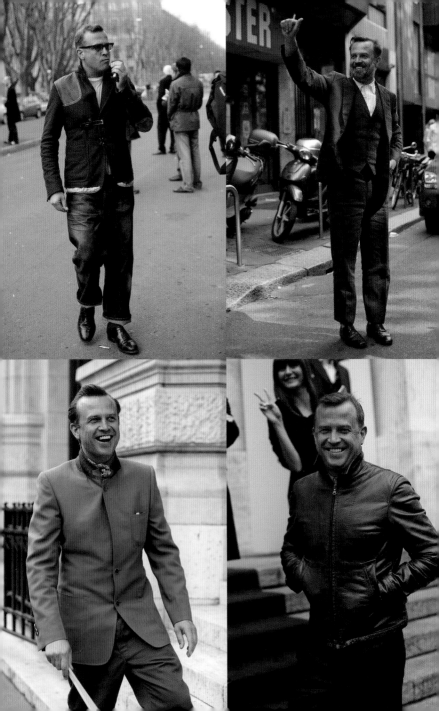

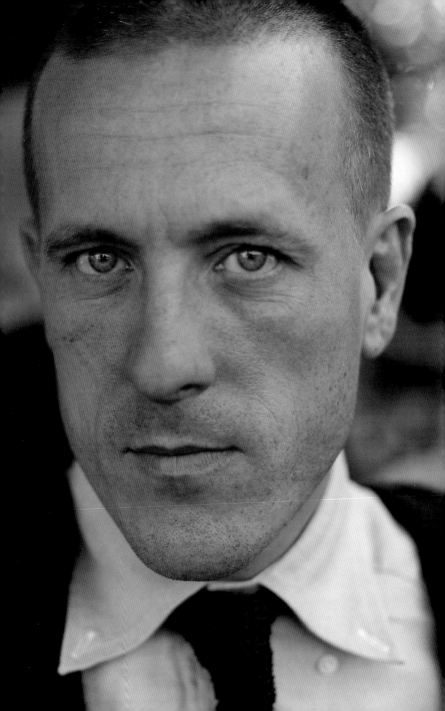

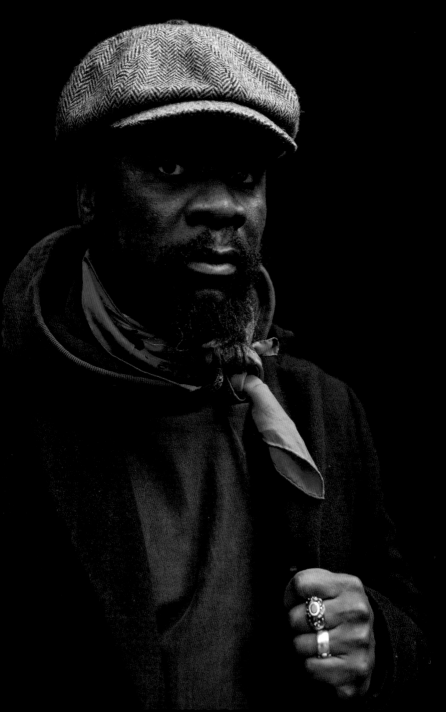

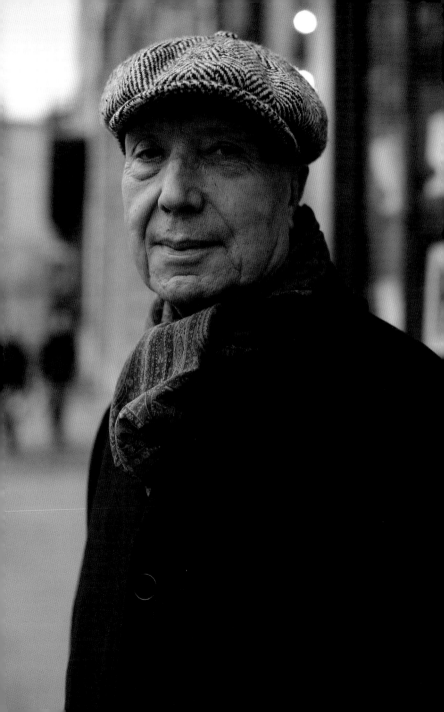

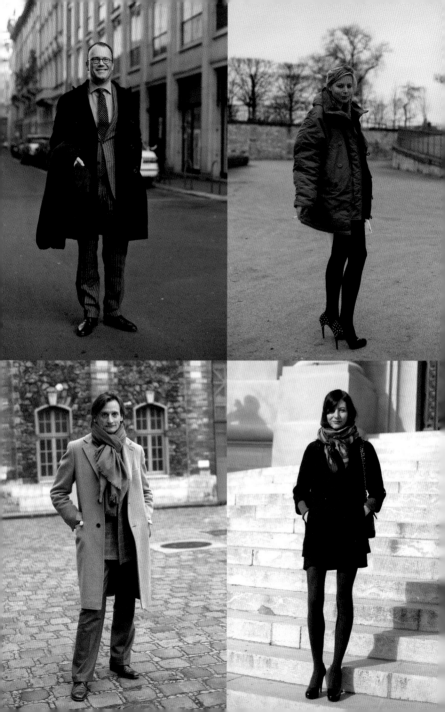

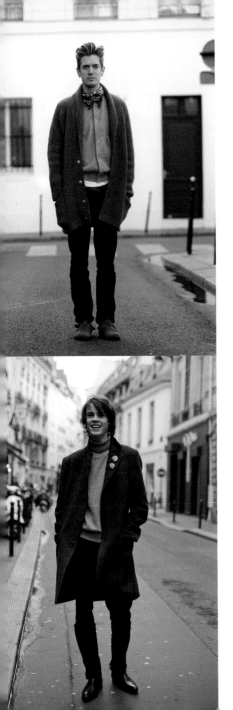

413

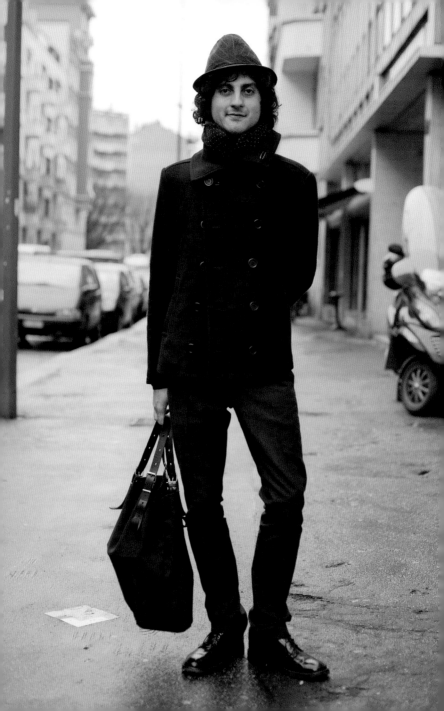

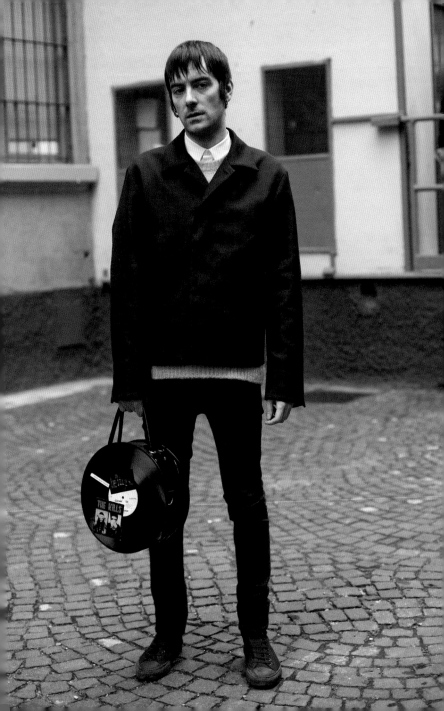

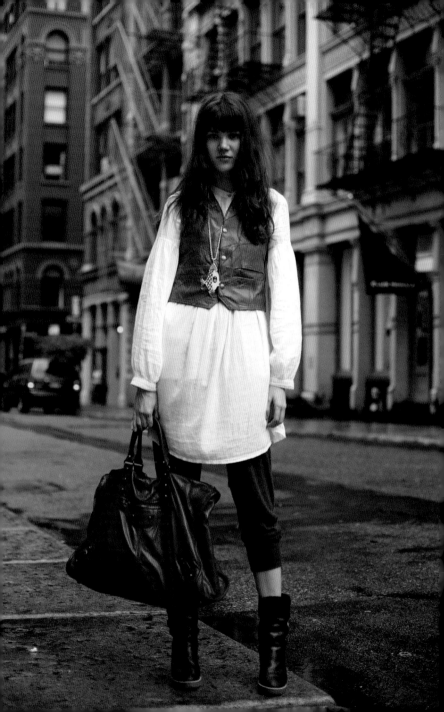

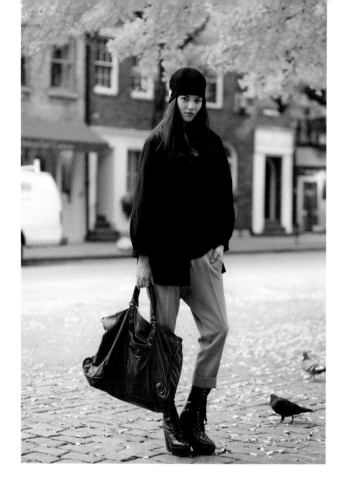

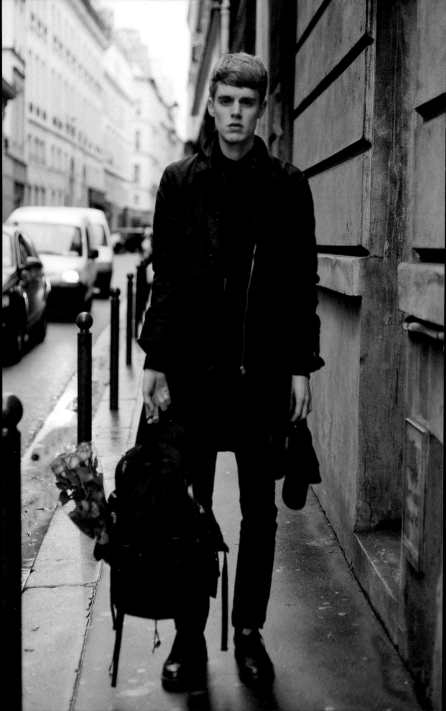

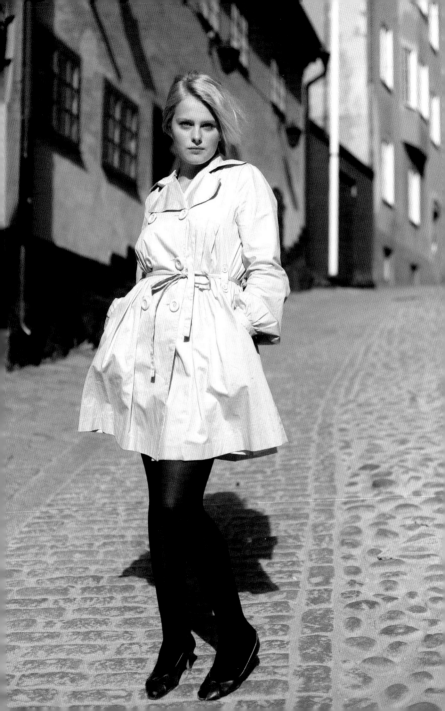

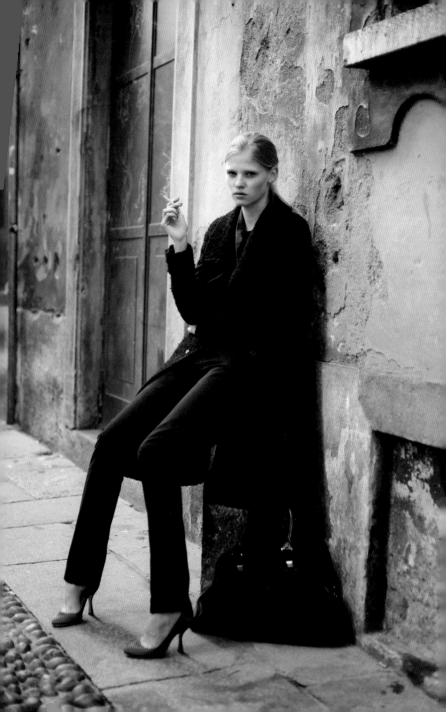

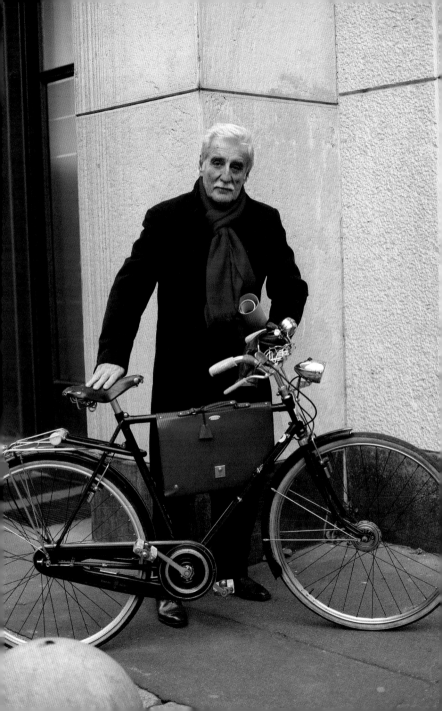

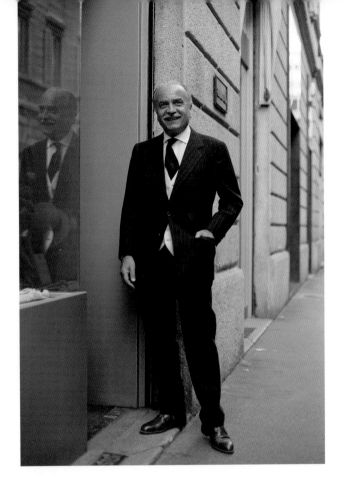

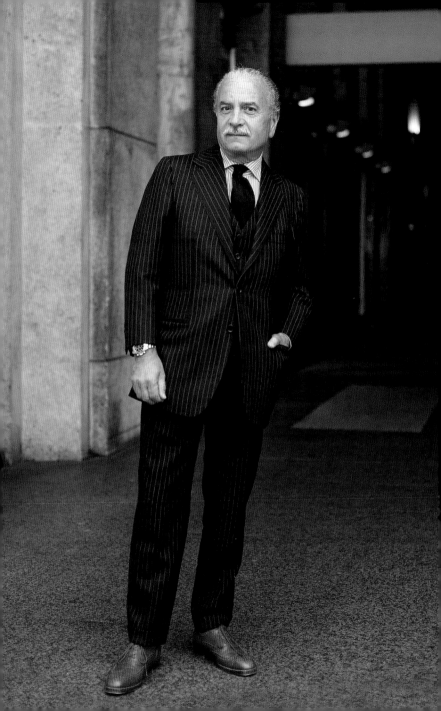

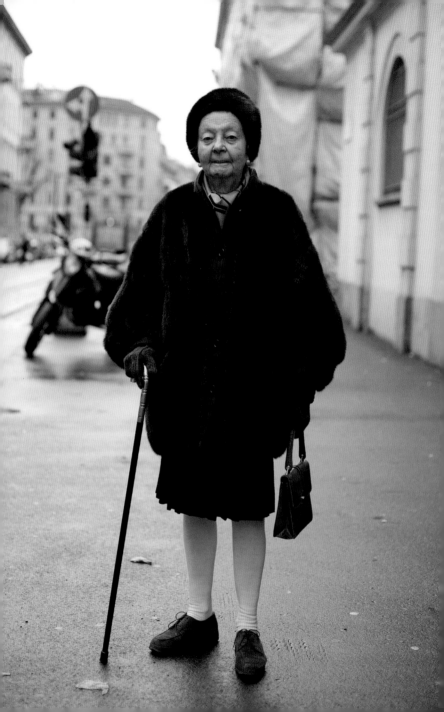

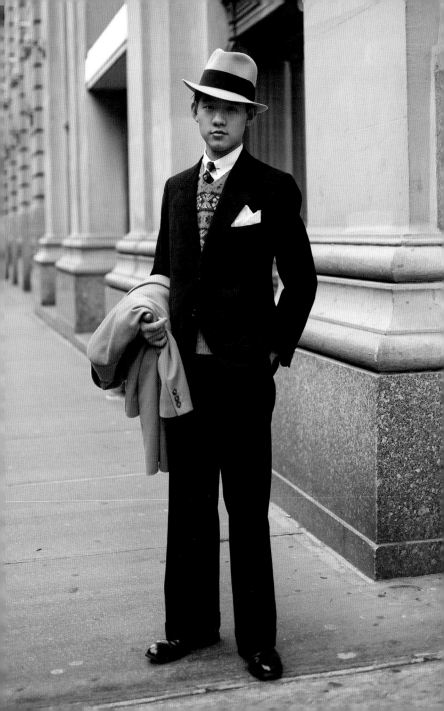

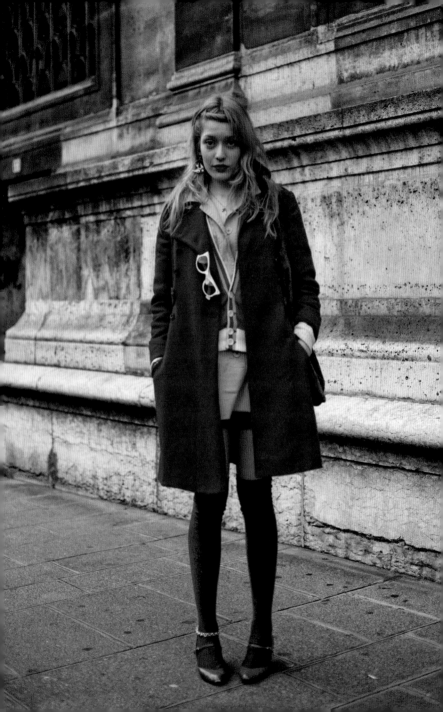

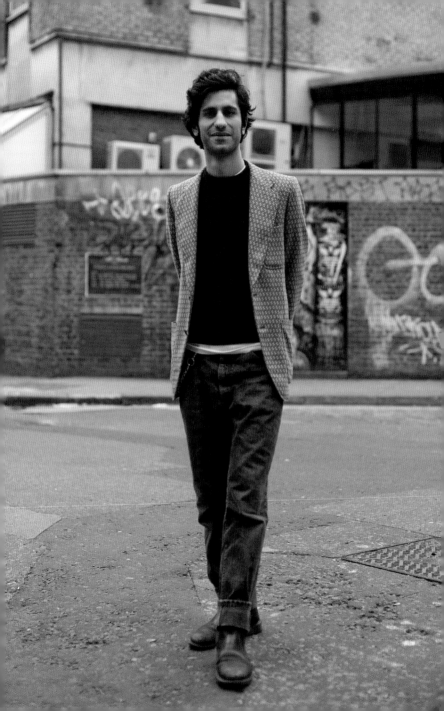

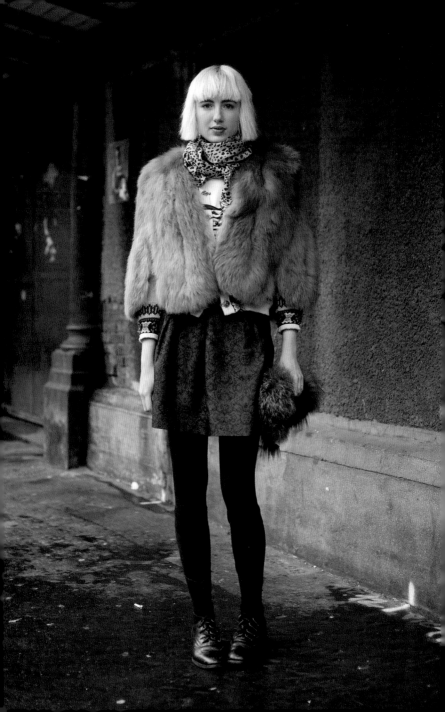

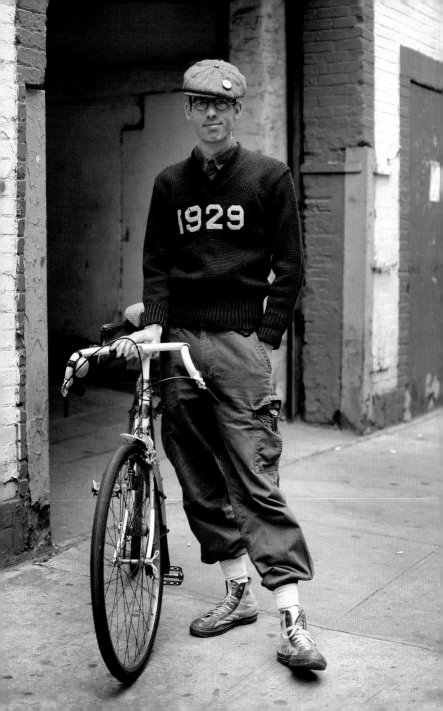

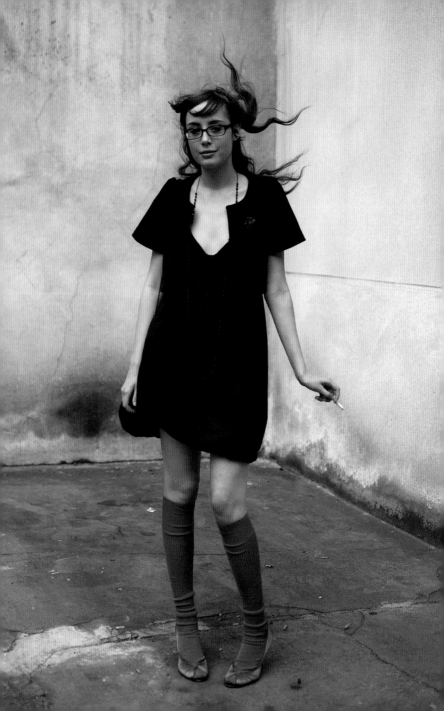

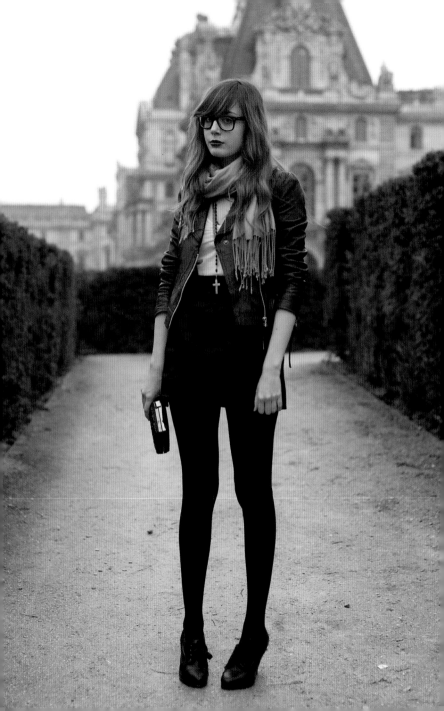

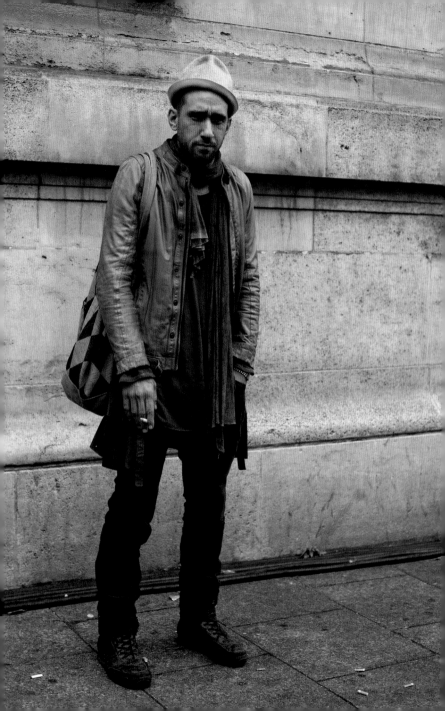

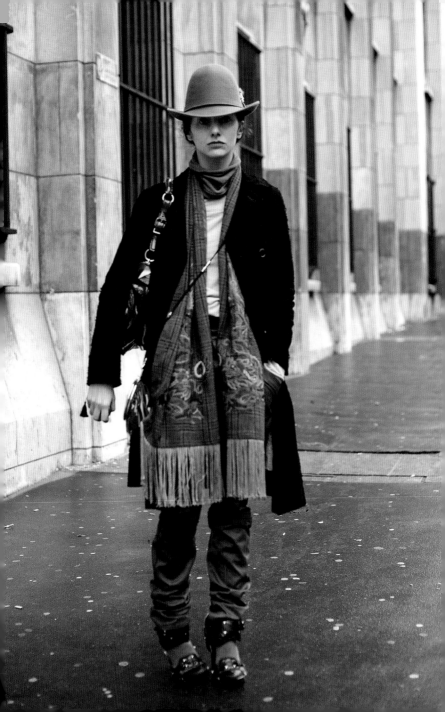

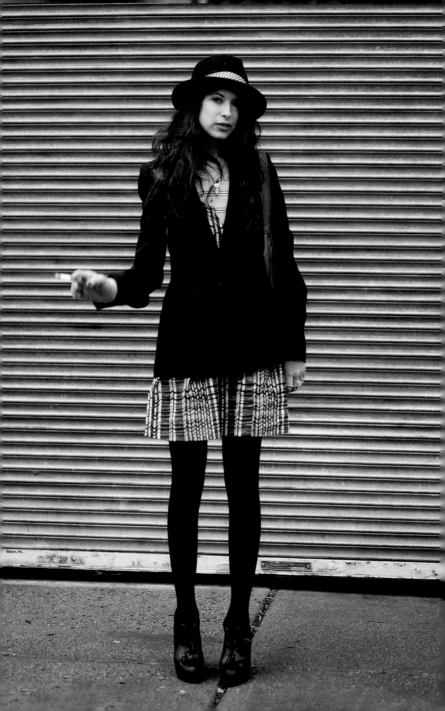

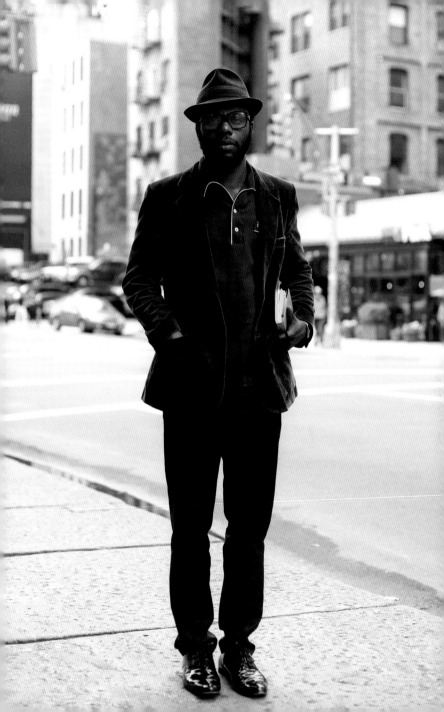

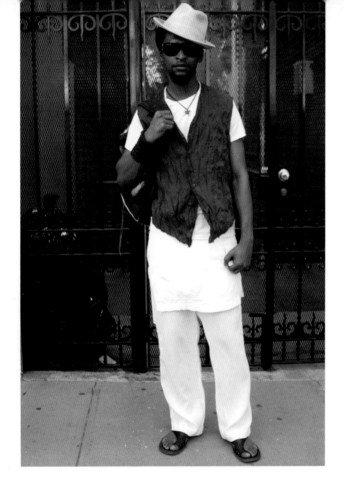

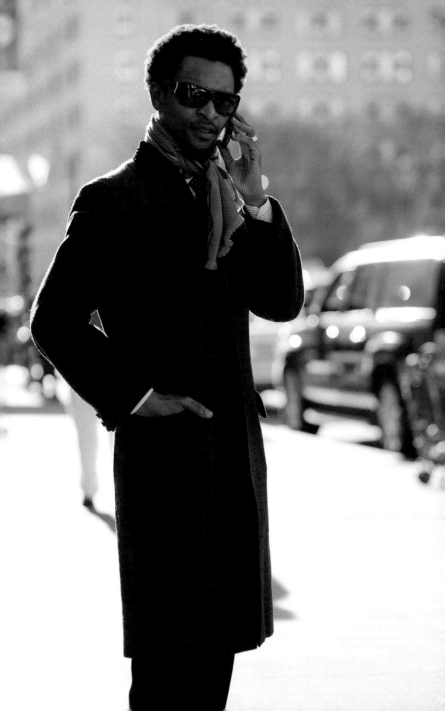

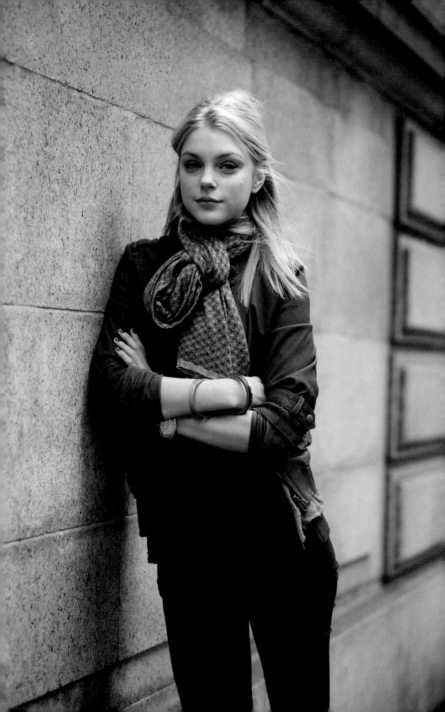

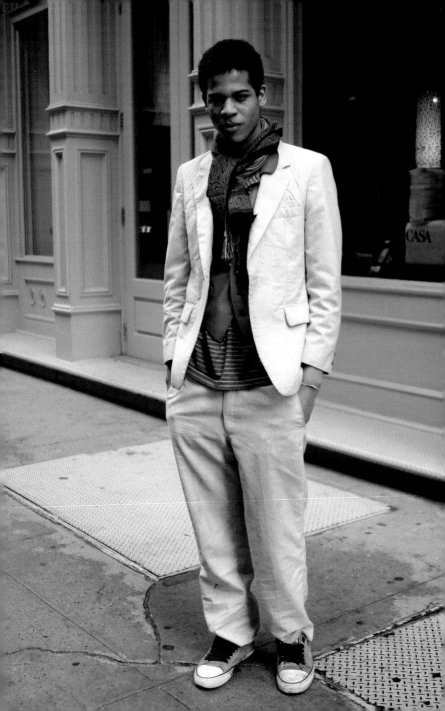

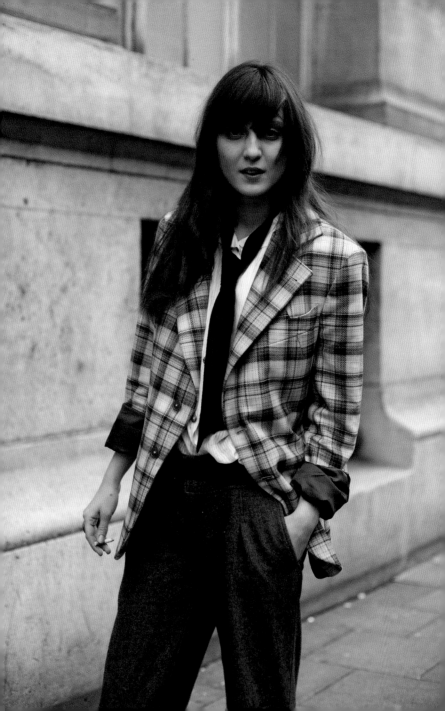

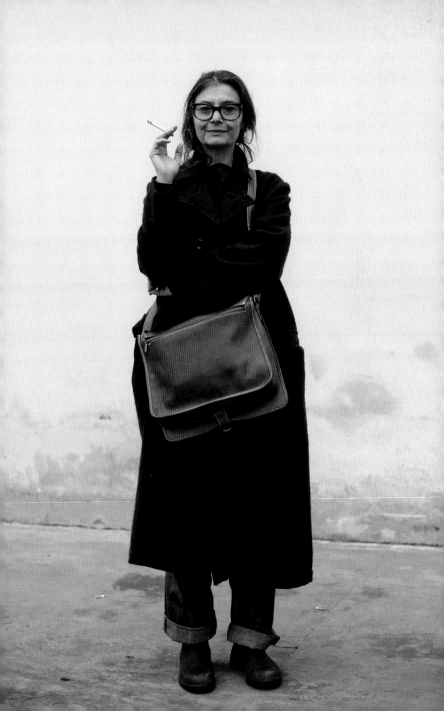

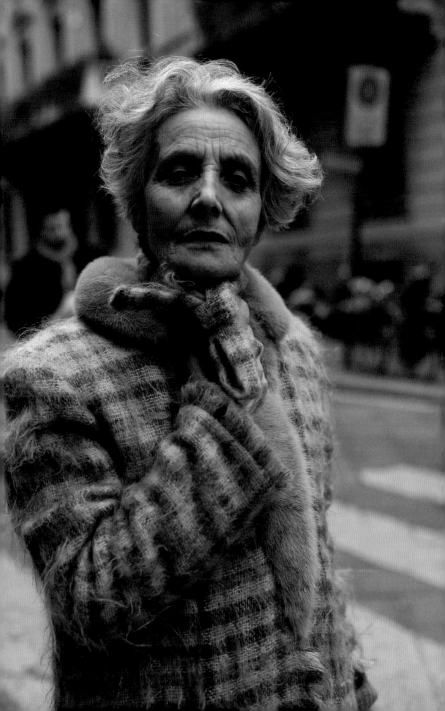

난 예쁘지 않아요,
밀라노에서

이 우아한 여성을 본 건 밀라노의 고급 쇼핑가에서였다. 난 조금도 주저하지 않고 그녀에게 다가가 사진을 찍어도 좋을지 물었다.

연하의 남자가 길에서 나이 든 여성에게 다가가기란 이유가 어찌 됐든 쉬운 일이 아니다. 일단 그들의 의심을 가라앉힌 다음, 원하는 게 뭔지 정확히 전달해야 한다. 다행히 난 그렇게 무섭게 생긴 편이 아니라 카메라와 그녀를 번 갈아 가리키고는 그녀에게 다가갔다. 사진을 찍어도 좋겠냐는 국제 언어이다. 물론 그녀는 나를 찍어 달라는 부탁으로 받아들였는데, 이런 착각은 자주 일어난다. 사진에 담고자 하는 것이 그녀라는 내 의도를 이해했을 때 그녀는 "노, 미 브루타"라고 말했다. 사진을 찍힐 만큼 예쁘지 않다는 말을 알아들을 정도는 되었다. 하지만 '아름답다'는 이탈리아어가 확실치 않아 미국 사람들 이 흔히 하는 무식한 수법을 썼다. 그냥 단어 뒤에 o를 붙여 말한 것이다. "노, 몰토 뷰티풀로, 몰토 엘레간테."

한동안 이렇게 실랑이를 벌였다. 조금만 더 오래했다간 내가 무슨 흑심이라 도 품은 것이 아닌가 오해를 살 위험이 있었다. 결국 포기하고 미소를 지으며 돌아섰다. 몇 발자국 가는데 뒤에서 "잠깐만"이라고 말하는 목소리가 들렸 다. 내가 돌아섰을 때 사진을 찍어도 좋다고 손짓하는 그녀의 모습이 보였다.

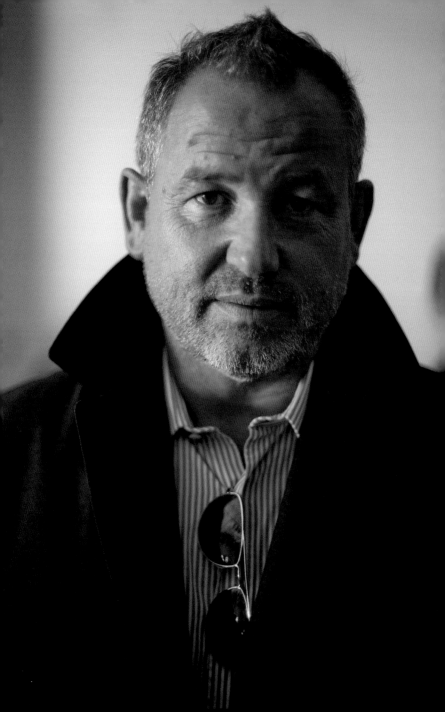

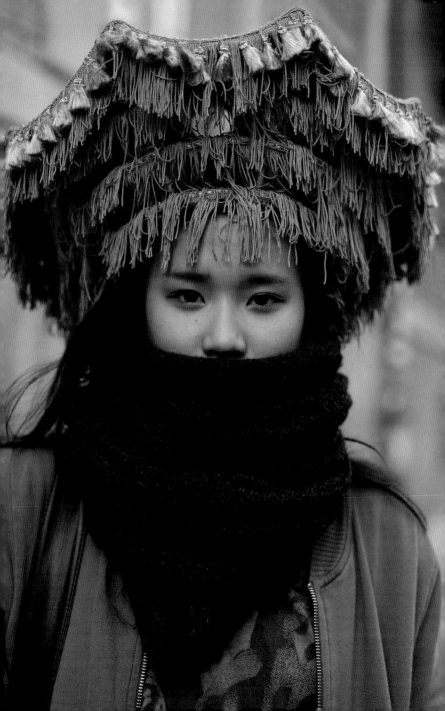

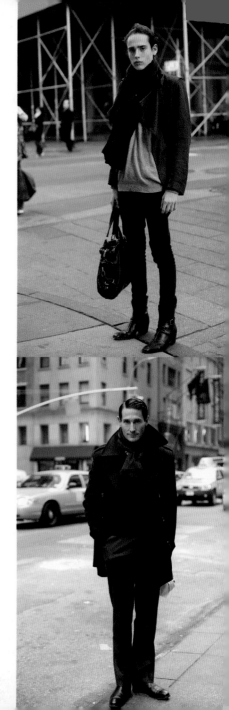

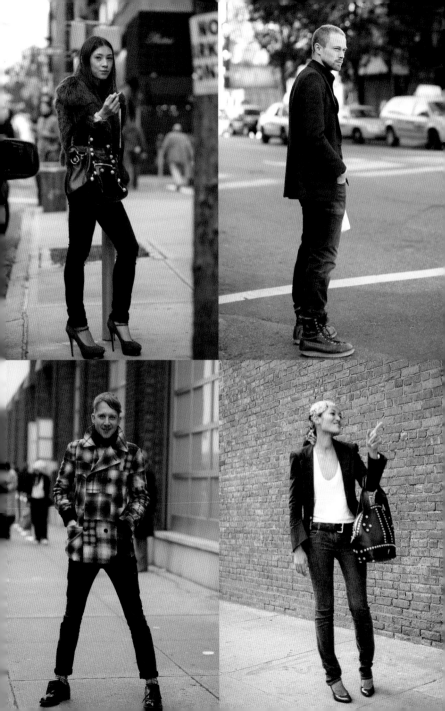

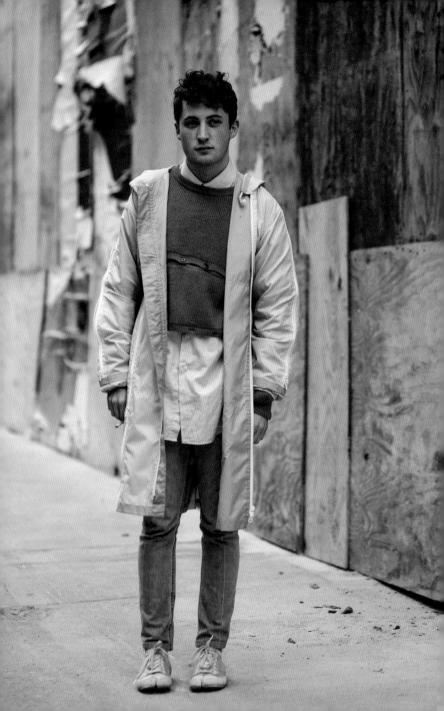

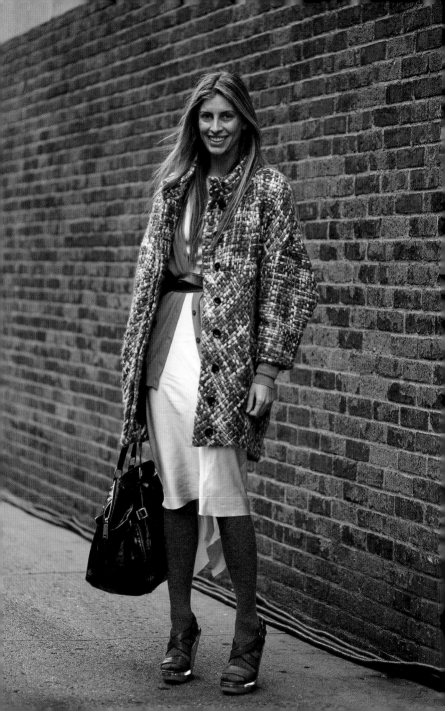

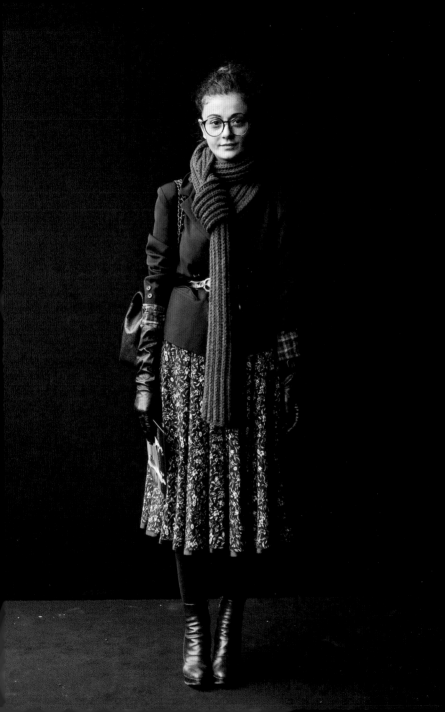

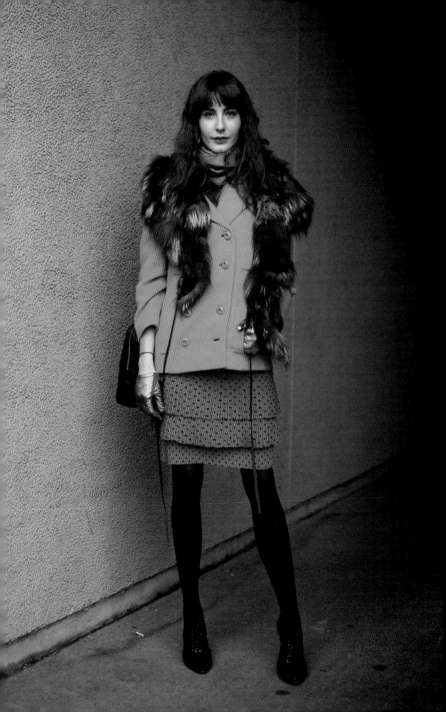

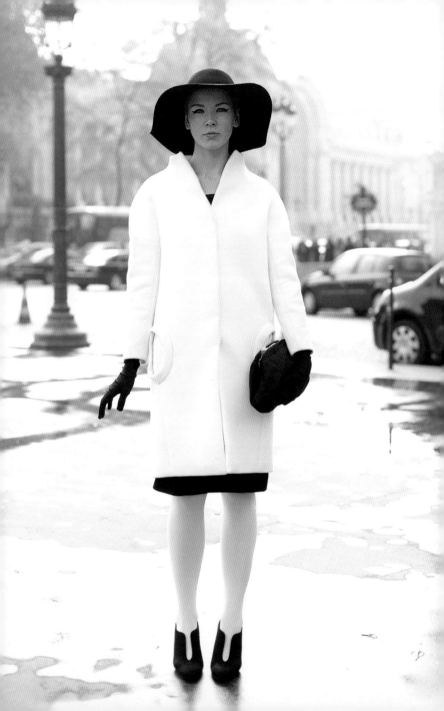

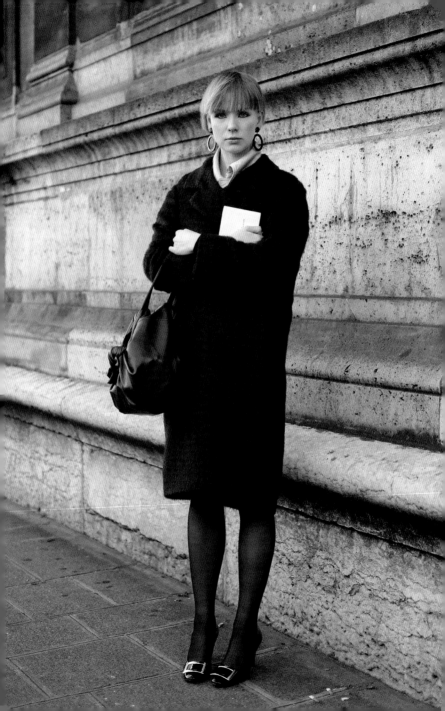

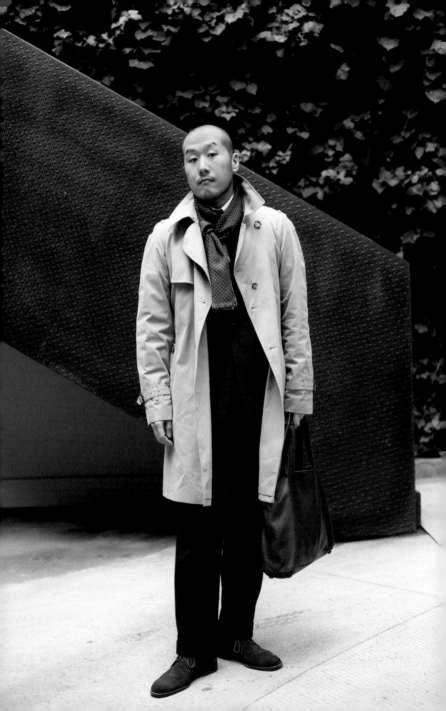

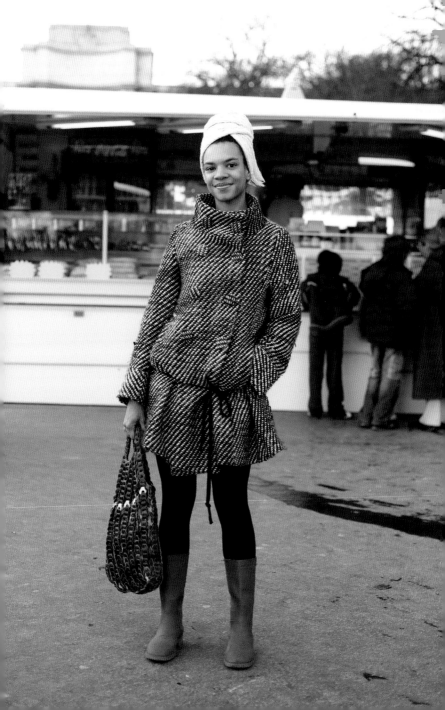

뭔지 딱 꼬집어 말하기 힘든, 파리에서

프랑스 여성들은 굳이 애쓰지 않으면서도 특이하고 섹시해 보이는 노하우가 있는 듯하다. 물론 패션을 이해하는 문화적 풍토에서 태어나고 자란 것이 이유겠지만, 그와 동시에 프랑스 여성 특유의 어떤 나른함을 간과할 수 없다. 그 어느 나라 여성들보다 이들은 단순한 손짓이나 매력적인 고갯짓으로 자신을 표현하는 것이 가능하다. 이두 여성의 스타일은 미국이나 스웨덴에서도 쿨한 '모범생룩'으로 통할 수 있겠지만, 이들에게선 그 외에도 프랑스 여성 특유의 섹시함이 배어 나온다.

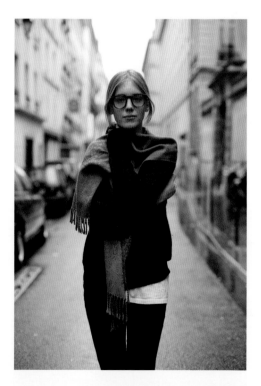

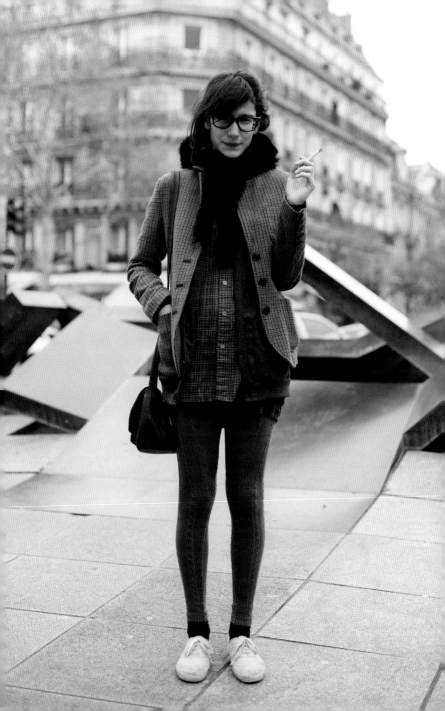

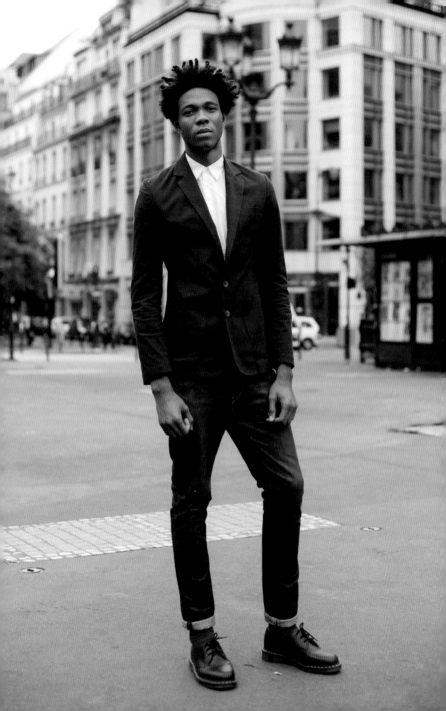

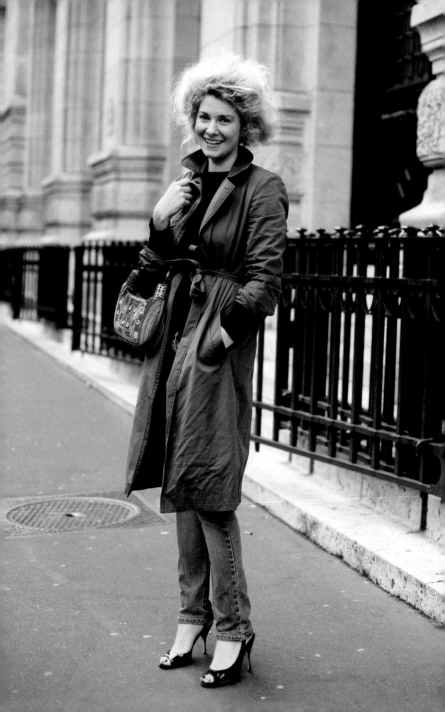

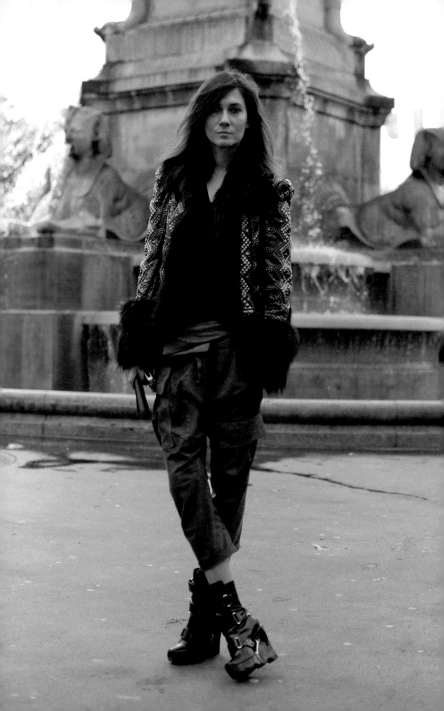

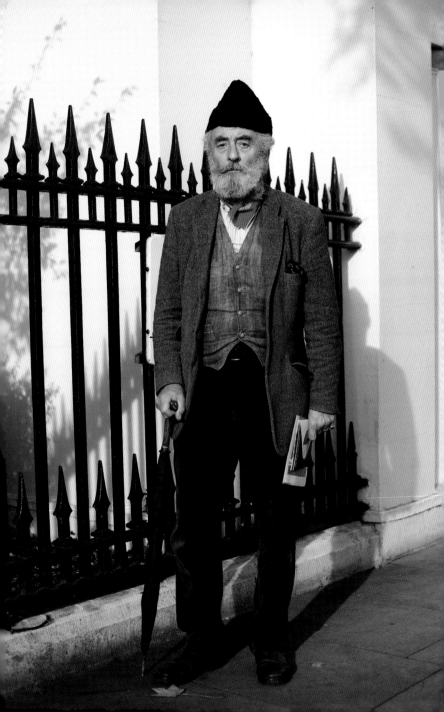

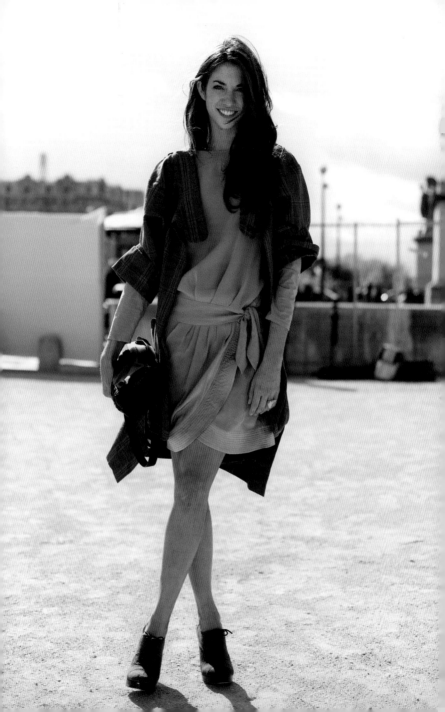

삶의 상징, 파리에서

이 사진을 찍은 후 나는 수잔과 잠시 얘기를 나누면서 그녀의 머리카락이 정말 예쁘다고 말했다. 그녀의 모습 중에서 단연 돋보인다고.

그녀는 나에게 고맙다고 하면서 암 때문에 한때 머리카락을 잃었었다고 말했다. 그래서 지금은 길게 기르고 다닌다고. 다시 머리카락을 기를 수 있게 된 것은 그녀에게 있어서 선물이자 삶의 상징이라고 한다.

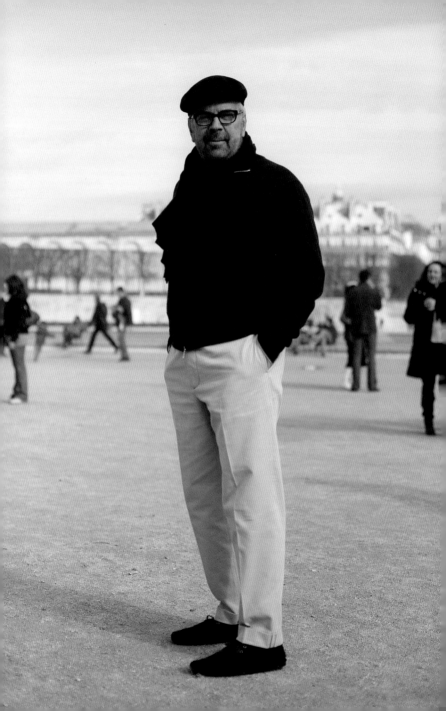

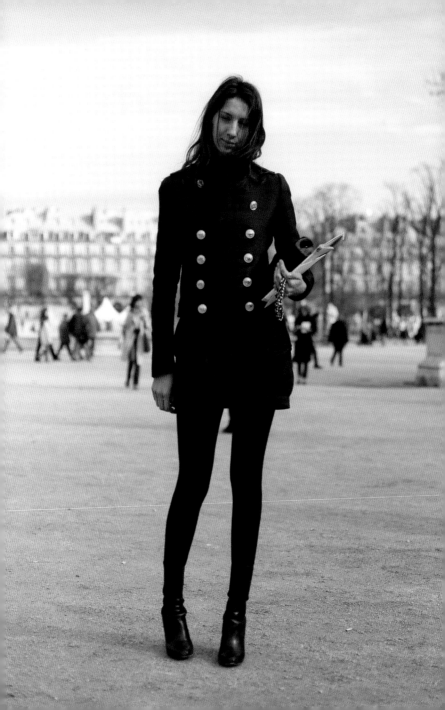

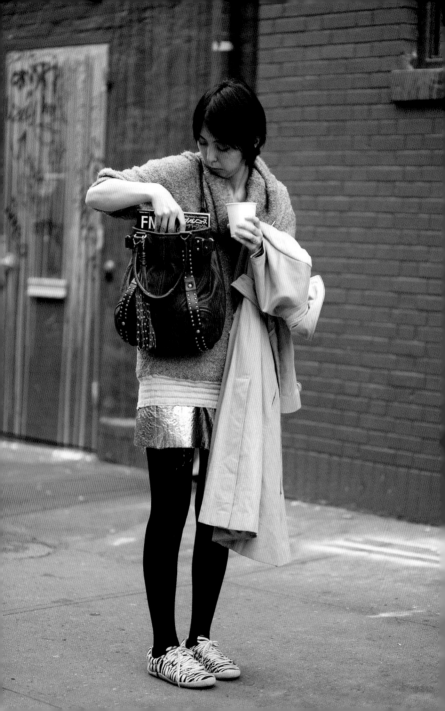

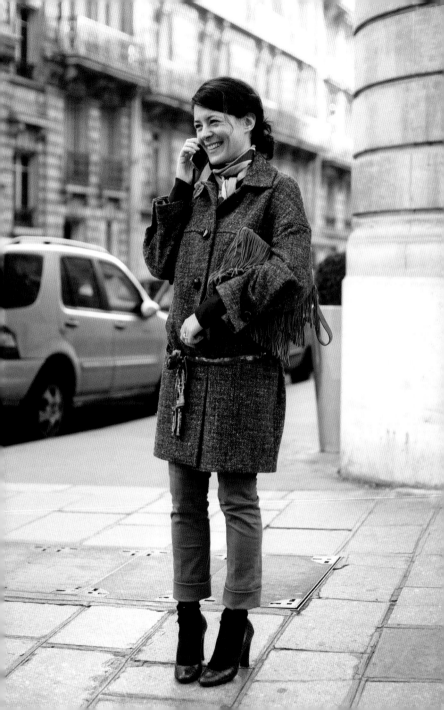

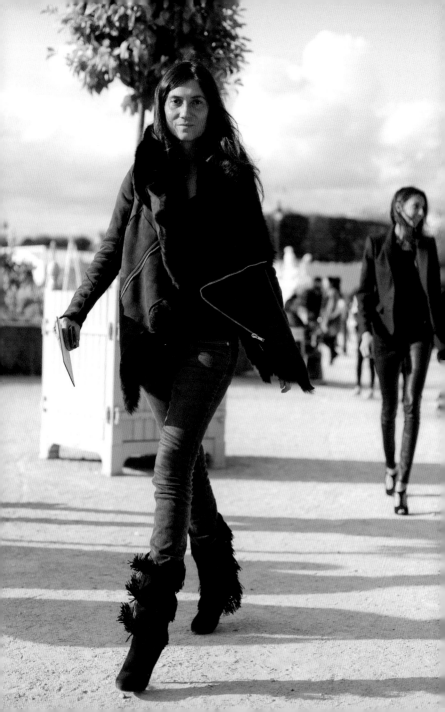

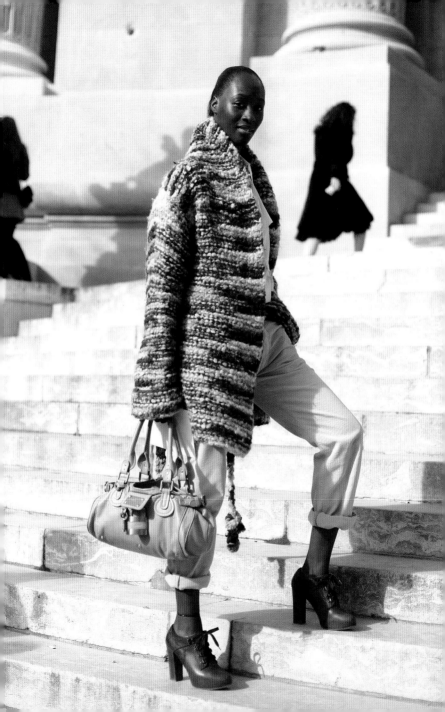

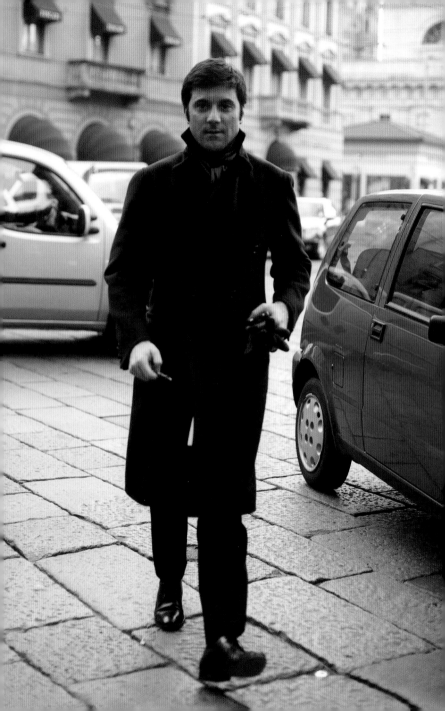

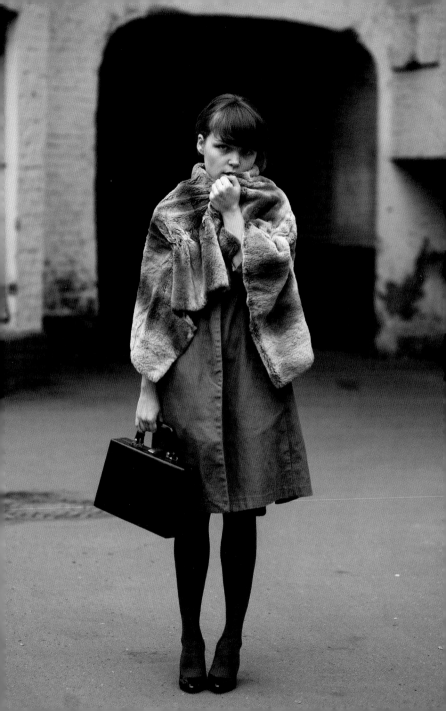

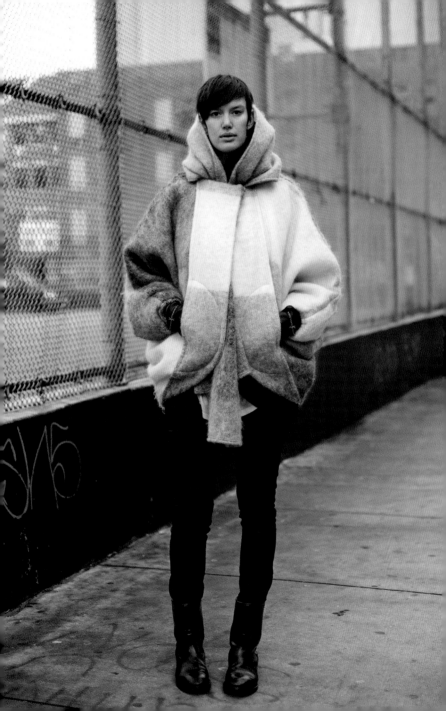

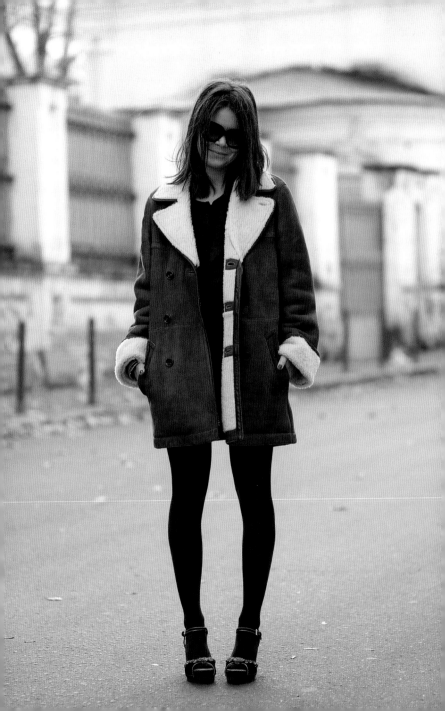

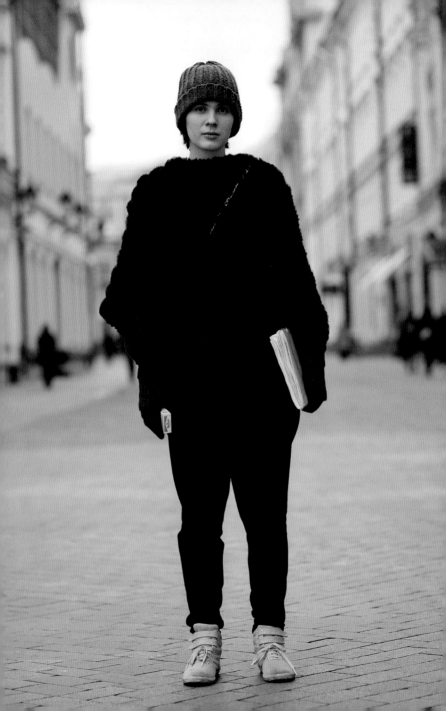

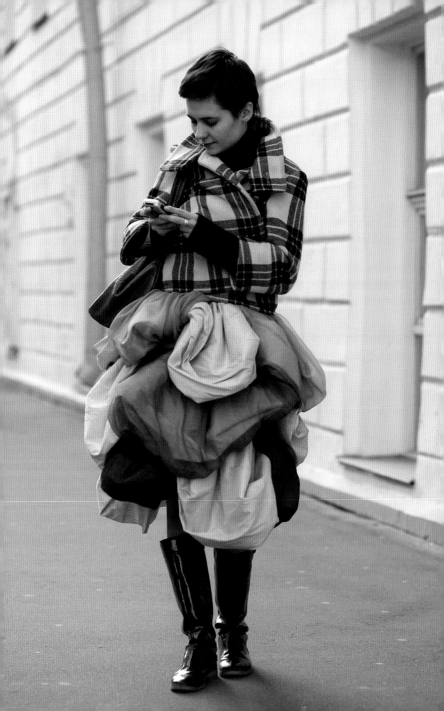

우리 딸. 나는 절대 이런 포즈를
취하라고 시키지 않았다.
누구나 저마다 특별한 무언가를
타고 태어난다더니.

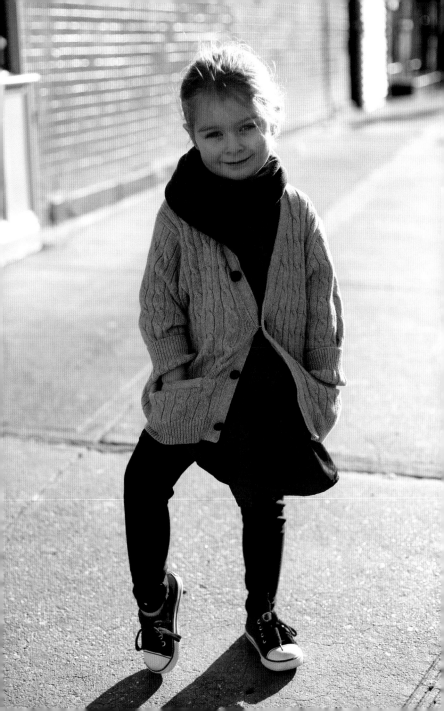

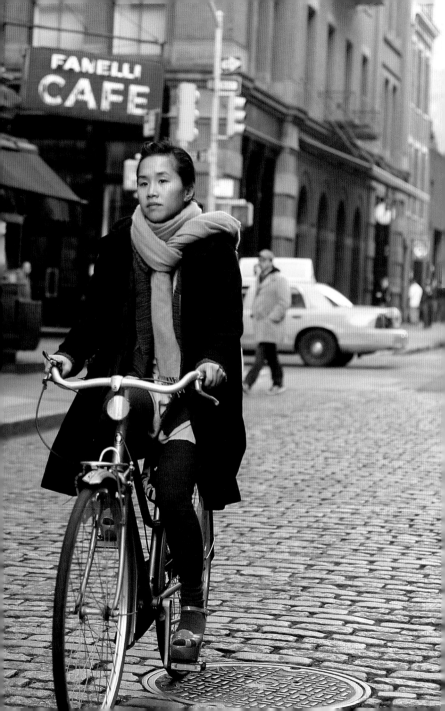

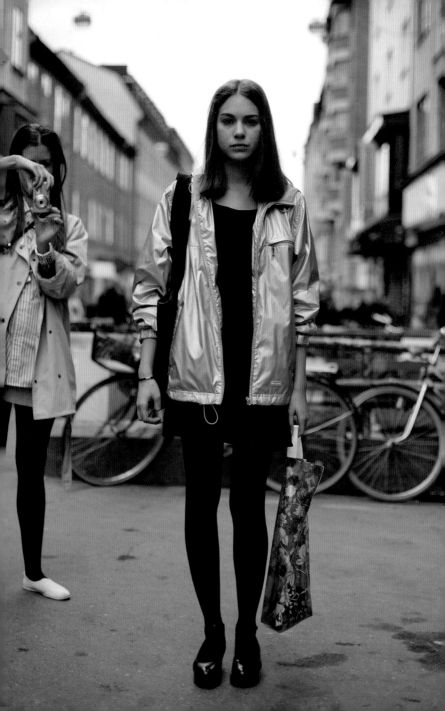

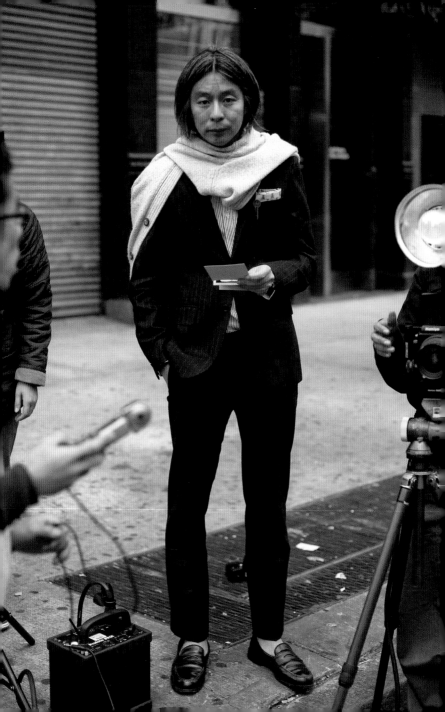

조화와 충돌, 뉴욕에서

조금이라도 쉽게 해결하려 했다면, 이 아름다운 캐시미어 코트에 고급 캐시미어 스웨터를 받쳐 입어 룩 자체를 한층 더 고급스럽게 갈 수 있었을 것이다. 그러나 글로리아는 쉬운 돌파구를 찾는 스타일이 아니다. 그녀는 고급 캐시미어 스웨터 대신 20달러짜리 아메리칸 어패럴의 야광 나일론 점퍼를 조화시켰다(또는 충돌시켰다). 이야말로 현대 뉴욕 스타일의 진정한 에센스라고 생각한다.

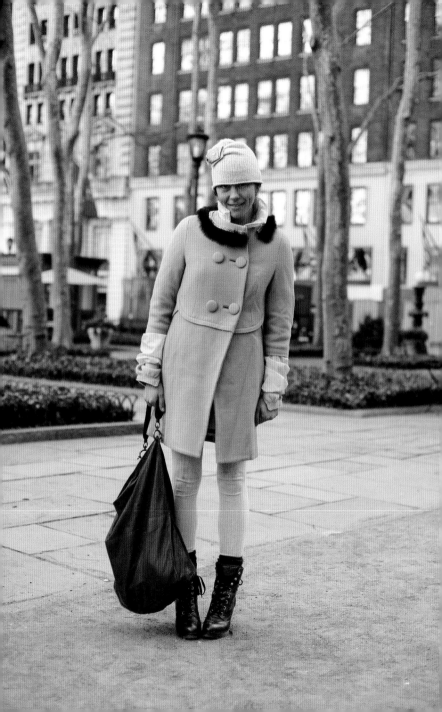

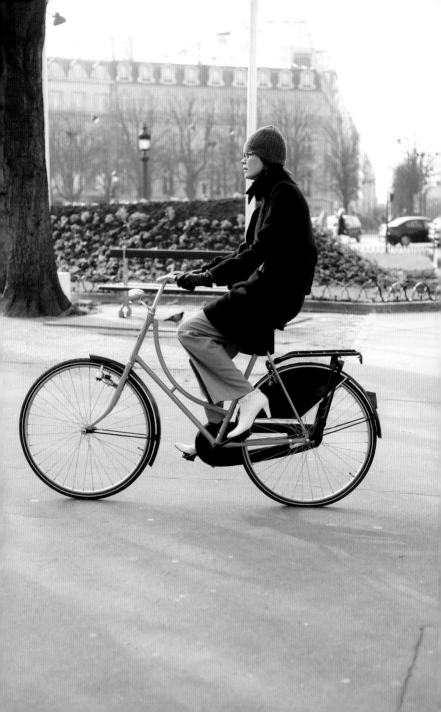

몽테뉴 거리, 파리에서

그녀가 자전거를 타고 지나가는 것을 본 건 전화 통화를 하고 있을 때였다. 아름다운 코트와 부츠를 신은 모습이 너무 좋았다. 정말 순식간에 이 사진을 찍었다. 처음으로 초점이 맞은 사진이기도 했다. 자전거를 탄 사람들의 사진은 독자들에게 인기가 많다. 그 이유는 옷을 차려입고 자전거를 타는 스포티한 느낌이 멋지고, 더구나 요즘은 이런 모습을 자주 볼 수 없기 때문일 것이다. 이렇게 매일 옷을 차려입고 자전거에 올라타는 사람들의 모습을 상상만 해도 너무 낭만적이다.

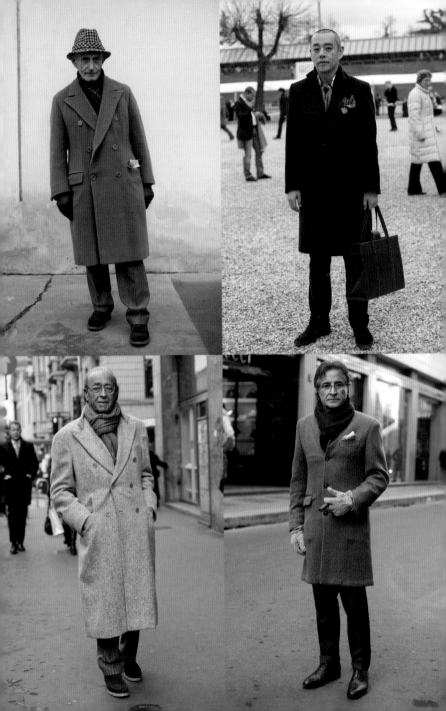

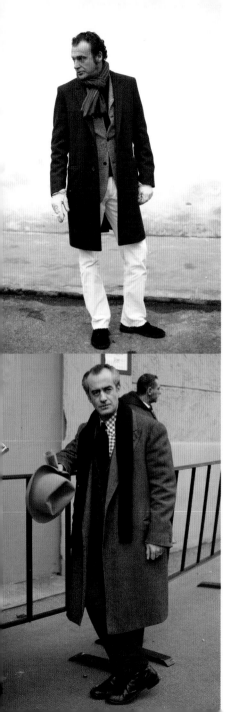

489

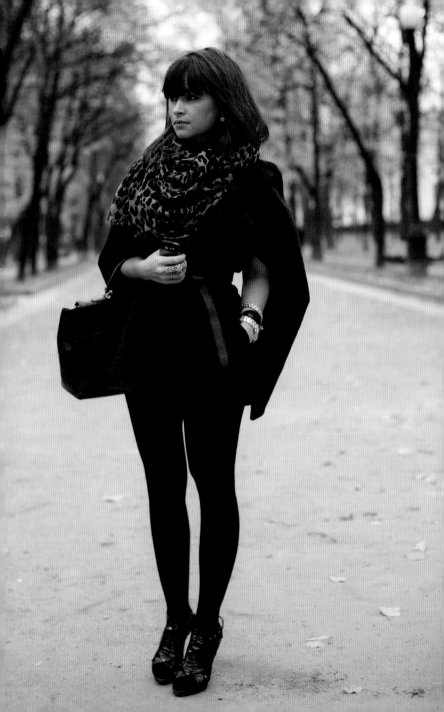

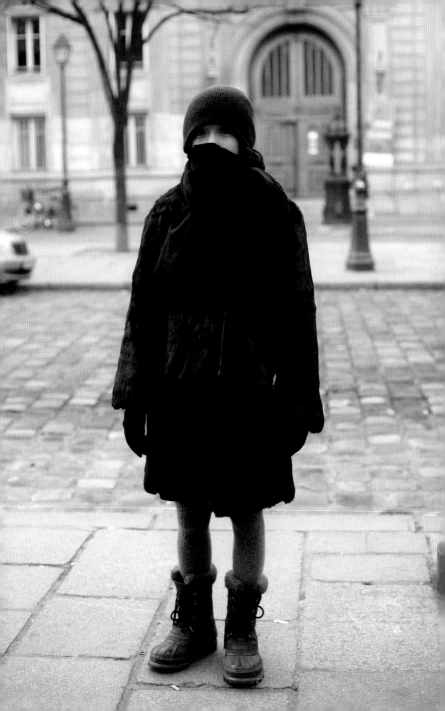

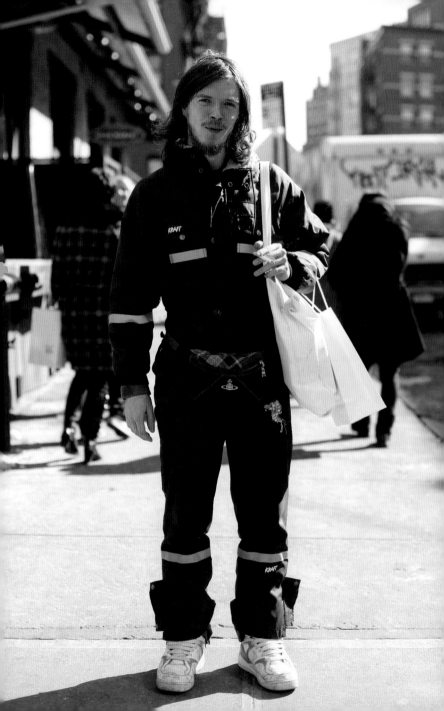

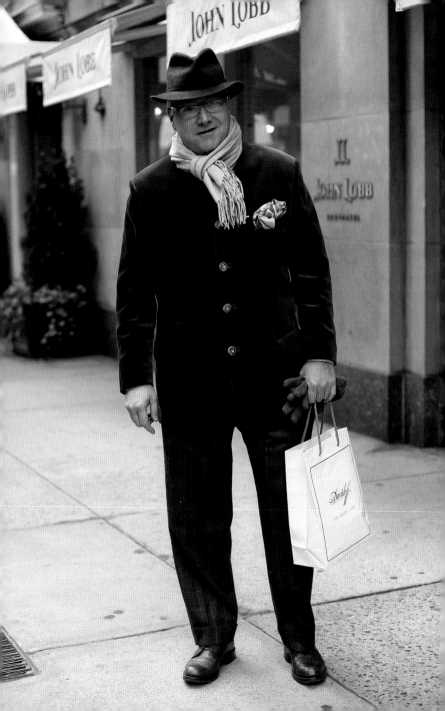

런던의 파티 보이, 파리에서

파리나 밀라노에서 걸어 다닐 때는 언제나 눈을 크게 뜨고 다닌다. 언제 어디서 좋은 사진의 소재가 나타날지 모르기 때문이다.

이 사진을 찍었을 때가 아직도 기억난다. 다음 패션쇼까지 시간이 조금 떠서 일부러 먼 길을 택해 다음 장소로 이동하는 길이었다.

잘 모르는 레프트뱅크의 좁은 거리를 따라 걷다가 심지어 더 작은 골목으로 접어들었을 때, 멀리서 이상하게 생긴 두 개의 형체가 걸어오는 것을 봤다. 보통 내 눈에 들어오는 건 사람들의 전체적인 형태나 비례 또는 색채의 조합이다. 골목길에서 내 눈과 머리가 이들을 제대로 파악하는 데는 잠시 시간이 걸렸다. (나는 눈이 그렇게 좋지 않다) 대부분의 사람들은 전형적으로 옷을 입기 때문에, 내가 만약 좀 특이한 차림을 보게 되면 (멀리서라도) 이를 시각적으로 처리하는데 약간 시간이 걸리는 편이다. 그런 다음 호기심이 발동한다. 이 경우에 내 호기심은 이 두 힙스터의 독특하고 현대적이고 낭만적인 테디 보이° 분위기로 보상을 받은 셈이다.

때로 사람들은 내가 너무 패션계 사람들의 사진만 찍는다고들 한다. 이 청년들도 알고 보니 런던 패션계에서 알아주는 파티 보이들이었다. 하지만 내가 처음 이들을 봤을 때는 그저 멀리서 눈에 들어온 흥미로운 실루엣이었을 뿐이고 이들이 패션계에 알려졌다는 사실을 알게 된 건 그보다 훨씬 후의 일이었다.

°
1950년대 영국의 하위문화 집단으로, 주로 에드워드 7세 시대의 낭만적이고 복고적인 패션을 차용한 반항적인 청소년들을 일컫는다.

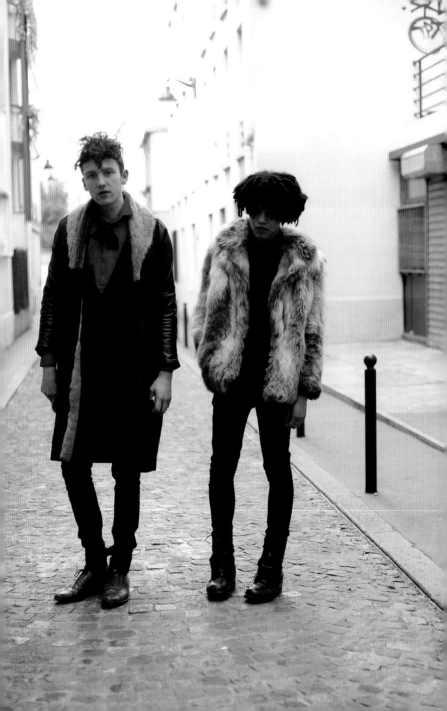

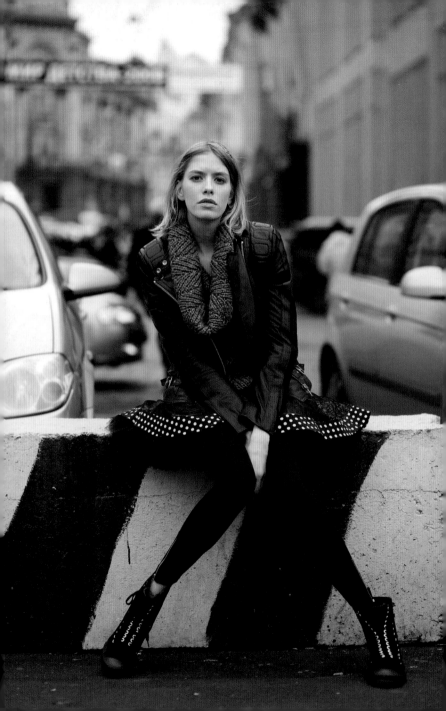

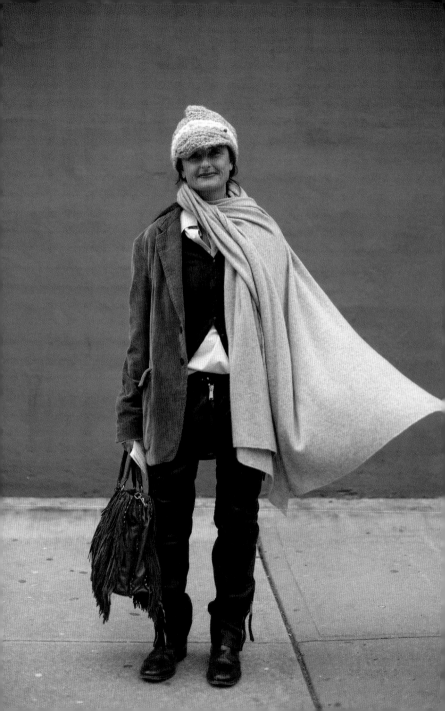

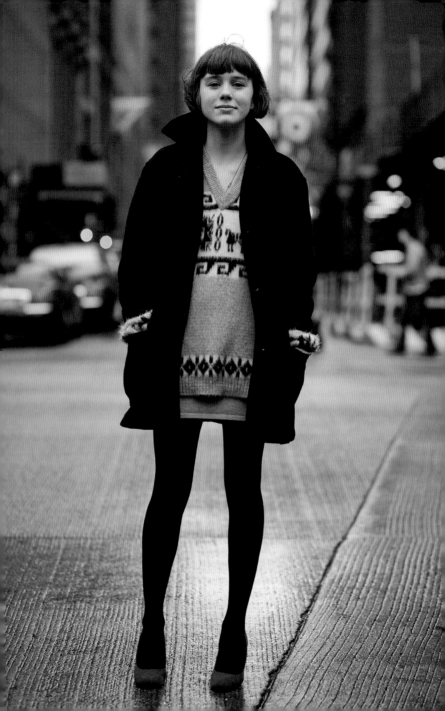

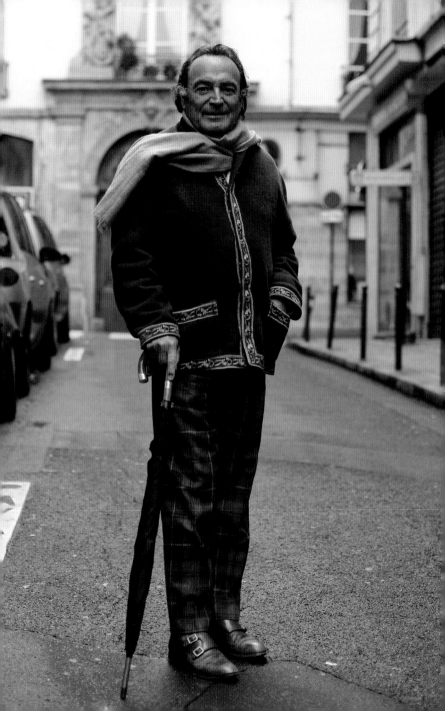

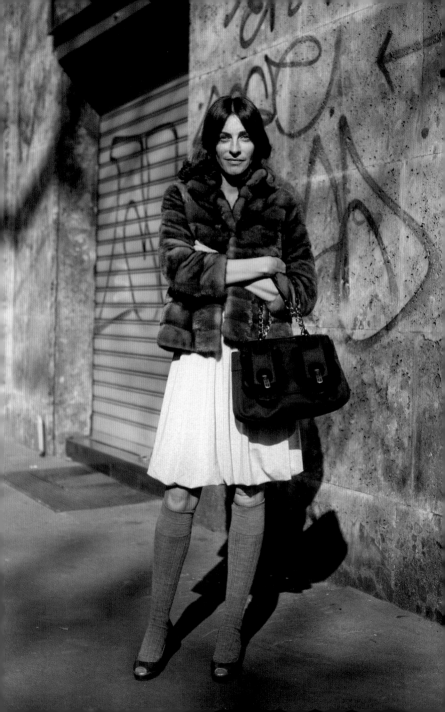

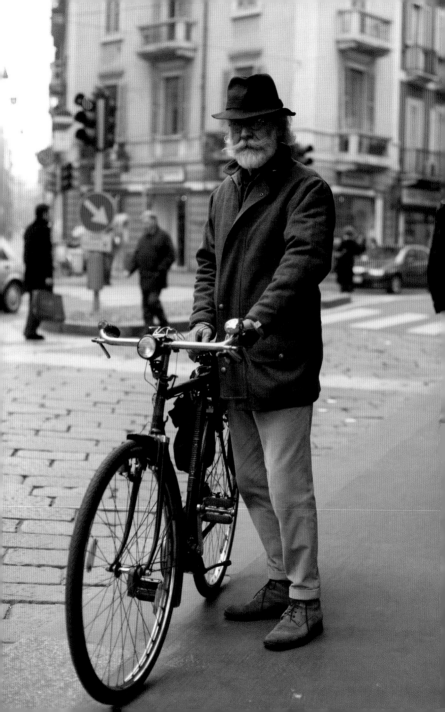

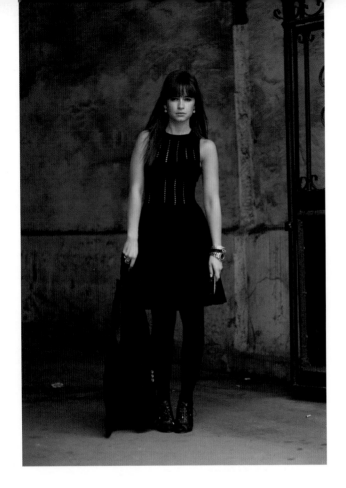

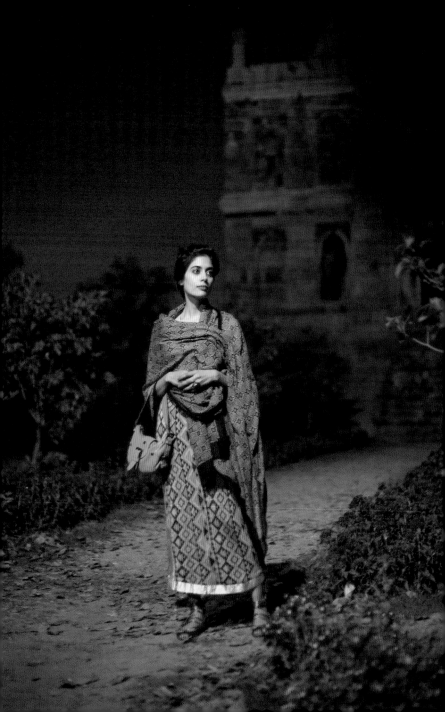

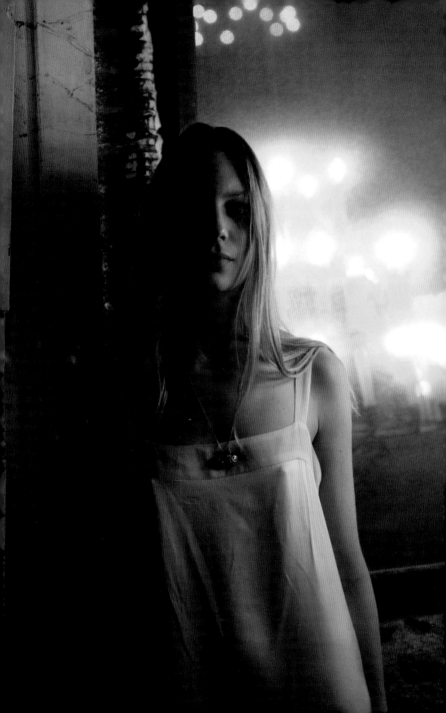

Index